陳履生 · 著

博物館之美

中華書局

目　錄

輯四

博物館之展覽

輯五

博物館之教育

輯六

博物館之運營

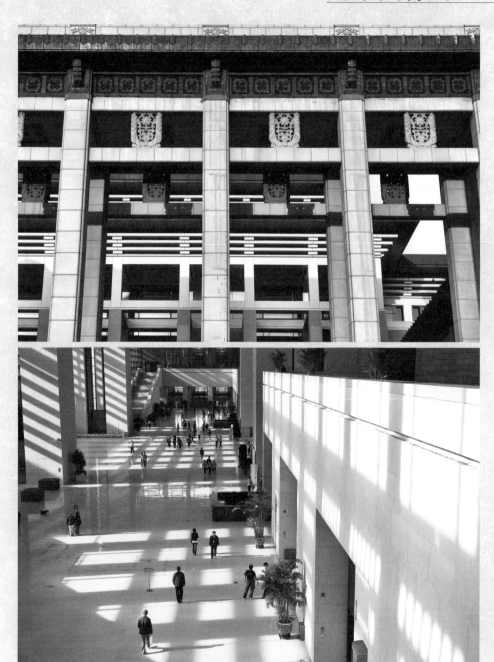

一　中國國家博物館在民國時期的國立歷史博物館和新中國時期的革命博物館、歷史博物館的基礎上，走過了百年的發展歷程。它處於北京天安門廣場區域內，以近 20 萬平方米的建築面積成為世界第一大館，綜合實力也躋身世界大館行列。

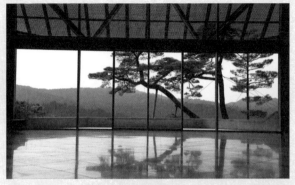

— 日本滋賀縣甲賀市美秀美術館。大堂正面落地玻璃窗外的
松樹，是貝聿銘先生慣用的借景手法。

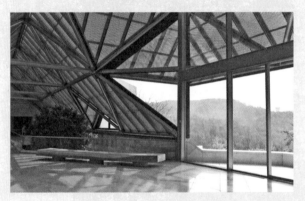

— 從美秀美術館的不同角度看外面都美不勝收。

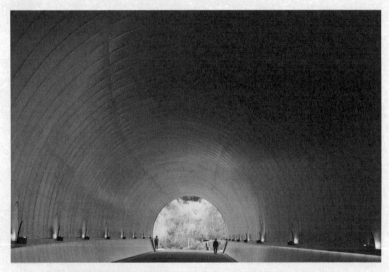

— 出了美秀美術館往回走，快出隧道的時候，感覺到了桃花源的意境。

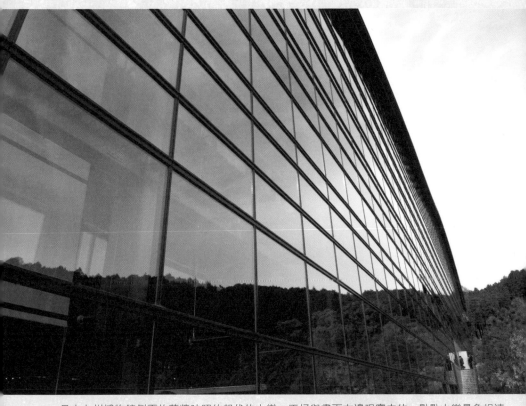

一 日本九州博物館側面的幕牆映照的起伏的山巒,正好與畫面右邊現實中的一點點山巒景象相連接,整個畫面一氣呵成。

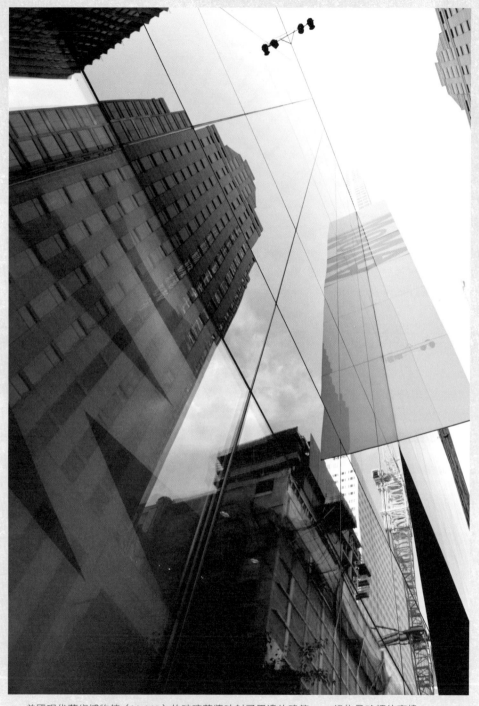

— 美國現代藝術博物館（MoMA）的玻璃幕牆映射了周邊的建築——紐約曼哈頓的高樓。

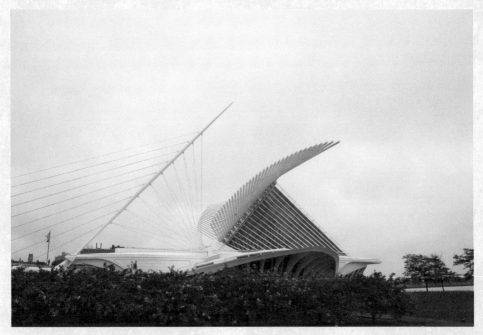

一　美國威斯康星州密爾沃基藝術博物館遠眺。

一　密爾沃基藝術博物館用科技手段，使得它成為一個會動的博物館建築，為博物館增添了獨特的景觀。人們來到博物館等待那激動人心的正午 12 點，雙翼的閉合是一場表演秀，它的實際功能是一組在建築外面遮陽的百頁，閉合時能夠籠罩建築主體的中庭。

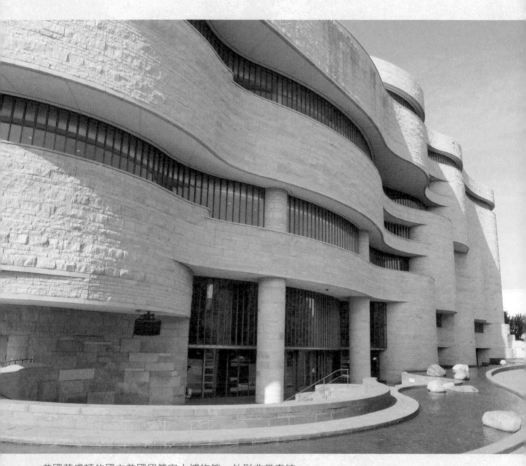

一 美國華盛頓的國立美國印第安人博物館，外形非常奇特。

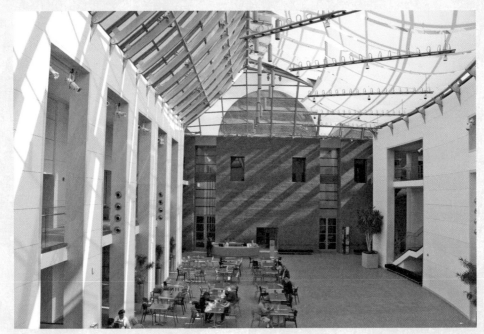

一　美國薩姆勒小鎮上的迪美博物館創建於 1799 年，其建築中的一大設計創意來自與航海相關的桅杆、帆船，晴天時讓人感覺好像航行在海上。

一　迪美博物館中從安徽搬來的蔭餘堂，可能是博物館實體建築中規模最大的。

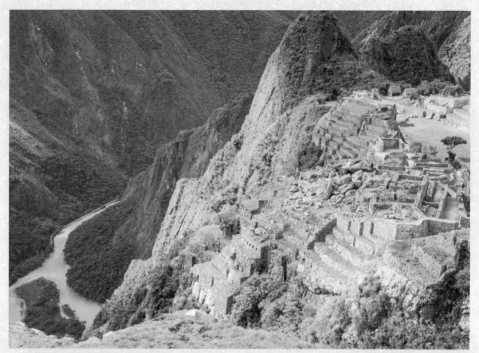

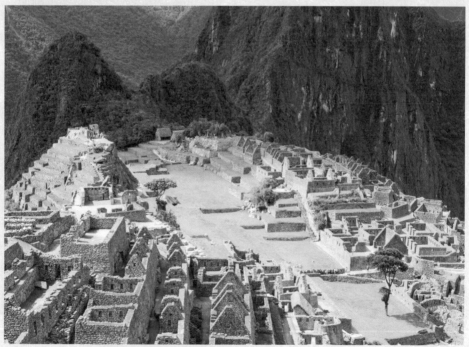

一　秘魯的世界文化遺產地馬丘比丘，在保護中的每一個細節都以盡可能保持原貌為出發點，幾乎看不到現代人所增加的新的內容。

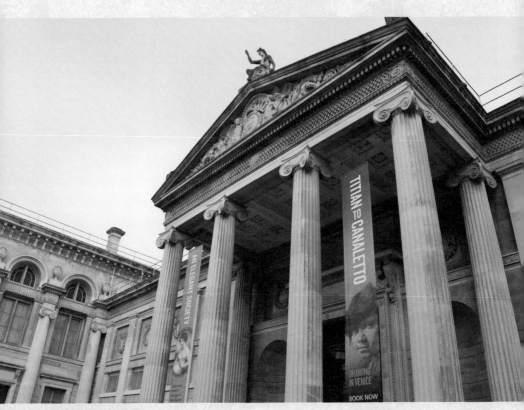

一 英國牛津大學阿什莫林博物館，最早因為私人捐贈而建立起來的博物館，它開啟了 300 餘年來世界博物館發展的歷史。

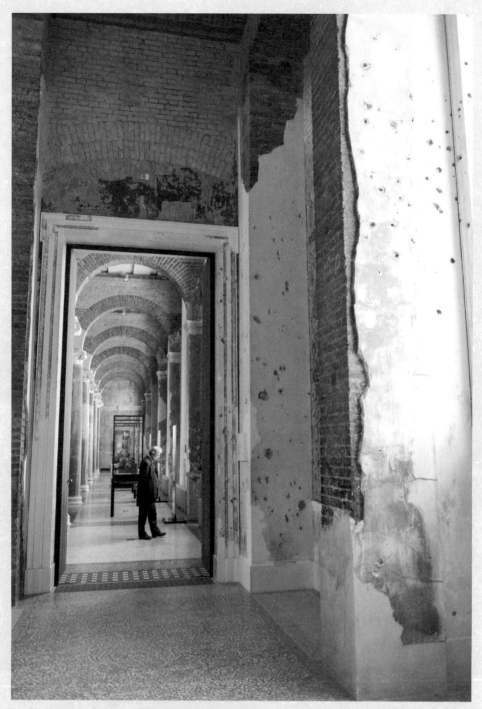

一　德國柏林新博物館在二戰時遭受了嚴重的摧殘。德國人在修復它時非常尊重歷史的每一個方面，包括戰爭的記憶，例如窗台上保留了子彈彈孔。

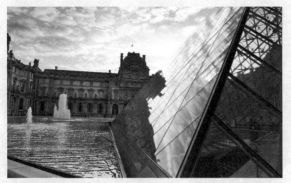

— 法國巴黎盧浮宮博物館前面有貝聿銘設計的金字塔。金字塔的玻璃牆面會反射雲朵，是一個值得遊客發現和欣賞的細節。

— 法國巴黎凱布朗利博物館。

— 巴黎的下水道是世界城市中首屈一指的，歷史悠久，規模巨大。這一最容易被忽視的城市資源由巴黎市政府轉化為世界上獨特的下水道博物館。

館藏與展覽

— 1926 年，中國國家博物館的前身之一「國立歷史博物館」在紫禁城內對外開放，展覽安排在屬於故宮午門的大殿之內。雖然這是國家博物館歷史上的第一個展覽，卻是一個非常簡單的陳列。

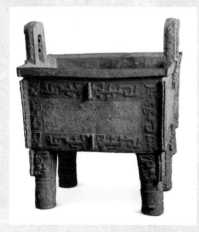

— 商代后母戊鼎，中國國家博物館的鎮館之寶。

— 漢代馬王堆 T 型帛畫，湖南省博物館的鎮館之寶。

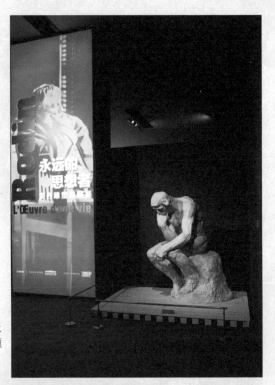

一　2014 年 11 月 27 日，「永遠的思想者——羅丹雕塑回顧展」在中國國家博物館開幕，展出 139 件羅丹作品。

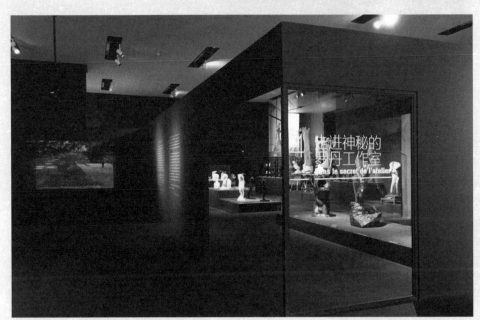

一「永遠的思想者——羅丹雕塑回顧展」分為四個部分：「最初的歲月」、「雕塑家的誕生」、「漸臻成熟」、「走進神秘的羅丹工作室」，圖為第四部分。

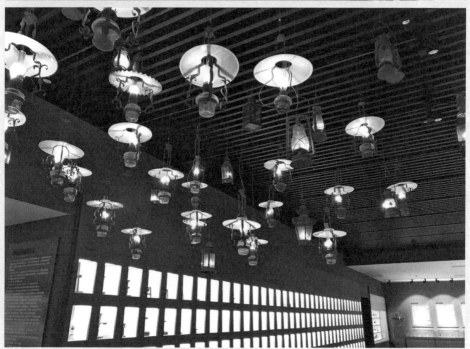

一　本書作者在家鄉江蘇省揚中市建了一個油燈博物館。這是世界上少見的具有相當規模的油燈專業博物館。油燈凝聚着中國的文化，一部油燈的發展史就是一部特殊的中國文化發展史。

一 開館於 1969 年、由日本富士財團贊助的日本箱根雕刻之森美術館，是全日本第一家以雕刻為主題的室內外互動的美術館。

一 英國雕塑大師亨利·摩爾的作品「斜倚的人形：弓形腿」（1969-70 年　銅雕）在雕刻之森展出。

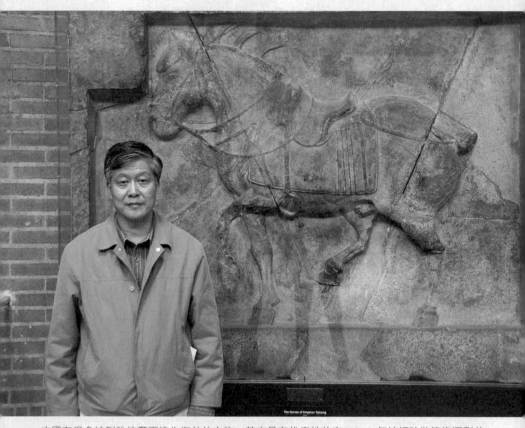

— 中國有很多被列強掠奪而流失海外的文物，其中具有代表性的有 1914 年被打碎裝箱盜運到美國、現藏於賓夕法尼亞大學博物館的昭陵六駿中的「颯露紫」與「拳毛騧」。圖為本書作者站在「拳毛騧」前。

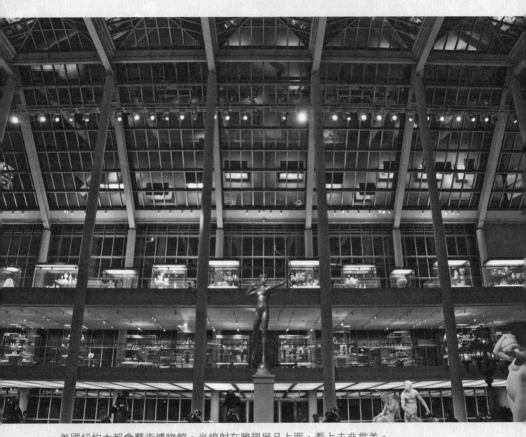

一　美國紐約大都會藝術博物館，光線射在雕塑展品上面，看上去非常美。

一　2018 年，有一個叫「無盡的盛宴」的特展在美國波士頓美術館二樓的過道上舉行。「無盡的盛宴」是一個合作的藝術項目，旨在探索食物和文化的相互聯繫。作品牆的背景完全由可食用的材料製成，再現了來自世界各地的桌布圖案。為了對應這個巨大的照片，年輕的藝術家都

製作了一個他或她前一天吃過的一頓飯的小雕塑，這就是與牆面巨大的攝影作品牆所對應的展櫃陳列——「昨天的食物」。

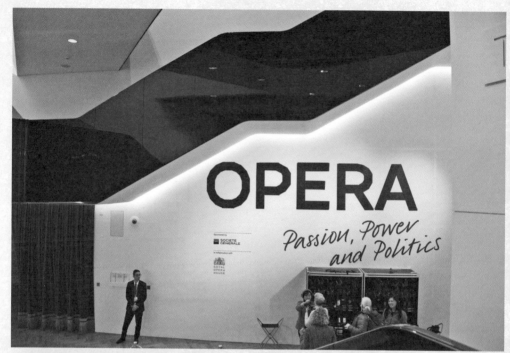

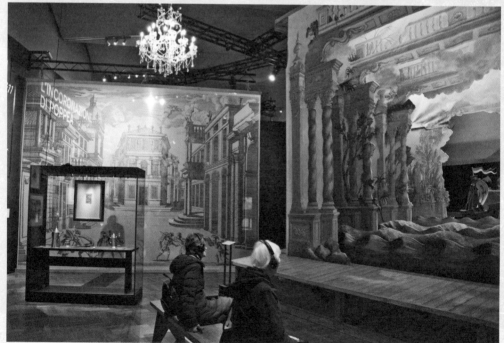

一 2017 年 9 月 在英國倫敦維多利亞與艾伯特博物館（V&A）開幕的「歌劇：激情、權力與政治」展覽，看盡歌劇四百年的沿革與發展，並走遍關聯的歐洲七座城市。

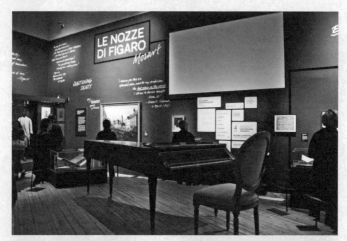

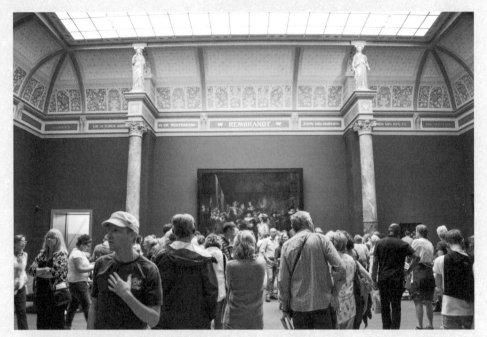

一　荷蘭國家博物館展出倫勃朗的《夜巡》，這幅畫是該館的鎮館之寶。

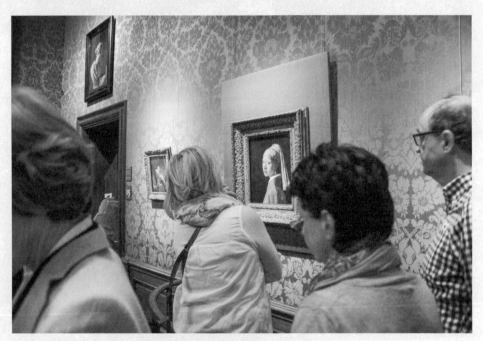

一　荷蘭海牙皇家美術館展出維米爾的《戴珍珠耳環的少女》。

一 2017 年 3 月，本書作者在法國盧浮宮博物館「維米爾與黃金年代」展覽展廳外。

一 盧浮宮博物館為配合「維米爾與黃金年代」展覽開發了系列文創產品。

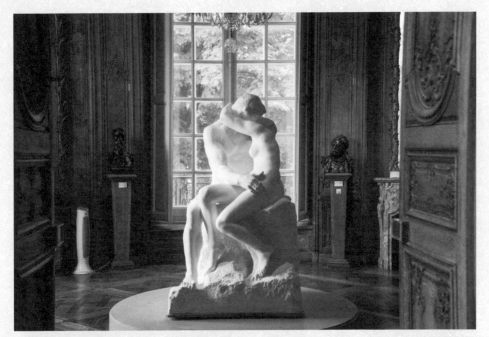

一　法國巴黎羅丹博物館展出羅丹經典雕塑作品《吻》。

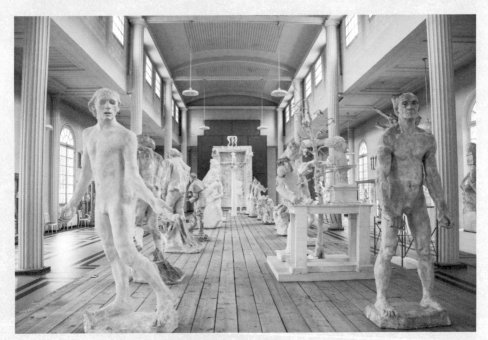

一　2014 年 9 月 18 日，作者在巴黎考察羅丹故居及其庫房，為將在中國國家博物館舉行的「永遠的思想者——羅丹雕塑回顧展」挑選展品。

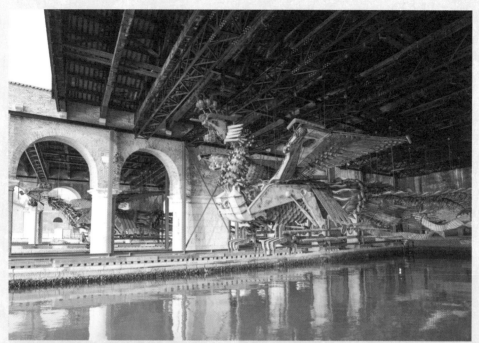

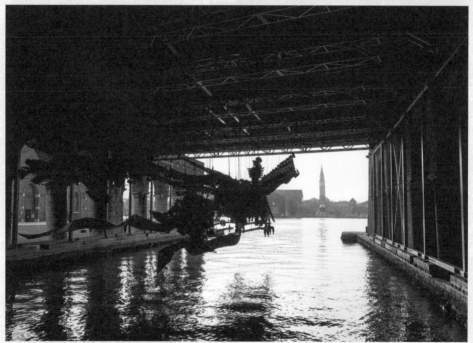

一　中國藝術家徐冰的《鳳凰》是 2015 年威尼斯雙年展中比較出彩的作品。與其以往的展出不同的是，《鳳凰》離開了展館，完全在自然中放飛了，其規模與效果都讓人歎為觀止。

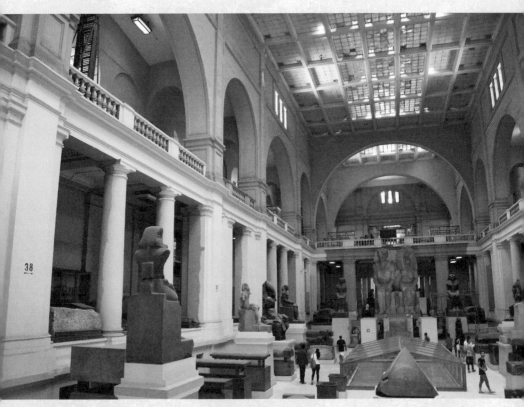

— 埃及國家博物館的展陳還是幾十年前的狀態，但當人們看到那些法老時代的奇珍時，完全忽略了展陳的不足。

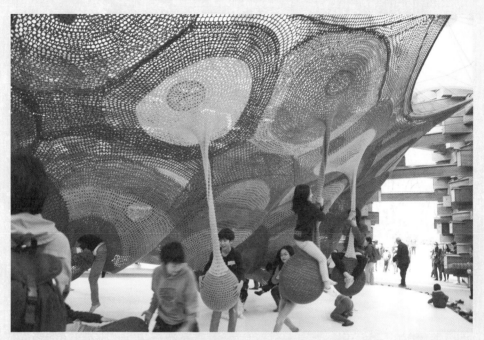

— 日本神奈川縣箱根町雕刻之森美術館中的兒童遊樂場「編網之森」。

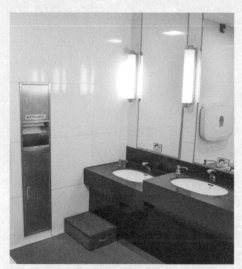

— 韓國國家博物館的洗手間內有為兒童準備的腳墊。

— 韓國國家博物館為觀眾設置了可以觸摸的複製品展台。

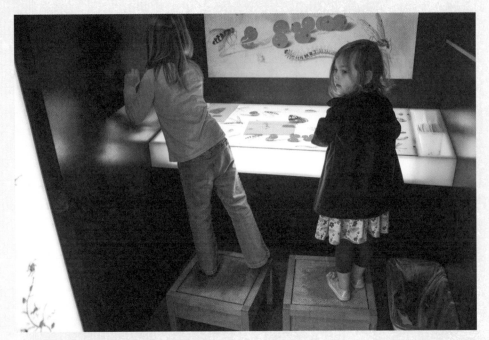

— 美國蓋蒂博物館中以兒童遊樂為主的專館。

— 美國芝加哥藝術博物館在一個過道上設立了可以觸摸展品的展區，標籤是點字。

— 本書作者與美國芝加哥藝術博物館熱情的志願者安娜。安娜已經到了應該頤養天年的年紀，但她還沒有退休，白天做圖書館管理員，下班後來到博物館做志願者。她說每位志願者都要經過 20 個小時的培訓，必須記住每一個展廳在什麼位置、每個展廳裏正在舉辦什麼展覽、展覽中有什麼特別的或重要的展品。在國外的博物館中，經常會看到一些年紀比較大的志願者，他們與博物館之間都有深厚的感情和說不完的故事。

— 本書作者與美國芝加哥菲爾德自然歷史博物館的志願者瑪麗。瑪麗不僅能夠非常熟練地回答觀眾所提出的每一個問題，還會熱情介紹這座城市裏好吃的、好玩的、買東西划算的地方。

一　美國自然歷史博物館開放給成年人的夜宿活動。

一　美國加州科學院（The California Academy of Sciences）的 "Penguins + Pajamas"（企鵝＋睡衣）海洋之夜。

一　美國加州切伯太空與科學中心（Chabot Space & Science Center）的夜場活動。

一　阿根廷國家美術館是世界上少有的能為視障人士服務的專門機構，有專門的視障人士老師。在這裏，視障人士用自己的手感觸雕塑作品（複制品）的細節，伴隨着老師的講解，他們獲得了用眼觀看之外的內容。

— 英國 V&A 博物館中的觀眾休息區。

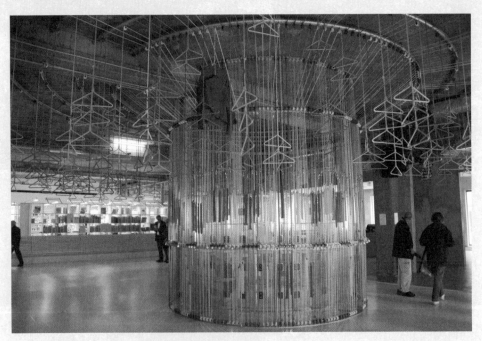

— 荷蘭鹿特丹博伊曼斯‧范伯寧恩美術館專門為觀眾設計的存衣處。

— 法國盧浮宮館內的標誌。

— 法國盧浮宮多種文字的路線指示。

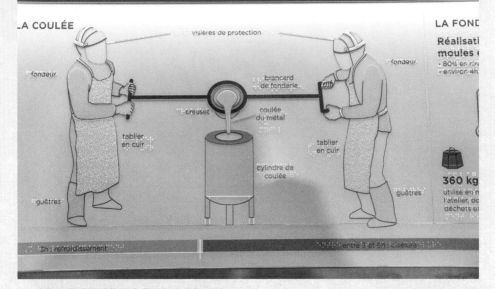

一　法國巴黎鑄幣博物館中帶有點字的説明牌。

一　法國巴黎鑄幣博物館內樓梯扶手上的點字提示。

一　法國巴黎羅丹博物館出口處的致謝文字。

自序

　　我自學習藝術和從事藝術工作之後，就一直不斷地看展覽，一直在博物館、美術館中進進出出。但是，初始並沒有想到以後會從事博物館的工作，也沒有想到策展和自己的關聯。

　　回想當年和面對如今，真是有很大的差異和變化，歲月經常在不經意間扭轉人的發展路向。從 20 世紀 70 年代開始，為了學習藝術，我開始在美術館中獲得知識，特別是於此中學到了一些繪畫方面的基本知識。去美術館看展覽成了學習的部分，往往是身不由己。後來，我考入南京藝術學院之後，不僅多次到南京博物院、江蘇省美術館參觀，像進課堂一樣自覺，而且在參觀中學習和進步。當年因為看了老校長劉海粟先生在江蘇省美術館的畫展而寫的一篇觀後感，發表在《藝苑》（南京藝術學院學報）上，這件事成了我轉讀美術史論專業的動因之一。1981 年，我到北京參觀故宮博物院、歷史博物館等，在博物館中看到了歷史的意義以及歷史的誘惑力，從而堅定了轉向美術史論專業的決心。

　　久而久之，我對美術館、博物館產生了依賴，每到一地都會到美術館、博物館中去看看，了解當地的藝術發展以及歷史人文。從 20 世紀 80 年代末期以後，我逐漸由一位展覽的參觀者成為展覽的參與者，相繼策劃過一些展覽，也為一些展覽跑前跑後。2004 年我調到中國美術館工作，對美術館、博物館的關注和考察日益增多，在專

業層面上的認識也在提高，重要的是對博物館與公眾的關係、博物館的社會責任、博物館的知識生產等，都在專業實踐中形成了個人的思考。當然，就工作層面而論，重要的是要做出好的展覽，讓公眾和專家滿意。

在美術館和博物館的發展過程中，美術館與博物館和城市之間的聯繫日益緊密，成為城市中公眾的文化依賴以及公眾休閒的一個特別的去向。進入 21 世紀之後，中國的博物館事業得到了長足發展，我們也可以經常走出國門參觀國外的博物館，不管是工作之便，還是休閒之遊，都有可能在國外的博物館中學習到新的東西。中國的博物館事業起步較晚，只有 100 多年的歷史，相較開創了博物館歷史的西方發達國家，不管是規模，還是數量、類別等，我們都還有很大的差距。縮短差距是我們這一代人的責任。

今天，我們又面臨一個新的問題，就是人民對美好生活的追求在一定程度上反映到對博物館的需求之中，而我們的美術館和博物館應該給觀眾什麼？人們去博物館參觀又能獲得什麼？我一方面在博物館努力做好專業工作，另一方面不斷參觀博物館，努力把自己的所見分享給他人。因此，走進博物館既是我的工作，也是為了與公眾分享。博物館、美術館成了我生命的一部分。我調到國家博物館工作之後，肩負起中國博物館事業發展的責任，這就需要投入更大的熱情。

對於從事博物館工作的人來說，熱情非常重要。有了這份熱情，不僅能做好工作，而且能持之久遠。有了這份熱情，即使是從單位退休之後，我依然能以一份責任感，依然像義工那樣持之以恆，把專業向前推進。這就是從 2016 年以來已經不在專業崗位而持續專業工作的我——本書就是不斷工作和學習的一個成果。

我的內心充滿感恩。因為我能在 40 年的時間裏收藏自己的所好，並形成具有特色的專業收藏，同時，還能夠以博物館的方式與公眾分享。對我來說，建立一個屬於自己的油燈博物館，也是在博物館建設與管理方面的具體實踐。客觀來說，體制內的博物館有自身的優勢，但也有局限，尤其是在管理上有很多不便。所以，體制外的實踐就很重要，可以自由地想我之所想，做我之所做。我還感恩如今每年依然能夠在國外的不同博物館中尋找不同的專業方向，讓自己的認識能夠繼續提升。

我常年遊走於大小博物館之間，迄今已經相繼考察過世界各大洲的 370 餘家博物館，國內的大小博物館也看了很多。漸漸的，過去我所關注的藝術博物館已經不能滿足我的要求，也不能滿足中國博物館事業發展的要求，我們需要有更多不同專業的博物館，上至天文下至地理，更不用說人文歷史。博物館世界的奇妙正是以其豐富性而展開為一部人類的百科全書，通過它我們能夠了解世界歷史，能夠看

到文化的衍變和藝術的發展，能夠看到偉大的創造和傑出的人物。因此，以物證史成為博物館一種特別的語言和表達方式。到博物館看展覽，看展品，考察博物館的歷史與發展，就成為我在專業上的努力方向。並不是每一位在博物館工作的人都有這樣的責任和熱情，也並不是每一位在博物館工作的人都有這樣的專業知識和認識。

博物館知識的累積需要才情，也需要長年累月的研究實踐。在世界博物館的發展過程中，基於各個國家不同的社會制度以及文化傳統，博物館如何呈現歷史和文化，一個國家或一座城市應該建造什麼樣的博物館，還是存在着不同的差異。今天，我們更重視文化遺產和文化傳承，也比任何一個時代更貼近時代的需求。那麼，今天的博物館如何與文化遺產發生關聯？博物館如何更好地闡釋文化遺產，展示文化遺產的魅力？這些問題，實際上也為博物館的發展提出了新的課題。就專業而論，博物館是一個非常複雜的領域，它的豐富性牽涉很多方面，大到博物館的規劃和建設、展覽的策劃，小到一個標籤和護欄等，博物館的空間以其豐富性建構起與公眾之間的聯繫。博物館服務於公眾的社會責任能夠在諸多的專業工作中表現出來。基於此，博物館的每一個細節都有可能反映出對社會的責任和對公眾的情感。

對於博物館來說，公眾是其中的一個部分。博物館不可能缺少公眾的熱情和支持，公眾是博物館的上帝。博物館與公眾的關係是最

為直接的，也最為重要。現在很多新建的博物館讓公眾能夠看到庫房，看到工作人員如何修復文物；在展廳中，又努力拉近公眾與展品的距離，比如，讓視障人士觸摸展品。這也為博物館提出了更多的服務要求。

博物館的豐富性、多樣性和差異性，正構成一種新的文化業態和消費方式。在這個新時代中，博物館正越來越受到社會的關注，各類博物館越來越多，博物館也呈現出門庭若市的景象。這也能說明博物館在 21 世紀社會發展中的重要性。

感謝廣西師範大學出版社能夠出版拙著，將我的一些碎片化的認知聚合到博物館的專業之中，也使我關於博物館的認知有了與公眾分享的機會。

2019 年 10 月 24 日於北京

博物館與
博物館學

博物館與文化傳承

　　中國國家博物館在民國時期的國立歷史博物館和新中國時期的革命博物館、歷史博物館的基礎上，走過了百年的發展歷程。中國國家博物館的歷史見證了中國社會的發展、變革、進步、復興。百年之前，在辛亥革命的第二年，中華民國政府援引西方的博物館制度，將博物學帶進了公共文化領域，建立了典藏文明成果的制度，讓公眾分享幾千年中華文化發展的成果，從而在公眾領域建立起與世界並行發展的文化格局。

　　中國的博物館歷史從無到有，從國子監到故宮的午門和端門之間，再到天安門廣場，顯現了國家體制與文化的時代走向。中國國家博物館不同於世界上絕大多數國家博物館的地方，不僅在於它是國家文化的窗口和對公眾進行教育的陣地，而且在於它處在國家政治中心所在的特殊位置之上，因此，顯現出了文化的尊崇。

　　20 世紀後期，全世界博物館都面臨着調整、轉型和大發展，中國乃至世界範圍之內都在進行一些重要場館的建設。中國國家博物館以近 20 萬平方米的建築面積成為世界第一大館，綜合實力也躋身世界大館行列。面對如此規模的國家文化殿堂，史無前例的挑戰是多方面的，其中既有和世界各國博物館所面對的共同挑戰，又有它與當代中國社會相關聯的特殊的問題。因為中國國家博物館處於天安門廣場區域內，其展

覽、收藏、公共教育、學術研究、對外交流等專業功能，以及安保、服務等各個方面的職能都面臨巨大的考驗。場館面積增大，功能擴展，尤其是免費開放之後觀眾的數量大幅度增加，接待工作就是一個很嚴峻的問題。毫不諱言，普通觀眾的素養反映了整體國民的素質，博物館的整體水平也反映了國家文化的大致狀況。

中國國家博物館雖然建館已 100 周年了，但與世界上很多國家的博物館相比還算年輕，像大英博物館有約 260 年的歷史，俄羅斯艾爾米塔奇博物館建館近 250 年，法國盧浮宮博物館則建館約 220 年，美國大都會藝術博物館建館也有 140 年了。在這 100 年的歷史中，中國國家博物館還經歷了 20 世紀前期的抗戰等，實際上，直到中華人民共和國成立以後，中國的博物館事業才真正起步，到 1959 年才開始有了新建的博物館單體建築。博物館對於國家文化的重要性這一基本認識，是從改革開放以後才逐漸建立起來的，而建立一個強大的國家博物館的文化自信，則以 2003 年組建中國國家博物館為標誌。由此來看，我們的博物館歷史和發展歷程非常有限，當下的發展速度卻是突飛猛進的。

一個世界著名的博物館如果沒有公眾的參與和支持，很難真正稱為「著名」。當館內的觀眾和館外遊覽天安門的遊客形成內外呼應的時候，可以看到博物館這一公共文化設施的力量，這就是文化的力量，這種文化的力量也彰顯了博物館的社會影響。因為我們有了這樣一個宏大的場館，才有可能吸引中國乃至世界的觀眾；我們有了世界一流的硬件條件，才有可能吸引像達·芬奇、米開朗基羅、拉斐爾等文藝復興大師的作品走進中國國家博物館，中國的公眾才得以不出國門而大開眼界。

博物館在一個國家文化發展中的重要性是無法替代的，博物館所承擔的社會責任以及在推廣國家文化方面所特有的力量

也是超乎尋常的。基於國家的強盛，中國國家博物館在世界上有着與國家話語權相應的文化話語權，因此，在專業方面也傳達出了與國際博物館界在交流合作方面的自信。儘管國家博物館有 140 多萬件藏品，這是立館的基礎，可是，與世界上一些大館相比還有差距，尤其是缺少國外的藏品。因為被侵略、被掠奪的經歷，國家博物館不可能有西方的文物，但西方卻有我國的文物。為了解決這個問題，我們加快了國際合作的步伐，讓更多外國的經典藝術品、歷史文物能夠到中國來展出，讓中國的公眾不出國門就能夠了解世界文化。引進展覽需要巨額的資金來保證，雖然國家加大了對博物館和公共文化事業的投入，使之有了基本的保證，但仍有不足。博物館運行國際間交流的展覽，借展、保險、運輸、搭建、推廣以及後期維護都需要很多資金投入，而展覽之中的安保、溫濕度控制等亦如此。國家博物館場館面積巨大、功能服務眾多、技術要求很高，這些都是過去所沒有遇到的挑戰。

英國曾有人說，博物館如今已經取代了教堂在社會中的地位，參觀博物館成為絕大多數人一生中最重要的文化體驗。事實上在英國，博物館也被視為重要的教育機構之一，參觀博物館歷來是英國中小學教育的一個重要環節。如今中國也是如此。博物館必須做好「從孩子抓起」的推廣工作，讓孩子來博物館接受五千年文明的教育，看到五千年文明所創造的豐富的智慧，從而留下深刻的記憶，這樣他會來第二次，或者會把博物館作為終身的課堂。可能十幾年後他會對朋友說，十幾年前就來過國家博物館，看到這件文物放在這裏，現在還在這裏。當人們像敘述歷史故事一樣講十幾、二十年前的觀感，甚至是向他的孫輩敘述這些過往的時候，文化的傳承就顯現出了博物館的獨特魅力之所在。

2012 年 8 月 17 日

博物館學與中國特色

　　博物館學作為一個專業，在國外很多大學開設，並有關聯的專業課程。中國的復旦大學等也有博物館專業了。通常是把它放在文物考古或藝術管理院系中，還有放在歷史學院、文博學院裏的。中國的博物館專業的基礎理論來自西方的博物館學，雖然能夠涵蓋博物館歷史和發展中的若干專業問題，但博物館是千差萬別的，尤其是在不同的國家，博物館的體制、運營都不盡相同。中國的博物館問題尤其特別，基於體制的原因，中國的博物館更具有中國特色。在博物館管理上，這幾年我反覆提起建立中國自己的博物館學的問題，我現在招了博物館學的博士，希望基於此做一些專門研究。自 1912 年到 2019 年，中國的公立博物館走過了 107 年的歷史。在這個歷史發展過程中，早期基於西方博物館的基本方式，是拷貝過來的，是從無到有的。這個過程也是基於教育和社會的發展，特別是基於新文化運動這樣一個特別的歷史發展時期，是我們的前輩，包括康有為、蔡元培等前賢，從中國的現實出發，從推動教育以及對於社會發展的影響等方面，提出建立中國的博物館。

　　關於博物館學研究以及博物館的實際運作，我們是在不斷實踐的過程中漸漸有了自己的經驗，找到了一些符合中國實際的規律。中華人民共和國建立之後，更大規模地發展博物館事

業。在這個時期，博物館宣教功能的強化，很大程度上來自蘇聯的經驗，蘇聯博物館宣教功能的植入，改變了我們原來運營博物館的方式，我們在博物館展覽中更多強化階級鬥爭，強化為政治服務，在此基礎上用奴隸社會、封建社會這樣歷史發展的分期方法，用相關的文物來闡釋這樣一個歷史過程。

到了 20 世紀 80 年代，改革開放之後的視野更加寬闊，看到了西方發達國家博物館發展的成就以及他們的經驗，我們開始吸收西方博物館的管理方法，有了一些專門的雜誌翻譯西方博物館的理論研究及個案研究等，獲得了西方博物館學方面的知識。當我們回頭看中國博物館的時候，管理中很多方面與西方博物館學的知識和理論是不一致的，這就提出了中國特色的問題。中國特色的問題也是基於現階段中國很多具體的問題而提出的，我們難以全面接受西方博物館學的全部內容。我們要加以改造，必須融入中國經驗以及中國國情來開創中國的博物館學。

現在大學裏開設的博物館課程在一定程度上和博物館的中國特色是脫節的，因為大學裏所教的基本是西方博物館學的內容。我想有待時日，博物館發展得更完善，博物館學的中國特色更鮮明，更系統化，尤其基礎理論的系統化會帶動整個博物館學的建立，這需要一個過程。

博物館學的中國特色，其一是基於中國的社會體制而建立的。其二是由體制決定的經濟來源。國有博物館的經費是由國家統一負責的，這一點與西方國家不太一樣。西方國家全額撥款的博物館並不多見，像荷蘭國家博物館在 20 世紀 70 年代就開始了私有化改造，國家基本上不管。法國的很多國有博物館，國家只給三分之一經費，羅丹博物館甚至是沒有國家經費的。在美國，絕大多數博物館不屬於國有的史密森學會，也就

是說，沒有國家的經費支持。史密森學會旗下的國有性質的博物館也並不是全額撥款的。因此，很多博物館館長主要的使命是籌集經費，他可能並不關注具體藏品的徵集，也不關心具體某一個展覽，而是遊說在商賈之間。其三，中國博物館管理的行政化問題比較突出。博物館的館長有些來自黨政部門，有些來自考古機構，大到經費安排、人員進出，小到展覽策劃、藏品徵集、教育組織、宣傳推廣等，事無巨細都得管。西方很多博物館的館長不管那麼多。其四，基於這種體制有很多問題。我們在藏品的徵集方面，因為依賴於政府投入，規劃性比較強，有年度經費的預算，如果一年收藏經費是 1000 萬元，是很難突破的；如果年度經費是 500 萬元，突然有一個很重要的藏品需要 1000 萬元，但只有 500 萬元，只能望洋興歎，這就是所謂的「巧婦難為無米之炊」。西方博物館也有大致的年度經費預算，但靈活性比較強，因為它一般是由基金會支持，遇到重大事情會通過基金會籌資來獲得藏品。同樣的原因，我們年度的展覽經費也有預算，沒有預算，展覽就辦不成；預算也難以突破。西方國家的展覽策劃時間比較長，三年五年、十年八年都有，但中國的展覽一般是按年度計劃的，策劃和展覽時間都短，也跟年度經費有關係，今年的預算，今年得做完。

策劃時間和展覽時間與展覽的品質有着必然的關聯，我們的效率更高，西方國家效率偏低；但是，他們的規劃性強，前期準備的時間長，這也是一個不同。

在人力資源上面，中國的特色是博物館館長由相應層級的政府任命，而國外的博物館館長大多數是由基金會任命的。國外博物館的館長是國際化的，可以全球招聘。中國則是區域性的，一般來說，在省級博物館中，比如天津的博物館很難聘上海的博物館人來做館長，上海的博物館也很難聘天津的博物館

人來做館長。國外的情況不同，英國的 V&A 上一任館長馬丁先生就是全球招聘的，從德國來的。馬丁曾經負責與國博合作「啟蒙的藝術」展覽，他之前在德國的館長位置上比較穩當，可是，與 V&A 相比，人往高處走。所以西方國家的博物館館長流動性較大。另一方面，美國館長的工資比英國館長的工資高，美國博物館的中層也比英國中層的工資高，所以，有人願意去美國。也有人願意去大英博物館，雖然大英博物館的工資低，但是願意到那裏工作。人員的流動與工資有關係，但也可能更多的是由興趣愛好等因素決定。比如有人就願意在大英博物館、波士頓美術館工作，或者有人原來在史密森學會旗下的博物館工作，卻願意到私立博物館去。一個人原來是一個部門的研究員，可是一家小館空缺一位主任，他可能會到那裏去做主任，從而在管理方面有所作為，哪怕館小一點也無所謂。這與人員的發展規劃有關係，這種人員流動是基於需求，基於可能性，而不是基於體制。比如國內某省級博物館一位很有能力的專業人才想到上海博物館工作，首先要有上海戶口，可能還要有體制內的人事關係，這是一道很難逾越的坎。在人事方面，是國家層面上的招聘，還是制度內的流動，還是其他因素，很複雜。比如湖北荊州博物館的人員想到湖北省博物館工作，這是調動，要看有沒有武漢戶口，看人事關係和人脈，看級別，等等。館長是處級的，而你是副科級的，就不能到處級的博物館做館長，除非得到提拔。人事部門要看級別，這就是中國特色。

國外博物館的工作人員在國際上的流動性比較大，中國博物館的管理者流動性很小，不能說沒有，但小到幾乎是個案，因為我們很少有人在這個館工作，自己想調到那個館，且是通過招聘的方式來實現的。博物館沒有形成一種用招聘的方

式來解決人才流動問題的機制，比如說這個單位要招聘學術部主任、研究部主任，或者是要招收藏部主任，往往是在本館遴選。收藏部正主任退休了，副主任接替，或者是在部門裏面換一個，不存在全中國招聘一個收藏部主任的情況。館長也是這樣，館長退休了，不可能招聘一個新館長，而是由上級主管的行政部門來任命。這種中國特色會影響整個博物館的運營和管理，以及博物館的面貌。而在大多數基層單位，存在着事業編制與臨時聘用的人事關係，基層幹部的任用往往是在事業編的人員中提拔，臨時聘用人員就不可能獲得升遷的機會，這在一定程度上影響到人才的發現和利用。

這對上層的決策來說可能基於很多方面的考慮，如財政預算、人事管理、幹部管理等，因為博物館管理體制和政府運作的體制是關聯的，所以，不可能局部改變。因此，面對中國博物館界的現實問題，對於每個人來說，只能是積極努力，小步慢行。

本文根據 2018 年接受《環球時報》記者採訪整理而成。

中國文博業的機遇與挑戰

　　每一個時代都有屬於那個時代的機遇，進入 21 世紀的中國，崛起之後的強盛表現在各個方面。文化強國夢已經成為社會共識，成為全體中國人的期待。在強大國家的支撐下，以博物館為代表的中國文博事業得到了前所未有的大發展、大繁榮，充分證明了只有國家強大，才有國家文化的強大；只有博物館強大，才有國家文化的強大。

　　很長時間以來，我們用於公共文化服務的場館建設滯後，基礎設施不足，舉國上下沒有幾家像樣的博物館。因為「十二五」規劃之前全國文化事業經費只佔國家財政總支出的 0.4%，具體來看，「十五」投入 2569.6 億元，「十一五」投入 5615.14 億元，「十二五」投入 12474.21 億元。在中央對地方文化工程補助資金方面，「十五」扶持 8.11 億元，「十一五」扶持 100.23 億元，「十二五」扶持 222.48 億元。可見「十二五」期間用於文化建設的資金投入大幅度增加，保證了文化基礎設施的建設，因此，博物館、美術館在許多省市成為標準配置。「十二五」規劃期間基本上完成了省級博物館的新建和改擴建。文化部明確「十二五」財政投入的八大重點之一為「實施公共文化設施建設規劃」，重點實施了《全國地市級公共文化設施建設規劃》《國家「十二五」時期文化和自然遺產保護設

施建設規劃》，在此期間新建的場館規模應該在世界各國名列前茅。

國家收藏繼續擴大，地下文物成為國家收藏的基本構成，數量之多、範圍之廣，難以計數。作為 2015 年考古發掘重要成果的西漢海昏侯墓，不計其數的出土文物構成一座海昏侯墓博物館的基本收藏。這種以地下出土文物構成的國家收藏，在法律層面上具有專屬國家的特性，而且保證了國家收藏不斷增加，與之相應的博物館應運而生。全國性的可移動文物普查，摸清了家底，文物數量也有了較大的提高。另一方面，購藏也在國家財政的支持下逐年增加，國家重金回購海外流失文物在各方的積極支持和配合下成為常態，重要的流失文物通過拍賣而不斷從海外回流也形成新的態勢。

公共文化服務得到了史無前例的重視，公眾分享到了文化成果。從 2008 年博物館免費開放以來，2011 年至 2014 年累計安排資金 80 億元。2013 年，全國博物館參觀人數達 7.47 億人次，比 2012 年增加 0.76 億人次，增長 11.33%。2014 年共支持 1815 個地方博物館、紀念館，以及 1005 個市級和 5542 個縣級美術館、公共圖書館和文化館，34706 個鄉鎮文化站面向社會免費開放，並提供基本公共文化服務。顯然，在政府政策刺激下，公眾積極參與的熱情，以及對博物館日益加強的文化依賴感，是中國文博事業發展的最大機遇。

在水漲船高的社會發展中，社會上各種經濟成分、經濟力量加入博物館的建設之中，其中民營經濟成為一股特別的力量。民營與公立的相互輝映和相互砥礪，使中國的博物館事業呈現出多樣化的局面。2016 年 2 月，在國務院常務會議上，李克強總理提出：「對社會力量自願投入資金保護、修繕市縣級不可移動文物的，可依法依規在不改變所有權的前提下，給予

一定期限的使用權。」這種制度上的保障促進民間資金運用到文博事業上。目前，中國存在數量巨大的私人收藏人群，收藏進入全面階段，不僅在基礎層面上加強了尊重中國傳統文化的社會共識，各種專題收藏也形成特色，與國家收藏互補，表現出了民間收藏的優勢。

與各種機遇並存的是挑戰。首先是起點提高了，國際社會的評價標準再也不是十年、二十年前的，而是在國際視野的考量中觀察現有的水平。因此，我們在發展當代中國文博事業時需要提高眼界，要用一流的專業水平來考量自己的專業狀態。事實上，我們還存在很多問題。

體制與發展的矛盾。我們有體制的優越性，也有體制的局限性，需要嘗試在享受優越性的同時，突破局限性的障礙。同時，要用創新的精神來化解發展中的問題。

經費仍然是個問題。全世界博物館不管規模大小都存在着經費問題，因為博物館是用錢來作為動力的，沒有錢是萬萬不能的。

博物館的佈局需要規劃，需要從宏觀上解決同質化的問題。不能在大同小異的格局中表現出你有我也有，需要在特色上下功夫，盡最大可能去展現收藏的特色。

博物館的管理有待加強。博物館管理具有較強的綜合性，收藏、展示、研究、教育、交流等都處在同樣的高層面上，才有可能成為世界一流博物館。

完善博物館職能，加強公共服務。營造「博物館城市客廳」的文化氛圍，用優質的文化產品服務公眾，在教育之外延展休閒功能。相當一部分民營博物館所帶來的新的社會問題以及對博物館價值觀的顛覆，造成了博物館公信力的下降。這一新的挑戰，改變了諸如藏品與公眾等專業層面的問題導向，帶

來了更為嚴重的社會問題。

　　顯然，機遇是人創造的，而挑戰更需要人去面對。當代中國文博事業在展覽策劃、學術研究、公共教育、文物修復、對外交流等許多方面都需要高素質人才，應該從教育入手，培養適應博物館發展需要的各方面專才，以應對博物館發展中的各種挑戰，為創建一批世界一流博物館而努力。

<div align="right">2016 年 8 月 5 日</div>

歷史與藝術並重
—— 中國國家博物館的新航程

　　由中國歷史博物館和中國革命博物館合併重組而成的中國國家博物館，在歷時近四年的改擴建工程之後，自「復興之路」長期陳列於 2011 年 3 月 1 日復展和「館藏現代經典美術作品展」於同年 3 月 24 日開幕以來，展覽一個接一個相繼展出，接受社會的檢驗，引起了社會和公眾的廣泛關注。新國博除建築的恢宏外，「歷史與藝術並重」的發展定位也成為社會和公眾關注的一個焦點。

　　毋庸諱言，國博原來屬於歷史類的博物館，在過去既表現出了它的鮮明特色，也有着它的局限性。因此，國博自 2003 年成立以後，僅靠原有的通史陳列是遠遠不夠的，特別是建築的體量擴大了三倍，勢必要找到一個不同於以往的突破口，使它在傳承原有傳統的基礎上，既做好歷史類的收藏、展覽和研究等工作，又按照國際上大型博物館的發展方向，將藝術的收藏、展覽和研究工作提升到與歷史相並行的平台上。因此，「歷史與藝術並重」的發展定位成為新國博發展的突破口，這將使新國博的新空間在歷史與藝術的交叉中相互輝映，讓新國博煥發出時代的神采。顯然，作為世界第一大館，它已經不可能將自己的業務局限在某一個方面，只有通過自身綜合性，拓展業務的領域，才有可能服務於公眾的多樣化需求，才能與大

國的地位相襯，才能與大館的地位相襯。在當代特定的社會現實中，國博提出「歷史與藝術並重」的發展定位，表現出在歷史發展過程中選擇未來的智慧。

從另一方面來考慮，國博館藏的所有歷史文物中，絕大多數都包含着豐富的藝術信息，其中有許多就是純粹的藝術品。比如著名的后母戊鼎，既反映了商代社會所特有的威權，又代表着青銅器藝術的最高成就，其最具時代特徵的饕餮紋所表現出來的猙獰之美，除威嚴的歷史表述外，其所傳達出的藝術力量，使它成為中國藝術史的代表之一。又如明代的《抗倭圖卷》，它不但反映了明代抗倭的歷史事件，是表現歷史或者記錄歷史的圖像，而且是明代繪畫史上的重要代表作，是我們研究明代史詩繪畫的一件不可多得的重要資料。可以說，歷史與藝術在我們的文明史中一直是互相依存的，我們難以割裂歷史文物與藝術的關係，我們也難以去除屬於歷史文物的藝術品中蘊含的信息。因此，很多藝術品都是佐證歷史的重要實物。如此看來，國博館藏的 106 萬件藏品，不僅是研究中國文明史的重要資料，而且是研究中國藝術史的重要資料。所以，在歷史與藝術並行發展的、超過五千年的中國文明史中，歷史和藝術是不能分離的。

在國博百年發展中，基於不同歷史時期的發展要求，博物館所表現出來的社會屬性決定了博物館的定位。成立之初的「國立歷史博物館」就標明了它的歷史專業屬性。中華人民共和國成立之後，在以階級鬥爭為綱的社會發展中，階級鬥爭、農民起義以及革命事業曾經是博物館展陳的重要內容，如此，就無暇顧及藝術的存在。但是，藝術作品為輔佐這些展陳的內容做出了重要的貢獻。從 1951 年開始，國博曾先後四次組織大規模的歷史畫創作，出現了董希文的《開國大典》、羅工柳

的《地道戰》、石魯的《轉戰陝北》等時代代表作。這也説明，即使在以歷史為主業的時期，國博也沒有放棄藝術給予歷史的輔助。正因為有了這樣一種關係，國家博物館有幸在藝術品的收藏方面積累了豐厚的家底。

在中國博物館事業的發展中，絕大多數的省級博物館都是歷史類博物館。毛澤東主席 1958 年視察安徽省博物館時曾説：「一個省的主要城市，都應該有這樣的博物館，人民認識自己的歷史和創造的力量是一件很要緊的事。」這就是我們省一級博物館歷史屬性的由來。時代不同了，博物館的發展必須反映人民的期待和滿足人民日益增長的文化需求，因此，國博「歷史與藝術並重」發展定位的提出，無疑會對中國博物館事業的發展產生重大影響，而這種引領性也可能會改變它的專業屬性和體制關係。比如在文化部的管理系統中，博物館歸屬文物局領導，美術館歸屬藝術司領導，但現在發展趨向中呈現博物館的美術館化和美術館的博物館化，這種交叉勢必帶來未來行政管理的新變化。可以預想，在未來五年中，中國許多省級博物館在經過新建和改擴建之後，業務上都將會出現「歷史與藝術並重」的局面。

「歷史與藝術並重」發展定位的提出，對於國博各項事業的拓展都具有里程碑的意義。因為人們看到與建築相關的新國博所呈現的展覽新面貌，其中在多元的展覽結構中，將表現出歷史與藝術並重的特色。轉型所帶來的變化，符合時代發展的要求，符合國家文化形象窗口的要求。

2011 年 4 月

只有國家強大才有博物館的強大
—— 以埃及國家博物館為例

　　到了埃及，看到首都開羅的國家博物館就可以明白一個道理——只有國家強大，才能有強大的國家博物館，而國家博物館的狀態，則能說明國家的狀態。埃及國家博物館於 1858 年建館，此時中國正在經受第二次鴉片戰爭，兩年後，英法聯軍火燒圓明園。那時候，中國人還不知道博物館、美術館為何物。1902 年，埃及國家博物館遷入解放廣場現址，珍藏了自古埃及法老時代到公元 5 至 6 世紀羅馬統治時代的珍貴文物 10 餘萬件。一百多年前埃及國家博物館的規模令世界驚歎，它至今位居世界十大博物館之列，而它所反映的考古成果更是標誌了一個時代的最高成就。與之相比，當年中國的落後可不是一星半點，是有和無的巨大落差。中國第一家國家博物館是在 1912 年建立的，它在 20 世紀上半葉一直沒有像樣的獨立館舍，直到 1959 年才遷入天安門廣場東側的現址，當時的規模以及國際影響力也遠不能和埃及國家博物館相比，這是一個明顯的歷史差距。

　　如今，未再遷址的中國國家博物館與埃及國家博物館卻顯現出相反的落差。埃及國家博物館的場館設施基本停留在一百多年前的水平之上，展陳數十年如一日，場館陳舊得不能再陳舊，野貓在裏面可以自由行走，多年來顯現出破敗的景象。

2011 年之前，該館每天有觀眾一千多人，而經歷了 2011 年的一場革命，紀念品商店遭到洗劫，至今空空如也，尚未恢復，與觀眾相關的服務也幾乎沒有。這與當今世界上以觀眾為中心的博物館業發展潮流相距甚遠。埃及國家博物館是目前世界十大博物館中唯一沒有空調系統的，這在炎熱的非洲地區，可能是其門庭冷落的一個重要原因。該館的場館停留在 1902 年的規模，缺少臨時展廳，無法舉辦臨時展覽，不僅失去了與其他國家的博物館交流的機會，讓當地觀眾失去了認知世界上其他文明的窗口，也無法激發當地觀眾走進博物館的熱情。對當地觀眾來說，他們所看到的是自己從孩童到成人數十年如一日的展陳。埃及國家博物館由一百多年前規模超大的世界先進博物館，變為一座場館設施落後、專業內容單一、公眾服務喪失而徒有藏品的、非常落後的博物館。

在世界發達國家的首都，博物館的數量和規模正成為城市實力的重要標誌。美國華盛頓中心區的博物館群落，德國柏林的博物館島，英國倫敦以大英博物館為中心的諸多博物館，以及法國巴黎的盧浮宮、奧賽、吉美、蓬皮杜等諸多專業分工明確的博物館集群，都顯現了這些國家強大的綜合實力。在中國的北京，以國家博物館和故宮博物院為中心的博物館在數量和規模上也正顯現出一個強大國家的實力。博物館事業的發展，離不開一段時間內國家經濟的發展和政局的穩定。相比開羅—— 一個有兩千多萬人口的首都城市，1903 年就對外開放的伊斯蘭藝術博物館也是一座著名的博物館，它與埃及國家博物館一樣都是以藏品取勝，世上鮮有與其匹敵者。然而，也是在 2011 年的革命中，因遭受炮彈的襲擊而受損，至今難以再次開放。國家的經濟狀況影響博物館的建設，國家的政局則影響博物館的生存與發展。看看伊拉克國家博物館所遭受的戰爭傷

害，更能理解這個道理。

在世界文明古國中，四千多年前的埃及藝術獨樹一幟，建築和雕刻水平也是首屈一指，矗立在沙漠中的金字塔至今都是世界文明之謎。或許是法老時代的極盡奢靡，或許是藝術助推了這種奢靡，造成了政權的衰落，法老時代之後的藝術傳承乏善可陳。一個國家中的政權更替很正常，可是，文化和藝術不能正常傳承就會影響到文明成果的累積和藝術史的脈絡。所以，埃及國博藏品的精華只能固定在法老時代。博物館作為保存文明成果的公共服務機構，其國家收藏與國家文化有着緊密的關係，在這一點上，中國和埃及有許多相似之處，國家博物館以其反映國家文化的屬性，成為國家文化的祠堂和祖廟。曾經有着輝煌歷史的古巴比倫和古希臘，今天傳承那段歷史的國家，不要說他們有哪些值得一提的發展史，就連一家能夠展示古文明成果的像樣的博物館都沒有。曾經的輝煌與輝煌的衰落正好成為一個歷史問題的兩端，而與其關聯的博物館事業，又成為論證歷史與現實最為有力的論據。

2015 年 8 月 11 日

密爾沃基藝術博物館與城市振興

博物館在一座城市中的地位和作用有多種，有可能是城市的公共文化設施和地標，也有可能是城市中居民的文化依賴所在。博物館可以挽救一座城市，像法國朗斯的盧浮宮分館那樣；博物館也可以在城市的振興計劃中發揮獨特的作用，像美國威斯康星州第一大城市密爾沃基的藝術博物館那樣。

自 1957 年到現在，密爾沃基藝術博物館在這座城市已經存在了 60 多年，它位於密歇根湖的湖畔，有着獨特的自然環境，有着特別好的景觀展廳，這樣的展廳在全世界博物館中也不多見。當我們漫步在老館中，依然可以看到窗外密歇根湖的美景，看到湖面上水鳥翻飛，與展出的藝術品相互輝映。自然景觀為這座博物館增添了無窮的魅力。然而，它老了，陳舊了，規模也落後了。

在密爾沃基城市的振興計劃中，城市的管理者首先想到了作為城市依靠的密歇根湖以及湖畔的博物館，因此，擴建博物館就成了振興城市的重要手段。與之關聯的是，博物館和整個密歇根湖觀光帶之間的聯繫，博物館在休閒、步行和騎行的道路上，能夠發揮它的引領作用，建構觀光帶上的地標。所以，就有了如今的新館。

對於在老館旁邊建新館的問題，設計師們可以用各種方案

來說服城市的管理者或決策者。在新老結合中，表現得天衣無縫，渾然一體，是一種方式；在新老結合中，互不關聯，新就是新，舊就是舊，是第二種方式；在彼此的對比中，以和諧的方式表現各自的存在，相互依存，是第三種方式。在這三種方式中，互不關聯是相當危險的，經常會受到業界的批評，比如盧浮宮的金字塔。在新館和老館的相互關係中，可以看到建築設計師對博物館的理解以及城市決策者對博物館的認識。像密爾沃基藝術博物館的新館這樣大膽地出現在老館的一側，幾乎互不關聯，新館完全不顧及老館的存在，是需要足夠的智慧來獲得市民支持的。

從威斯康星驅車到密爾沃基藝術博物館，由於走錯了路而繞了一圈，得以多看了幾眼這座城市。城市的規模一般，基礎設施陳舊。當接近博物館的時候，遠遠看到它雄健的身姿和獨特的造型。新館的一側以城市的主幹道為起點，新建起了一條跨度長達 73 米的拉索引橋，連接着海邊新館建築的主體。在構思上與貝聿銘設計的日本美秀美術館有相似之處，都是通過橋來連接建築的主體。美秀美術館通過橋連接到一座山的山洞；卡拉特拉瓦設計的密爾沃基藝術博物館的斜拉橋，則是一種與主體建築相關的造型。新館建築的另一獨特之處，也是核心部分，就是高聳的桅杆兩側伸出了令人矚目的雙翼。密爾沃基藝術博物館用科技手段，使得它成為一個會動的博物館建築，為博物館增添了獨特的景觀。人們來到博物館等待那激動人心的正午 12 點，雙翼的閉合是一場表演秀，它的實際功能是一組在建築外面遮陽的百頁，閉合時能夠籠罩建築主體的中庭。

欣賞完高大寬敞的中庭，漫步在新館去往老館的通道內，又是另外一種享受。特異的造型，白色調，加上透視感，人在

其中像中國畫的點景人物，雖然打破了完整性，可也帶來了變化的生機。走到頭，就是與老館的連接過道，與大廳和過道的寬敞明亮形成了鮮明的對比，這時候不用看任何說明，都知道到了老館，這無疑給密爾沃基藝術博物館的新舊結合留下了敗筆。新舊館實際上沒有過渡的轉換，局促的空間好像穿過一個小巷，與整體的感覺沒有關聯。這樣一個新舊館完全不相干的結合，為我們提供了另外一種方案，就是完全不相干也是一種可能。

密爾沃基藝術博物館新館以其獨特的身姿展現出一種新時代的魅力，這是城市決策者對於博物館建築的理解。新與舊的比照在這座城市中有它自身的美學意義，舊館依然凝結着城市的記憶。從功用上來看，新館實際上只是一個臨時展廳，它的空間夠大。臨時展廳的兩側是很長的過道，盡頭就是老館的入口。這是一個用鋼結構來實現透視感的神秘過道，它為這座博物館增添了獨特的魅力。新館屹立在湖畔，白色建築與密歇根湖水天一色，像飛翔的水鳥，輕盈靈動，自然清新。因為它完美地融入自然和周邊環境之中，所以深受市民歡迎。

<div align="right">2018 年 10 月 10 日</div>

世界文化遺產的優雅重生

今天談世界文化遺產的問題，我認為這個話題能夠觸發我很多的思考，因為世界文化遺產在全世界上有豐富的遺存，其廣泛的分佈也是我們大家所共知的。

在演講之前，先請大家欣賞 4 月 12 日我拍的一張圖片，這張圖片拍攝於河北省承德市灤平縣金山嶺長城。這一天杏花節開幕，在標有全國重點文化保護單位的牌子前面的入口處正在舉辦一個盛大的車展，有很多車模正在表演。登上長城，滿眼是金山嶺酒的廣告道旗。我想不管是中國還是外國的朋友，

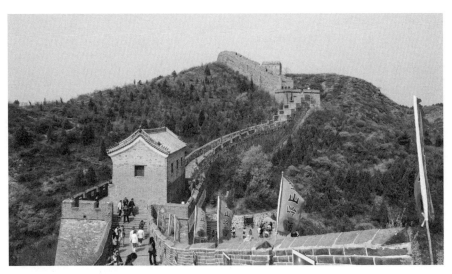

— 中國的世界文化遺產金山嶺長城

對此都已經司空見慣，我們很多世界文化遺產地都有這樣一種景象。這不是一個孤立的個案，而是一個普遍的存在。

世界文化遺產極為豐富，中國擁有的世界文化遺產數量位居世界第二。在這些文化遺存中，可以說每一項都值得中華民族驕傲，我們也感念先人給我們留下了豐富的世界遺產，但這是一個雙向的問題，中國對世界文化遺產負有歷史性的責任，這個責任就是我們不僅要保管好，而且要對後人負責。文化遺產在新時代的境遇反映的是國家的生態，也表現出公民的文化素養。

文化遺產如何在新的時代優雅重生？這是這次會議的主題。在高速發展的現代化中國社會中，我們已經很難見到優雅。如果要獲得優雅重生的話，首先是要把我們的文化遺產保護好，文化遺產能夠體面地生存，才能有優雅的姿態。如果沒有體面的生存，就難以有優雅重生的姿態。文化遺產所在地的各級政府應該尊重文化遺產，不能吃祖宗的飯，丟祖宗的臉，不能把文化遺產作為開發獲利的資源，讓其失去優雅生存的狀態。世界文化遺產如果沒有優雅的生存狀態，也就談不上重生的問題。

我們很難框定什麼是「重生」，但是，我這裏想說的「重生」不是翻新、鋪道路、建隧道、修欄杆、掛燈籠，也不是建賓館、立廣告，更不是各類名目的商業利用，這是我對「重生」的一個基本理解。

從歷史、藝術以及科學的角度去看文化遺產，它不是屬於哪一個國家哪一個人的，這些罕見的文化財產都是全世界人民的文化資源，萬里長城、金字塔不可再生，保護它們是我們共同的責任。如今，文化遺產越來越多地遭到各類破壞，發展中的社會經濟使情況更加惡化，人為的因素使之受到現實的破

壞，不良的開發利用使其被破壞，都是難以原諒，甚至需要譴責的。雖然文化遺產的保護在理論上越來越受到重視，但是，除客觀的經濟能力和技術手段的不足外，人的因素，包括保護的理念、公民的素養等，在整個保護工作中有着主導性的影響。這種影響大到區域的保護和整體的規劃，小到道路的修建，欄杆、警示標誌的增設，等等，這些細節無不表現出保護的水平以及保護工作的文化內涵。秘魯的世界文化遺產地馬丘比丘，在保護中的每一個細節都以盡可能保持原貌為出發點，能夠啟發人們思考如何保護世界文化遺產的問題。在馬丘比丘，幾乎看不到現代人所增加的新的內容，從護欄到樹木，到道路，一切都保持着原始的狀態。

這裏為什麼舉馬丘比丘的案例，沒有舉日本、英國、意大利這些國家的事例？因為大家有一個基本的看法，保護的水平是和國家的經濟水平相關的。我們和秘魯同屬發展中國家，在對待世界文化遺產的方式中卻能看出高下。秘魯的馬丘比丘是世界著名的旅遊勝地，可是遊客到達那個地方很辛苦，因為交通實在是太不方便了。但是，它的魅力就在於它的交通不便，因為它沒有重修道路，沒有建索道，還是靠殖民時代最原始的小火車通向景區，到了景區再換乘巴士上山。在殖民時代的火車上，旅客能夠非常從容地觀賞兩岸的景色，而且服務員為每一位旅客鋪上餐巾，旅客可以在餐桌上享受最簡單的食品。這一切都讓我們感念，文化遺產的保護對於文化欣賞自身而言，是一個具有獨特魅力的問題。對印加古道的懷想，吸引着全世界旅遊者不遠萬里、不辭辛勞尋找最初的印加古道，只為感受其中無窮的文化魅力。

在馬丘比丘，幾乎看不到任何的人工痕跡，只是在入口處有一個類似遊客中心的地方，其他一些危險的地方和坡道，連

警示標誌都難得見到，也沒有道旗，更沒有燈籠，完全是一個原始狀態。另外，整個景區沒有任何商業設施，連洗手間都沒有見到。它最大限度地保留了原始狀態，保留了人們對印加文明的一種最初的感覺。人們可能會懷疑是不是以當地的經濟水平難以做到增設新設施，難以像中國保護文化遺產那樣把它修得非常「完善」？事實並非如此。我無意中看到，在一個遊客難以到達的山崖邊上，一個工人正在用刷子刷石頭上的渣土，精細又耐心，這在中國的一些世界文化遺產保護地是難以看到的。墨西哥瑪雅人的金字塔的保護也是異曲同工，沒有任何人工的痕跡，非常自然。

對於世界文化遺產地的保護，不能用最簡單的方法去實現。我在這裏特別借助於這樣一個平台，呼籲我們在借鑒國外先進經驗的同時，提升我們保護世界文化遺產的水平，使我們的世界文化遺產地的保護達到世界先進水平。

聯合國保護公約的問題，由於時間關係我就不細講了。當然，我想全面規劃的問題更重要的是文化的規劃，是怎樣讓我們的世界文化遺產能夠優雅生存的問題。只有優雅地生存，體面地存在，才有可能獲得重生。

最後，用八個字來總結：何以優雅，遑論重生。謝謝大家！

此文為 2014 年 4 月 18 日在北京奧運村鳥巢舉行的「環球大使圓桌論壇」上的發言。論壇集合十餘位國家大使和公使，共同探討世界文化遺產如何優雅重生的問題。

「國寶」之殤

◆ 何謂「國寶」

「國寶」通常是指國家的寶物，具有國家的屬性，它有物質與非物質兩類。每個國家都有自己的「國寶」，它們大都是無價的，是國家的驕傲和象徵，並受到所在國家的特別尊重與保護，也得到世界人民的擁戴和珍視。成書於春秋末年的《左傳》記有：「子得其國寶，我亦得地，而紓於難，其榮多矣。」杜預注：「國寶，謂璵璠。」這已經說明「國寶」是國家的寶器。唐代白居易《除孔戣等官制》：「渾金璞玉，方圭圓珠，雖性異質珠，皆國寶也。」這是講「國寶」所具有的特別的質地與工藝。唐代崔曙《奉試明堂火珠》詩云：「遙知太平代，國寶在名都。」這是講國寶深藏在國家名都。在民間，人們往往也會把一些稀世之珍稱為「國寶」，隨口說說而已，以顯其珍貴。但上升到國家層面，進入文博領域，就不能隨便說說。

何謂「國寶」？不能用秤稱，不能用斗量，更不能用具體的貨幣數值來界定。然而，既然是「國寶」，國家就不可能不管，所以，在文博界，考量其價值的不是隨便說說的「國寶」，而是由國家認定的等級。我們國家所依據的是 1982 年 11 月 19 日第五屆全國人民代表大會常務委員會第二十五次會議通過的《中華人民共和國文物保護法》，最新的版本是 2017

年 11 月 4 日第十二屆全國人民代表大會常務委員會第三十次會議通過的第五次修正版。《中華人民共和國文物保護法》明確規定，受國家保護的文物分為珍貴文物和一般文物，珍貴文物又分為一級文物、二級文物、三級文物。這之中又有與價值判斷相關的「禁止出國（境）展覽文物」，它們都是國家認定的一級文物中的特級文物。2002 年 1 月 18 日，國家文物局公佈了《首批禁止出國（境）展覽文物目錄》，規定 64 件（組）珍貴文物禁止出國（境）展覽。此目錄出台依據為《中華人民共和國文物保護法實施條例》第六章第四十九條：「一級文物中的孤品和易損品，禁止出境展覽。禁止出境展覽文物的目錄，由國務院文物行政主管部門定期公佈。未曾在國內正式展出的文物，不得出境展覽。」2012 年 6 月 26 日，國家文物局發佈《第二批禁止出國（境）展覽文物目錄（書畫類）》，共 37 件（組）一級文物；2013 年 8 月 19 日，國家文物局繼續發佈《第三批禁止出境展覽文物目錄》，共有 94 件（組），含青銅器、陶瓷、玉器、雜項四類。

如此，大致可以明確，屬於「國寶」的文物應該在「禁止出國（境）展覽文物」之中，如中國國家博物館收藏的新石器時代的鸛魚石斧圖陶缸、商代的后母戊鼎，湖南省博物館收藏的戰國中晚期的《人物御龍帛畫》，湖北省博物館收藏的秦雲夢睡虎地秦簡《語書》，故宮博物院收藏的西晉陸機的《平復帖》卷、隋代展子虔的《遊春圖》卷，等等，可查相關目錄，了解它們的詳細情況以及重要性。禁止出國（境）展覽，是為了保護傳之久遠的國家寶藏，是對國寶的禮遇。這裏的「國寶」是有着國家認同的。文物都分三級，說明有高下，顯然，不是所有的國家收藏都是「國寶」。以國家博物館為例，現公佈有 140 餘萬件藏品，其中有 6000 件是國家一級文物，其餘

多為一般文物，如果把館藏 140 餘萬件藏品都說成「國寶」，顯然是不合適的。

可是，自從商業綁架文化，將圓明園遺物中的西方的水龍頭稱為「國寶」開始，商業對「國寶」稱謂的利用愈演愈烈，凡是在市面上能賣高價的幾乎都冠以「國寶」的頭銜，而一說「國寶」又往往立馬漲價。因此，這幾年，出於對部分在電視上和民間進行忽悠的專家的反感，民間又多了一個相關的專業詞語——「國寶幫」。這個「國寶幫」就是專門說「國寶」、認「國寶」的，他們肆無忌憚，把假的說成真的，把一般文物說成國寶。

有了商業的綁架，又有了娛樂的綁架，「國寶」進一步在公眾面前氾濫。一般來說，專家或權威人士說這是「國寶」，老百姓通常不會提出什麼質疑，尤其是觀眾看娛樂節目看得太多了，所以他們知道也就是娛樂而已。業內有良知的專家提出質疑，雖然義正詞嚴，但聲音不可能高於商業和娛樂，甚至攪和在商業和娛樂之中，真是秀才遇到兵。話語權旁落，已經不在真正的專家手裏，可想「國寶」在當代的悲劇。有法可以不依，有專業而無專業認同，那怎麼辦？退一萬步，如果說法規比較複雜，或者具有重要的歷史、藝術、科學價值的文物不好認定，那也可以簡化，至少下列可以認定不是中國的「國寶」：

1. 不是中國人創造、不在中國製作、不表現中國文化精神；
2. 不辨真假或難辨真假，不明是非，不明來源；
3. 有價。

關於第三點最簡單的解釋是，人們通常稱熊貓為「國寶」，是因為它珍稀，它受國家保護，所以沒有哪家拍賣公司拍賣熊貓的，因此，人們也不知道熊貓值多少錢。「國寶」正是如此，是無價的。

◈ 「國寶」的出鏡

2018 年春晚，有一個「盛世中華，國寶回家」的特別節目。就我的專業認識，我認為那天演播室裏展示的是複製品，但是講解員沒有說明這一點。演播室缺少溫濕度控制，加之強烈的燈光照射，「國寶」的原件無論如何不會被展示在這樣的空間之內。這裏先拋開展示的是否為「國寶」不論，如果是複製品，講解員應該說明，這樣可以讓人們放心，讓人們感覺到專業。至於講解員，他說好說壞都不怪他，因為他是演員，是在背書，如果有錯，那也是寫台詞的錯。

中國的卷軸畫通常畫於絹和紙之上，這類材質比較脆弱，尤其是年代久遠的作品，打開一次傷一次，特別是絹本。對於絹本的保護，最好的辦法就是儘量少打開，儘量避免強光。因此，中國各級博物館中繪畫館的燈光、國外絕大多數博物館展示紙質文物的燈光，都極其暗淡，有的還設有感應裝置，在沒有觀眾的時候會自動滅燈。這一點，相信是博物館人的共識，一般的觀眾也能夠理解。如此來看，央視春晚演播室內展示的還會是原作嗎？它是「國寶」嗎？

在這個只有四分四秒時長的節目裏，有關畫的內容不多，但有幾句關鍵口號——「盛世中華，國寶回家」「一件國寶級的書畫」「它非常珍貴」「把流落在海外多年的國寶帶回家」「國寶回家，全民共享」。客觀來說，如果不是看在央視的名號以及台上嘉賓頭銜的份上，還以為是「國寶幫」在忽悠。雖然全長 30.12 米的畫卷限於場地和時間，只展示了部分，但畢竟是在非博物館的娛樂空間中展示，如果所展示的是原作，那實在對不起「專業」這個詞。專業的單位做業餘的事是最可怕的。看看在大英博物館中受到禮遇的中國的「國寶」——顧愷之的《女史箴圖》吧，大英博物館是不可能讓《女史箴圖》出館門

的，更不要説拿到國家電視台的娛樂節目中去展示。這不是能與不能的問題，是對國家文物、國家文化有沒有基本尊重的問題。這裏要加一句，如果國人都不尊重自己的文化和文物，遑論他國之人來尊重中國的文化和文物。

獻寶者在演播室現場還説了一句：「把流落在海外多年的國寶帶回家。」這是典型的「國寶幫」的口吻。明明是有人從日本倒騰回來，而且到了國內還幾經倒騰，有錢的獻寶者只是最後一棒的接手者，怎麼能説是自己「帶回家」？至於其中如何倒騰的，過程在網上都有，這裏就不贅述。

博物館是國家的公器，但往往落到少數人手裏，成為個人把玩的玩物。也有真正的「國寶」回家，像國家文物局從海外徵集回來的交由國家博物館保存的商末周初青銅重器「子龍鼎」，以及北朝石槨、唐代天龍山石窟菩薩坐像和頭像、宋代木雕觀音菩薩坐像、五代王處直墓彩繪浮雕武士石刻等，它們在國家博物館的展出真正體現了「全民共享」。這些海外回流的文物之所以沒有爭議，是因為流傳有緒，有專家的多年跟蹤、反覆鑒定和研究，是國家有關部門慎之又慎的決定。

娛樂是把雙刃劍，當你想娛樂別人的時候，可能自己也被娛樂了。

◈ 「國寶」的捐贈

在世界上任何一個國家，公民將自己的藏品捐獻給國家都是高尚的、為人稱道的。在全球博物館體系中，有許多依靠私人捐贈而建立起來的博物館，而將私人專享變為與公眾分享的捐贈，則開啟了博物館發展的歷程。英國牛津大學的阿什莫林博物館就是世界上最早因為私人捐贈而建立起來的博物館，它開啟了 300 餘年來世界博物館發展的歷史。如今，基於私人捐

贈而建立起來的博物館數不勝數，無數捐贈者的名字都刻在各博物館的牆上，這既是緬懷和追憶，也是紀念與歌頌。

中國第一座公立博物館在辛亥革命之後的第二年開始籌備，魯迅先生等向籌備處捐贈了自己的藏品。如今，各博物館都有自己的捐贈目錄，捐贈成為中國各級博物館獲得藏品的一個重要來源。我們感念那些捐贈者，我們沒有任何理由去懷疑或猜測捐贈者的動機。但是，此一時彼一時。今天的中國私人捐贈已經不像過去那麼純粹，出於各種私欲的捐贈比比皆是。對於絕大多數博物館來說，不管是出於什麼樣的目的，只要捐贈的藏品是真的、是好的，就多多益善。只要來源合法，這都沒有錯。因此，一些捐贈人千方百計攻克國家級、名氣大、有影響的博物館。對於商人或者有商業目的的捐贈者來說，捐贈是其商業行為的一個過程、一種手段。比如畫家，通過捐贈使其作品獲得高價，通過高價又繼續忽悠另外的買家。在這樣的捐贈中，博物館彷彿成了人家的託。像我這樣畫賣不出去的，也想捐贈，還想捐贈給盧浮宮，可是，人家不收在世畫家的作品。事實證明，今天有相當一部分的捐贈是值得懷疑的，也有一些捐贈的接受是需要商榷的。

2009 年 10 月，法國收藏家有意將圓明園遺物兔首、鼠首捐給中國的台北故宮博物院，卻遭拒絕。時任院長周功鑫女士在接受有關部門質詢時指出：「本着博物館專業倫理來看，只要有爭議的東西，『故宮』是不能珍藏的。」當年看到周院長所說的「專業倫理」，就無比欽佩她作為執業者的操守，她的這一決策被人們認為是捍衛了「社會的形象和知識分子的良心」。從「社會的形象」來看，我們的一些博物館因為「專業倫理」缺失，已無形象可言；而從「知識分子的良心」來論，我們的各級博物館的館長大都可以被稱為知識分子，但有些人

的良心在哪裏？有沒有變質為無良？缺失「專業倫理」就是無良。公器私用，只想自己拋頭露面，就是無良。周功鑫院長是法國巴黎第四大學藝術史與考古學博士，她在博物館學與展覽策劃等領域有豐碩的研究成果。作為台北故宮博物院的原院長，其專業性毋庸置疑。在周院長任上，台北故宮博物院堅持不接受在世書畫家的捐贈，代表了台北故宮博物院這一名號的基本的學術立場。美國華盛頓佛利爾博物館的藏品來自其創始人佛利爾先生的捐贈。佛利爾沉湎於獨特的中國文化和文物，通過各種渠道收藏了很多中國古代珍寶，在近三萬件收藏中，就有 1200 多件中國古代繪畫，位列全美之首。其中有一幅南宋的《洛神賦圖》白描本，是存世九卷《洛神賦圖》之一，其他散落在北京故宮博物院、大英博物館和遼寧省博物館。就佛利爾博物館的名氣而言，有無數的捐贈者想把自己的收藏捐贈給該館，可是，佛利爾博物館一律說「不」。有許多人想不通，為什麼白送也不要？這是為了保持佛利爾收藏的獨特性和純潔性。這是一種「專業倫理」，不能見錢見利就眼開。佛利爾的後人多年來堅持每天給該館的佛利爾雕像獻花，每一位經過的觀眾眼神裏都充滿了敬重。世事就是如此，有人隔三岔五在電視上忽悠，博一時的眼球；有人默默奉獻，獲得的是久遠的注視。

位於倫敦的華萊士博物館，是一座人見人愛、小而美的宮殿。華萊士博物館是歷經赫爾福德侯爵家族五代積累收藏的博物館，其第五代傳人和他的太太於 1897 年將全部收藏、連同 18 世紀建造的這棟樓一起捐獻給了國家，後來被改成對公眾開放的國家級博物館。這一博物館也不再增加收藏品，其封閉性就是為了保持赫爾福德侯爵歷經五代收藏的純粹性。

對於很多博物館來說，以封閉式收藏來保持其藏品的純粹

性是非常必要的,這是博物館收藏的特色之一。這一點對於遺址類博物館來說尤其重要,對於那些經由考古發掘而形成的特色收藏亦是不容忽視。拿湖南省博物館來說,其從馬王堆墓發掘而獲得的系列藏品,是該館的最重要特色,無與倫比。如果有一天馬王堆周邊的人來獻寶,說是來自馬王堆墓中的,故事也說得有鼻子有眼,所獻之寶也有大致的模樣,那湖南省博是收還是不收?我認為不能收,理由就是要保持當年科學考古發掘的完整性。類似的還有湖北省博物館館藏的戰國曾侯乙墓出土的系列文物。摻雜就是混淆,就破壞了科學發掘的完整性,就說不清,這是博物館收藏的大忌。當然,像國家博物館這一類型的綜合性博物館,其早期館藏主要來自各地的調撥,那收藏體系的龐雜則另當別論。

博物館收藏並不是越多越好,特色最為重要,品質最為關鍵。收藏失去專業倫理是博物館界多年來存在的弊端,有些博物館收藏雜亂無章,唯利是圖,見錢眼開,而可笑的是,有些業內人士不以為恥,反以為榮,為社會平添了許多笑柄,這是與博物館專業倫理嚴重背離的。

◈ 「國寶」的學術形象

「國寶」儘管有其自身的歷史、藝術或科學的價值,但還是需要學術來支撐。

「國寶」與學術有着重要的關聯。當它流落在社會上的時候,也就是江湖上的一個看人識還是不識的物件,各人根據自己的利益訴求可以賦予它不同的定位,「國寶幫」擅長此道。「國寶幫」的特色是沒有學術,只能忽悠。社會上有很多散落的文物,重要的不能說沒有,但不重要的比比皆是。對於散落文物的認識,其中有些屬於基本常識,稍有常識就可以看出

來；有些在缺少題跋及相關文物比照的情況下，是很難做判斷的。「國寶幫」是無知無畏，敢於下論斷，而博物館的專家相對來說比較謹慎。因此，這些散落在市面上的文物有着雜亂而不系統的基本學術形象，「國寶回家」中的「國寶」就具有這樣的特徵。散落的文物進入博物館，理論上來說就不一樣了。博物館會對其進行各方面的研究，包括研究其與相關文物之間的關係，重塑其學術形象，並通過展覽與公眾分享。這是從理論上說的，事實上並不完全如此。原來我的認識是基於常理、常識以及對職業的尊重，這次「國寶回家」讓我看到了不堪的現實，原來博物館也是如此。這幾年我到處做講座，講博物館如何偉大、如何美妙，沒想到我們的內部已經腐朽不堪。

「公眾分享」沒有學術支撐，如此，和土豪顯擺有什麼不同？土豪得到好東西就是這樣，不管三七二十一，先顯擺。博物館與公眾分享必須有學術根基，以研究成果為依據，不能信口開河，指鹿為馬。在學術上的不負責任是對公眾的極不尊重，是「專業倫理」喪失的重要標誌。

博物館不管大小，都有屬於自己的社會形象。社會形象分兩方面：一是公眾形象，二是學術形象。總體來說，社會形象是博物館自己塑造的，是自己努力的結果，而公眾的賦予是基於博物館自己努力結果之上的疊加。博物館的形象塑造是一個歷史過程，是幾代人努力的結果，因此，每一任館長除了做好當下的工作，維繫傳統也是品評其功過的一項重要指標。可以理解的是，每一任館長都希望自己這一任能夠做得更好，能夠超越前任。但是，這個品評不是當下的，而是歷史的。有想當網紅的心，就已經偏離了博物館的價值體系。在人們的心中，博物館工作人員是老氣橫秋的，眼鏡片都像墨水瓶的瓶底那樣厚，這種形象是人們所尊重的學術形象，是幾代人塑造的。博物館工作就是默默無聞、年復一年。這裏說的默默無聞是與

娛樂的公共文化相比，是和網紅、明星相比。當然，每個人的價值取向不一，有人就好這一口，那也沒辦法，公眾更無可奈何。博物館社會形象的自我塑造表現在很多方面，幾乎囊括了博物館業務工作的方方面面。一座博物館從建設開始，館舍是其最初也最基本的形象。因此，近年來，在新的博物館建設中，主導者千方百計拼設計，為成為城市的地標而努力。博物館開館之後，社會形象就開始樹立起來，而完善和豐富則是一個長期的過程，有的需要上百年。事情做好了不斷加分，做錯了則減分，不斷地減分就預示着這家博物館要出問題了。

博物館的公眾形象通過博物館的各種窗口來表現，哪怕是少為人關注的餐廳、咖啡廳，或者是供觀眾休息的座椅，這些都會給觀眾留下記憶，而由此給公眾留下的博物館形象可能是終生不滅的。這些元素，由小見大，都可以反映博物館的學術形象，餐廳、咖啡廳的環境，座椅的設計，說起來都是小事，但小事累積起來就成為大事，因為它們都關係到博物館的社會形象。

博物館的學術形象是至關重要的。博物館的學術方向、學術狀態、學術成果以及專家學者的隊伍與成就，都是博物館學術性的重要組成。博物館的學術形象還表現在學術影響之上，這種影響可能是一部規模很大的書，也有可能是很平常的單冊或一篇論文，關鍵是它解決了什麼問題，填補了什麼空白，綜合了什麼研究成果，如此種種，都反映出博物館對學術的重視程度和組織能力。一般的道理大家都懂，可是做出來的結果卻大相徑庭。就現況而言，中國博物館界的總體研究能力在萎縮，研究隊伍青黃不接，有一茬不如一茬的跡象。有些博物館的研究水平是明顯下降，學術影響力越來越小，有影響力的專家越來越少。更奇怪的是，有的人學問不大，卻以博物館的名號投靠了「國寶幫」，更讓博物館界丟臉。

博物館的學術形象還表現在對藏品研究的水平之上。有的博物館藏品數量之多，令館長自豪，到處吹噓。實際上這沒有什麼好吹的，都是祖上留下來的。真正好吹的是研究成果，沒有研究成果，也就是數量巨多、價值巨高的倉庫，館長只不過是庫房保管員的頭兒而已。經常聽到博物館說自己又多了多少開放的面積，這不錯，這很重要，但時不時也要曬曬學術研究的成果，看看最近幾年在學術上有什麼新的發展。客觀來說，館長多說說學術，對自身的形象塑造有好處，也是對館內研究人員的安慰。如果館長淪落為清退被佔房屋或修繕房屋的一般行政人員，那真是有點大材小用了。

博物館的學術形象最直接的表現是博物館的展覽。博物館展覽的學術含量，是反映博物館學術水平和研究能力的重要指標。這幾年博物館界好像流行以觀眾數量論英雄，所以往往動用各種手段來鼓噪，把人們的視線從關注展覽和展品中轉移到排隊之上，反而面對聲勢浩大的展覽，好像沒有看到具體的評論——策展有什麼學術背景和獨特思路？佈展有什麼特別的設計和方法？學術上有什麼呼應和闡釋？這些好像都沒有看到，看到的只是拿出了什麼樣的重要藏品，它們如何重要。這重要、那重要，還要你說嗎？前人早就說過了。從庫房裏面調藏品不是什麼難事，館長一句話，分分鐘能搞定。這能說明什麼呢？過去的館長也能調，未來的館長還能調。

◈ 「國寶」的研究

家中有寶，就是自己看看的，最多是琢磨琢磨。而這個「寶」對自己來說是寶，對別人來說，可能還不是寶。國中有寶就不一樣了，通常還要建立博物館。建立博物館幹什麼？不僅僅是為了展示所藏，更重要的是研究。沒有研究的博物館，

最多只能説是展覽館。實際上，今天中國的許多博物館只能説是展覽館，或者説有相當一部分承擔了展覽館的功能。

研究工作在博物館中很重要。

「國寶」也是需要研究的。沒有研究，就只是供奉在那裏的稀世奇珍，沒有生命，沒有活力，就不能延展它存世的價值。研究可以為「國寶」增添活力，擴展其歷史、藝術和科學的內涵。博物館的社會地位和影響力不僅是佔有多少「國寶」，還要看它的學術狀況、研究水平、思想高度。博物館也不同於珍寶館，不是炫耀佔有和稀世，而是通過文化的關聯表現時代、類型、研究的深度。但是，中外博物館都存在重展示、輕研究的問題。

「國寶回家」中的「國寶」真與假、是與非是一個問題，博物館在接受和持有這兩方面的研究缺失更是令人意外。沒有研究便將其搬到了億萬觀眾面前，暴露出博物館的專業態度存在着嚴重的問題。這事如果出現在「國寶幫」的江湖上完全可以理解，出現在堂堂正正的央視節目中實在令人無法接受。

博物館的研究是複雜的，因為藏品多、類型多、人手不足。隊伍在哪裏？有隊伍能不能拉得出來？這些都可能制約研究的廣度和深度。但是，事情都有個輕重緩急，在數以百萬計的藏品中有一、二、三級，挑重要的先研究，重點研究，那是常情。如果遇到了「國寶」級的，又與國家戰略相吻合，以歷史服務於現實，那是重中之重，按理説應該舉全館之力。如果全館不足，可以舉全國之力；如果全國不足，還可以組建國際隊伍。退一萬步，如果重視了，那就會出研究成果，等有了研究成果，對作品的歷史和藝術的屬性有了基本的認識，再拿到社會上來，那叫以理服人、以德服人，那是博物館的實力所在。可是，現在漏洞百出，感覺還沒有研究就將一些近乎

商業炒作的説辭昭告天下，而人們感覺到的是一個裸體的「國寶」，因為看不到附加其上的具體的研究內容。如今，面對社會上一些專業人士的質問與舉證，有關方面沒有任何學術回應，作為博物館人的我為之汗顏。

面對緘口可以有兩種認識，一是無言以對，一是不屑一顧。無言以對是因為理屈詞窮，而不屑一顧就有問題了。如果是理屈詞窮，發現錯了，認個錯，也沒有什麼丟臉的，人們反而會為這種學術態度點讚。不屑一顧不是積極的態度，不符合「全民共享」的原則。「全民共享」是有豐富內涵的，展示只是一方面，還包括共享學術和研究，官網上公佈高清圖片是一方面，組織專家去研究、回應他人的質疑也很重要。「共享」不僅表現在資源上，還表現在對原始資源深入研究成果的「共享」上。不知道現在有沒有「共享」的成果？如果有，正好回應質疑。我內心非常着急，希望能夠早日看到有説服力的研究成果。

博物館的公眾性是個複雜的架構。自己的藏品在面向公眾的過程中出現知識問題、學術問題，哪怕是一個説明牌錯了，該改的也必須要改，不能置之不理。博物館應對問題的態度，也體現了博物館整體管理水平的高下。

這幾天一直在想，如果徐邦達先生（1911—2012）在世，他老人家會做何感想？徐先生生前有「徐半尺」之譽，意思是，畫卷在手，他只要打開半尺就知道真假。他為他所在單位帶來的美譽，確立了博物館的社會地位，這就是「人才立館」。徐先生曾對我説，書畫鑒定是複雜的事，有個認識的過程。有的畫多年前看是真，但現在看有問題；有的畫多年前看不對，現在看是真的。徐先生所説是書畫鑒定的規律，我一直謹記在心。任何事違反了規律就會出問題，就會出現誤判。當

然，今天我們所面對的書畫鑒定問題，遠比徐先生那個時期複雜，那時還沒有「國寶幫」，或者說「國寶幫」還在潛伏期和醞釀期。相信即使徐先生今天還在，也敵不過「國寶幫」，我都能想像出徐先生那無奈的神情。

落實到具體的一幅畫之上，其研究是多方面的，需要時間和過程，需要努力和鑽研，任何投機取巧走捷徑都不可能達到學術的高度。而對於今天來說，還需要新技術手段。這個時代賦予了我們這一代研究人員此前沒有的機會，因為新的技術為我們創造了可能。以國博所藏的明代《抗倭圖卷》為例。此前，這幅畫被認為是明代的，大概是根據畫面中倭寇旗幡上日本弘治的年號，但「年」之前缺字，難以確定具體時間。自2010年起，持續五年，中國國家博物館與東京大學史料編纂所開展合作研究，因為東京大學史料編纂所也藏有一幅《倭寇圖卷》，兩個版本接近。其間，東京大學史料編纂所的專家用紅外相機拍攝國家博物館的原作，在畫卷前端的倭寇旗幡上發現了肉眼看不到的內容，這是徐半尺的慧眼也看不到的，真是令人驚奇的重要發現——畫中倭寇船的旗幡上有被白色覆蓋的文字：「日本弘治一年」。

這一發現為我們確定了該畫創作的時間，是在明嘉靖三十四年（1555）或之後，但距離1555年不會太遠；這也確定了作品所表現「抗倭」這一歷史事件的時間。這一意外發現，為我們的美術史研究提出了新問題——國內外還有多少重要的中國歷代繪畫需要用新技術手段去發現未知的內容，從而帶來美術史研究的新成果和對具體畫作的新認識？這是我的期待。

由此想到前面所說的「國寶」，如果它是真的，用一些新的技術方法去研究，沒準還能發現新的內容。可是，現在對

它的研究缺失。面對現有的結論，與之相關的 16 世紀從何而來？為其背書的台詞又是誰寫的？一般來説，畫上沒有明確題款説明年代，是不宜做具體論斷的。

追討海外流失文物的自信

論説圓明園獸首是不是「國寶」，首先應該明確「國寶」的概念。通常來論，「國寶」乃國之瑰寶，它不是僅具有一般意義的文物或佐證。如果基於中國文化的立場，從藝術價值和審美價值來看，圓明園獸首只是一般性的歷史文物，它在中國藝術發展史上，尤其是在中國雕塑藝術史上，可以忽略不計。因為它的血統缺少中國文化的基因，難以與雄強渾厚的漢唐雕塑相提並論，更與中國藝術的寫意精神相去甚遠，它所反映的是西方寫實雕塑的傳統。而如果將其放到西方雕塑史上來論，也只能説是一般性的雕塑，在西方的園林雕塑中司空見慣，不足為奇。圓明園獸首只是圓明園中的園林裝飾雕塑，很難想像法國人會把凡爾賽宮內的園林雕塑中的一個部件稱為「國寶」。

對於「國寶」的認識，基於不同的學養和不同的文化立場，不同的人有不同的標準，各有所愛，難以強求，也難以統一。就好像人們説經典一樣，不同的人也有不同的認知標準。如此而論，屬於圓明園故物的獸首不能稱之為「國寶」，並不是説它不具有歷史價值和特別的社會意義，只是説社會上將其稱為「國寶」欠妥，或者説為了經濟的目的和情感的意義，將其稱為「國寶」欠妥。

何謂「國寶」？「國寶」首先應該以「國」為基本，具有普遍的文化認同，是歷史積澱後的文化共識。其中最重要的是

能夠反映國家文化內涵的核心價值觀，能夠表現民族文化的傑出創造，能夠代表一個時代文化和藝術發展的最高成就，能夠承前啟後在歷史發展中發揮積極的引導作用。現藏於中國國家博物館的原始社會的「舞蹈紋彩陶盆」、商代的「后母戊方鼎」和「四羊方尊」等，還有其他館藏機構所藏張擇端的《清明上河圖》、黃公望的《富春山居圖》等，均可以稱為國寶，這是國人無可爭議的共識。中國有很多被列強掠奪而流失海外的文物，其中具有代表性的有 1914 年被打碎裝箱盜運到美國、現藏於賓夕法尼亞大學博物館的昭陵六駿中的「颯露紫」與「拳毛騧」，以及散存在美國的響堂山石窟造像等，這些可以被稱為「國寶」，它們不僅承載着被掠奪的歷史，而且具有重要的歷史和藝術價值。

20 世紀初被掠奪的重要的中國文物大都進了博物館，但也不排除一些國寶級的文物會出現在國外的文物市場上。比如說現藏於國博的「子龍鼎」是已發現的商代青銅圓鼎中形體最大的一件，它在 20 世紀 20 年代前後被日本的「山中株式會社」以「購買」的方式竊取到日本，直到 2004 年才在大阪的一個私人藏品展上露面。2006 年，國家文物局在香港市場上以 4800 萬元人民幣將其購回。在近幾年的藝術品拍賣市場上，「海外回流」已經成為一種概念，成為一種商業手段。而在國際市場上，面對流失文物所出現的不理智的行為，最具有代表性的就是圓明園獸首。20 世紀 80 年代末獸首剛出現在拍賣場時，價格僅為 1500 美元，那時候比較單純，沒有摻雜政治因素和民族情感，也沒有國家文物局的干預，其價格符合當時的市價。可是到了 2000 年，牛首、虎首和猴首三件被保利集團以 3000 萬港元拍得時，方方面面都出現了愛國的聲音。2009年，當鼠首和兔首在法國佳士得拍賣時，起拍價已經飆升至 800 萬歐元和 1000 萬歐元，總價約為二億元人民幣。這時國

家文物局出面干預，還引發全球華人聲援，最終造成了「拍而不買」的鬧劇。獸首價格的一路飆升，民族情緒的一路高漲，其直接的後果是哄抬了中國文物的市場價格，讓政府和民間難以面對在國外市場不斷出現的流失文物，在一定程度上影響了政府對流失文物的追討。

海外流失文物是一個複雜的概念，一種是被列強掠奪到海外，另一種是通過非法購買的方式盜運到海外。它們數量眾多，其中涉及非法的部分，情況各有不同。對於追討的問題，不能糾纏在民族情緒的鼓噪之中，當下首先應該做好研究工作，除了了解收藏之地，更要弄清其來龍去脈，建立一個國家流失海外文物目錄。這是一項細緻而艱苦的工作，是進行有效追討的學術基礎，也是提供法律依據，即掠奪的罪證的過程，只有基於此才能有效開展追討工作。追回流失文物，我們不能停留在口頭意願上，也不能停留在民族情感的煽動中，要落實在實幹上，同時要組織國家團隊專門研究有關國家的法律，依據法律進行追討。可借鑒的成功經驗有：秘魯政府依據美國法律，要求耶魯大學歸還 1912 年美國從秘魯拿走進行為期 18 個月的科學研究而後長期滯留的文物。2010 年 9 月，秘魯總統加西亞向美國發出了最後通牒，11 月 2 日又親自寫信給美國總統奧巴馬，要求他干預此事。11 月 5 日，秘魯政府組織全國性大規模遊行示威，總統加西亞以及國會和政府的代表也參加了遊行。2012 年 12 月 31 日前，美國最終歸還了全部文物。

我國近年來在追討流失文物方面也有成功的案例。2000 年 3 月 21 日，佳士得於紐約舉行的拍賣會中將拍賣河北曲陽王處直墓被盜的浮雕武士石像，國家文物局即刻照會美國使館，要求阻止該項拍賣，並根據國際公約將其返還中國。同時公安部向國際刑警組織美國中心局發出通報，請求合作。3 月 28 日美國海關查扣了這件中國文物。最後經美國司法部門根據聯

合國公約做出裁決，於 2001 年 5 月 26 日將浮雕武士像無償歸還中國政府（現藏中國國家博物館）。追討海外流失文物問題的關鍵，是在國家強大基礎上建立起來的國家自信，在國家自信基礎上建立的系統組織，在系統組織基礎上形成的不屈不撓的精神。

原載 2013 年 5 月 13 日《文藝報》，原標題為《應該從核心問題上激發追討海外流失文物的自信》。

不要忽悠圓明園的「水龍頭」

圓明園的那幾個動物頭形的「水龍頭」，時不時地就翻起波浪，且一浪高過一浪，最近「馬首銅像將在港拍賣，估價超過六千萬港元」的報道又成為新的一波。香港蘇富比將於 10 月拍賣圓明園十二生肖銅像中的馬首銅像，成為日前的一大新聞。此次拍賣的馬首銅像曾於 1995 年參加台灣地區某收藏團體的展出。

據史料記載，圓明園海晏堂原有十二生肖獸首銅像，分別代表一天的十二個時辰，每日按時依次噴水，至正午時十二生肖同時噴水，場面壯觀。英法聯軍入侵火燒圓明園之後，十二生肖銅像下落不明。直到 1987 年和 1989 年，十二生肖中的豬首和馬首分別在紐約和倫敦被拍賣，這一圓明園遺物才開始為人們所矚目。之後，又於 2000 年春在香港蘇富比、佳士得拍賣，都被內地一家機構以高價拍得。當時的狀況至今歷歷在目，因為這個與「愛國」「回流」相連的時髦舉動，曾經為社會所廣泛關注。一說圓明園遺物，一說八國聯軍，新仇舊恨湧上心頭，因此，花多少錢也要把這個與愛國相連的國寶奪回來。所以，這一樁圓明園遺物回流的消息就成了當時一樁轟轟烈烈的新聞，其盛況可見於當時的報道之中。這個事情已開了頭，好像

就定了一個規矩，這個「水龍頭」也不斷地出現，時不時地在考驗國人的愛國之心。緊接着，豬首銅像由全國政協常務委員何鴻燊出資購回，其價格據説「未超過 700 萬元人民幣」，後藏於保利藝術博物館。

據專家推論，圓明園當年的文物數量不會少於 150 萬件，因為圓明園園林建築達 20 萬平方米，比故宮的全部建築面積還多四萬餘平方米。對於這些今天被稱為文物的陳設品，尤其是充滿西洋風味的建築，我們應該以什麼樣的眼光來看待和認識，不僅是史學觀的問題，更重要的是尊重史實的問題。就目前已被確認為圓明園遺物的這幾件水龍頭來看，基本上可以説是西方雕塑，説不定是凡爾賽宮的工匠手藝。退一萬步説，即使它是屬於中國的工藝，那它在中國雕塑藝術的發展史上也是微不足道的，像許多清代宮廷藝術一樣，其藝術的價值以及在藝術史上的地位都是有限的，根本談不上是「國寶」。不能只因為它是圓明園的遺物，就成了「國寶」。如果這幾個外來的東西都成了「國寶」，那我們如何面對歷史上夏商周的「國寶」？在諸多事物貶值的今天，「國寶」的稱謂在我們的眼皮底下貶值，動不動就稱「國寶」，已經成為一種商業的時尚。

現在，圓明園這一遺物的價格在幾年之內就漲了六倍。接下來還有已知的被法國人收藏的銅鼠首、兔首，還有下落不明的銅龍首、蛇首、雞首、羊首。如果有一天它們出現在拍賣會上，那價格還了得？因此，在這個問題上要學習中國的當代藝術，去忽悠外國人，賣百萬千萬，而不能用「愛國」來忽悠中國人，花千萬去買外國的水龍頭。

原載 2007 年 9 月 8 日《美術報》。

博物館之美

我理想中的博物館

我理想中的博物館不僅要有宏偉而功能設施完善的建築，要有豐富多樣而獨特的藏品，更重要的是它能夠成為國家和城市的驕傲，以其超強的吸引力成為公眾的文化依賴，成為幾代人傳頌的抹之不去的人生記憶。

博物館因收藏而存在。

收藏的是文明成果，是歷史記憶。

因為有了收藏，有了公眾共享的概念，從而有了博物館。

世界上第一座公共博物館是牛津大學阿什莫林博物館。1683 年，收藏家阿什莫林將他的藏品全部捐贈給牛津大學，學校為之專門在寬街建造新樓，成立了牛津大學阿什莫林博物館，1845 年遷至現在的博物館建築中。它是英國第一座公共博物館，也是世界上較早的公共博物館之一，同時是世界上規模最大、藏品最豐富的大學博物館。世界上第一座對公眾開放的博物館是大英博物館。18 世紀，英國收藏家漢斯・斯隆（內科醫生）為了讓自己的收藏品能夠永遠「維持其整體性，不被分散」，決定將近八萬件藏品捐獻給英國王室。王室由此決定成立一座國家博物館，這就是 1753 年建立的大英博物館。

◈ 博物館因展覽而鮮活

經常變化的展覽，是博物館生命流動的血脈。

展覽是博物館綜合實力的外在呈現。國博的「古代中國」「復興之路」長期陳列展，涵蓋了超過五千年中華文明和近代以來各個時期的重要文物，國寶觸目皆是，精品滿眼可得。

展覽的水平標誌着博物館專業水平的高度。

博物館展覽中的國際合作，也反映了博物館的整體實力。因為歷史的原因，國博的外國文物和藝術品收藏嚴重不足，無法與世界著名大館中的中國藏品比肩。為了公眾的利益，為了讓我們的公眾不出國門就能夠看到世界文明的成果，更需要引進展覽來彌補藏品不足的缺陷。近五年來，國博引進的展覽改變了過去的低水平狀態，呈現出精彩紛呈的特點。

國際間的展覽合作是一個複雜的話題，受制於很多方面，難度超出常人的想像。首先是藏品出借的可能性，要基於各國文化遺產保護的法律，並不是想要什麼就給什麼，要談判，爭取最大可能。再就是經費的問題，運輸、保險、借展、佈展、圖錄、宣傳以及開幕等環節產生的相關費用，同樣是以維護自身利益為出發點，該付的要付，不該付的堅決不付。不該付的往往是面子，是國家的面子，是博物館的面子，比如借展費。

◈ 博物館因教育而非凡

博物館的非凡之處在於其特別的教育功能。它不是獨立的教育機構，但其獨特的教育功能卻是專業教育機構所不能替代的。

博物館是人生受教育的第二課堂，也是伴隨人一生的終身課堂。

博物館像一部百科全書，其綜合性的特質表現在教育的

意義上，不是局限在某一個學科，而是在各個方面的指引或暗示。它可能沒有專門的教室，但展廳就是它的教室；它可能沒有教材，但展品就是其最直觀的教材。這些展品有許多曾以圖片的形式出現在教科書中，通過展覽，可以啟迪思維、激發想像、學習歷史、提升審美。世界潮流中博物館事業的發展，正越來越重視教育的功能。

◈ 博物館因文化而立足

博物館除了收藏、展覽、研究、教育、交流等功能，還有重要的休閒功能。不同於在公園等公共空間的休閒，博物館休閒是獨特的文化休閒，是能夠獲得知識和審美的文化享受，因此，博物館構建了延伸服務的體系，書店、紀念品商店、咖啡店、餐廳等，這些都不同於社會上相關的專業服務——不是專門的餐廳，但它是城市中最好的餐廳；不是專門的書店，但它是城市中最獨特的書店；不是專門的旅遊紀念品商店，但它是城市中與博物館相關的能夠帶走記憶的具有獨特性的紀念品商店。它們在博物館中佔有最好的或最特別的空間，它們有着獨特的空間營造與藝術氛圍，而這一切都是與博物館文化相關聯的。

去博物館吃頓飯、喝杯咖啡或喝杯茶，帶走一件紀念品吧，回去慢慢品味，為未來製造一個回憶過往的想像，為人生累積一段故事。

◈ 博物館因公眾而長久

有英國人説，博物館如今在英國已經取代了教堂在社會中的地位。事實上，博物館在英國被視為重要的教育機構之一，

參觀博物館歷來是英國中小學教育的一個重要環節，這是歷史文化傳統造就的文化依賴。正因為公眾的集體意識中有着這樣一種代代相傳的文化依賴，所以才有了世界博物館事業在當代如火如荼的發展。這正是互聯網時代圖像已在雲端普及的現實中，大家之所以還要走進博物館的根本原因。

公眾的文明水平在博物館是一個直觀的呈現。發展中國家的公眾對於博物館的依賴度在培養之中，而公眾在博物館的行為也需要通過教育來提升。因此，要求觀眾——

不能違反博物館的規定；

不能有任何舉止影響到他人；

不能觸摸展品，明確允許觸摸的除外；

不能大聲喧嘩；

不能在展廳內奔跑、嬉戲；

不能用自拍桿；

不能在拍照時影響他人；

不能把食物和水帶進展廳，不能在展廳吃零食和喝水；

不能在公共空間內躺臥。

那麼，如何才能在博物館中更好地觀看展覽？亦可參照下面的建議：

提前做好功課，明確去看什麼，是去看某個展覽，還是去看某件或某幾件展品，做到有的放矢；

提前學習或了解目標內容的相關知識與背景，這樣在看到原作時能夠調動記憶，加深理解，同時發現新的內容；

注意看重點，看細節，看相關聯的內容；

不要把時間花在攝影上，圖片在官網或圖錄上都有，自己拍的質量基本上無法超越；

回去慢慢體會，再細細回味，這是整個參觀最後的，也是

不可或缺的一個環節。

　　在社會文明的進程中，博物館能量的釋放已經影響到社會教化和文明，關係到社會的和諧與公眾的教養。正因為有了公眾的文化依賴，博物館才成為城市的地標。

<div align="right">2016 年 3 月 11 日</div>

要美術館幹什麼？

從貴州美術館開工到開館，我來過三次，可以說是見證了美術館建設的整個過程，印象深刻。貴州人終於有了值得驕傲的自己的美術館，這是一個可喜可賀的開端。中國的美術博物館在全球起步較晚，貴州又屬於全國起步較晚的省份，因此，對比目前著名的美術博物館，貴州美術館的未來還有很長的路要走。

有件事一直讓我印象很深：當年我在中國美術館任職期間，某天，某晚報的一位記者給我電話，說要採訪我。我請她到中國美術館來，她問我美術館在哪裏。我感到很奇怪，怎麼會有跑文化的記者不知道美術館在哪裏？故問她有沒有來過美術館，她說沒有。那麼，她有可能是剛到北京工作的外地大學生？我就問她是哪一所大學畢業的，她說是北京某大學畢業的。聽到此，我感到愕然，就對她說，你不用來了。後來，我發現北京的大學生沒有來過中國美術館的並不是個別，而是普遍現象。2007 年，「美國藝術三百年」展覽在中國美術館展出，由渤海銀行贊助，中國美術館邀請了北京、天津的十萬名大學生參觀該展覽，這之中絕大多數的學生也是第一次踏入中國美術館。大學生與美術館的關係尚且如此，一般公眾就可想而知了。如今，幾乎全世界都知道中國已經進入美術館、博物

館建設的高峰期，美術館的事業也越來越為國際美術博物館界所關注。這種現實中的關係能為現實中的建設做何種論證，可能還不容樂觀。像深圳這樣的新興城市，已有的三座公立美術館都有十年以上的歷史，像中等規模城市寧波，甚至縣級市常熟都有了像樣的美術館，足以說明美術館的事業與當代中國社會的關係。因此，我們有必要設問——要美術館幹什麼？

公立美術館被定性為公益性的文化事業單位，這種公益性的文化關懷是否能夠被公眾感知和享用，應該成為考量公益性文化事業單位的一個標準。美術館不是裝飾城市的被供奉起來的花瓶，而是承擔着教育功能、公眾經常光顧的文化殿堂。在發達國家，美術館之所以成為城市的基本文化設施，是因為有公眾的需求，因此，一座城市有各種各樣的美術館、博物館。而在發展中國家，美術館的建設則標誌了發展的成就，所以，競相建設美術館、博物館從某種程度上是為了顯示建設的成就和城市的文明水準。我看到有這樣一個統計：中國的博物館位列各國博物館總數排名的第二位。但我不知道這個根據到底是什麼，事實上，博物館的發展很難用數量去衡量。比如，柏林不大，卻有那麼多的博物館；阿姆斯特丹很小，也有那麼多的博物館；而中國，除一線城市外，二三線城市中沒有幾家博物館。中國有30多個省級行政區，每個省級行政區建設一個省級博物館，總數就有30多個，每個省級行政區有兩個省級博物館，總數就有60多個。可能是這樣一個數字使得目前有這樣一個判斷。特別是一些民營館，相當一部分是掛個牌子就成了「美術館」「博物館」。

我在國家博物館工作之前，曾經在中國美術館工作。當時招聘前來報考的大學生，都是招文科生、藝術生或者學藝術管理的。我印象中一個女孩來考，她在北京讀了四年大學，我就

問她一個問題：「你四年中來過幾次美術館？」她說：「我沒有來過。」這就說明一個問題：美術館在我們的公眾印象中只是一個象徵，即使是在相關專業的人群中，也並沒有成為生活的必需。如何解決這個問題，是我們所面臨的挑戰，也是我們需要做的工作。因此，貴州美術館另一個工作重點應放在如何更好地為公眾服務上。要轉變觀念，不僅僅將美術館作為一個展覽空間或展覽場所。對現代美術館來說，展覽固然是重要功能，而從各方面做好公眾服務更為重要，包括為公眾提供休閒服務的功能，也是檢驗現代美術館為公眾服務的水平和基本態度的一個重要指標。來到貴州美術館的人，或為了獲得知識，或為了獲得美的享受，或為了在一個文化藝術氛圍濃厚的地方休息。因此，如何做好公眾服務，將美術館的多方面功能最大程度發揮出來，是未來貴州美術館將要專注探索的重要課題。

有時我會感歎，雖然我所服務的中國國家博物館有着龐大的觀眾數量，但客觀來說，參觀人群中多數是來北京旅遊的遊客。阿姆斯特丹只有 20 多萬人，荷蘭國家博物館每年的觀眾量卻達到百萬以上，相比較有幾千萬人口的北京，國家博物館的觀眾量還有大幅的提升空間，關鍵是如何吸引城市中的公眾，特別是我們對於大學生的影響力、輻射力還不是很強。貴州美術館也是如此，應該和周邊的中小學、大學建立聯繫，因為如果一家美術館在城市、周邊不能有一定的影響力，就不可能影響到更廣闊的地區和更大範圍內的人群。

我認為美術館、博物館應該成為城市中伴隨着一個人成長的地方。設想一個孩子來到博物館，能夠接受文明的教育，看到我們文明所創造的豐富的成果，他會留下深刻的記憶。有了孩子後，他會給自己的孩子講述當年父母怎麼來這裏看這些歷史文化的遺存。這種周而復始的過程是伴隨着人類的發展而遞

進的，是非常美妙的。美術館、博物館這類文化的空間，可以見證一個人的成長和一個社會的發展，能夠見證整個人類文明的傳承。在世界上很多藝術博物館中，有的藝術品幾十年不變地放在那裏，人們像敘述歷史故事一樣講十幾年前、二十年前自己的觀感，這是藝術博物館的獨特魅力。所以，在國家博物館裏要有長期的陳列，也要有臨時性的展覽。未來貴州美術館不應當僅僅實現簡單的展覽功能，還要完善收藏、研究等多方面的功能，應該有獨立的空間專門展示近百年或者更久遠的貴州美術發展歷史及文化脈絡，讓普通公眾能夠在貴州美術館了解貴州美術的發展歷程，能欣賞到從古代到近現代再到當代的貴州美術作品及相關文化成果。這將是一項長期的、艱巨的工作，要在未來很長一段時間內堅持不懈地做下去。

還有些重要的問題：怎樣把展覽做好？怎樣收藏鎮館之寶？這對貴州美術館來說很重要。中國國家博物館的發展狀況對於很多美術館而言是無法複製的，國家博物館地處天安門，自然有很多觀眾。而對於很多省級博物館來說，如果不能在周邊形成影響力的話，它的觀眾來源就是問題。我經常在外地看到一些博物館、美術館門可羅雀，這是對文化資源的極大浪費，這個浪費源於我們教育上的問題，因為中國目前還沒有形成進入美術館的習慣或者說傳統。所以，現在要慢慢地引導孩子們走進美術館，走進自己周邊的美術館。美術館見證一些觀眾的成長，同時這些觀眾又會見證美術館的成長。在中國國家博物館建館 100 周年的時候，很多老人用他們不斷走進國家博物館的經歷告訴我們，他們是如何見證博物館成長的，因為博物館的成長也就是國家的成長。貴州美術館未來也要不懈地發揮和推動公眾服務和公眾教育功能，培養越來越多的孩子成為「見證者」，讓他們見證貴州美術館的成長，也讓貴州美術

館伴隨他們成長。習近平總書記提出,博物館建設不要「千館一面」。如今,貴州美術館已開館,藝術交流展示的平台已搭建。在充分利用好這個平台,做好展示、收藏、研究、公眾服務、對外交流等一系列功能的建設,做好專業人才的培養,儘快探索出一條符合貴州美術特色的發展道路等方面,任重而道遠。

2016 年 8 月 31 日,貴州美術館正式動工。2016 年 11 月到 2017 年 3 月,作者先後兩次前往建設中的貴州美術館工地。2017 年 9 月 1 日,作者又一次到貴州美術館,見證貴州省首個省級美術館開館。在開館儀式上,作者接受了《貴州都市報》記者採訪,本文據採訪稿整理而成。

美在博物館

中國的博物館很多，但是，其實很多人並不了解博物館，包括其從業人員在內。

博物館與當代文明的關係非常密切，它標誌着社會文明的進步與發展，連接着公眾的文化需求，成為社會和公眾的文化依賴，這就是其魅力之所在。

在很多場合，我特別強調，公眾對於博物館的依賴程度是博物館存在的基礎。昨天在關山月美術館開幕的是一個非常重要的展覽，在全國屬於一流水平，這就是「展卷圖新—— 20 世紀 50 年代中國畫長卷中的時代圖景」。如果市民都不去看，這個展覽再好又有什麼意義呢？

在很長一段時間，深圳有很多展覽與公眾脫節，由少數策展人自娛自樂，與公眾沒有多大關係，沒有存在的必要。其實博物館與公眾的聯繫非常重要，因為公眾有這種文化需求和文化依賴。周末休息的時候，父母帶着孩子去博物館看看，這就是一種文化依賴。文化依賴是博物館培養公眾的一個很重要的內容。博物館的魅力就在於給城市奠定了一個文化地基，是城市的文化窗口。

在博物館的實體建築中陳列的每件文物和藝術品都關乎歷史與藝術，關乎這座城市的歷史淵源。可以說，博物館是文物和藝術品的家，是供人們瞻仰的殿堂，有了它，文物和藝術

品才有了特別的尊嚴。我要特別解釋的是，文物的尊嚴是通過博物館來呈現的。在博物館這一事物誕生三百年來的歷史長河中，文物或者藝術品過去只是珍藏於私人家中，有了博物館才能為公眾所共享，成為公眾視線中的珍寶，才附加了一種特別的尊嚴。

博物館的典藏是歷史累積的過程，歷經幾代人，甚至十幾代人。一個家庭或一個家族長年累月積聚的藏品，正是博物館生存的重要基礎。不斷變換的展覽給公眾提供了不同的享受，某個展覽甚至會成為幾代人的共同記憶。今天在關山月美術館能夠看到關山月的《山村躍進圖》、北京畫院集體創作的《首都之春》、黎雄才的《武漢防汛圖》等。我每次看到這些作品都有新的感受，我也不斷地和同道、學生、朋友分享這些經典之作所表現的特別內容，這些作品也許會成為我們終身探尋的目標。我剛剛提到的這三幅畫，我一直在努力探究它們內在的密碼、它們的文化內涵以及它們所關聯的歷史。

到博物館參觀，我們除了獲得知識，還可以感受到一種特別的文化氣息，它吸引着我們不斷地走近它。哪怕是在這裏喝一杯咖啡，或者喝一杯茶，都能體會到一種特別的味道。考察一個博物館的好壞有幾項指標，不只是看它的藏品和展覽，有時候可能還要看它的咖啡廳、書店。可以肯定，世界一流的博物館中一定有世界一流的咖啡廳，一定有這個城市中最好的餐廳，而且很多博物館都把最好的景觀留給為公眾服務的餐廳和咖啡廳。

隨着時間的流逝，很多事物都會發生變化，但是，在那裏曾經見過的許多文物和藝術品還在那裏。比如盧浮宮的《蒙娜·麗莎》就一直放在那裏，幾代人都去看，收穫卻各不相同。

◈ 博物館與國家的關係

只有國家強大，才有博物館的強大，才有國家文化的強大。只有博物館強大，才有強大的國家文化。博物館作為保存和展示文明成果的公共服務機構，其收藏和國家文化有着緊密的關聯。比如深圳博物館，就是代表深圳市政府和深圳市人民典藏重要歷史文物和藝術品的地方。在世界上很多的國家博物館中，都有着與這個國家歷史和文明相關的諸多珍藏，包括獨一無二的藏品。

在世界博物館體系當中，英國牛津大學阿什莫林博物館的歷史最悠久。這座博物館之所以能夠存在幾百年，是因為當年阿什莫林將私人收藏全部捐獻給了牛津大學，牛津大學專門建了這個場館，讓公眾來分享。這座公共博物館經過不斷改擴建，儘管門很小，但是其內部空間以及格局、展品，在世界諸多著名博物館中都是一道獨特的景觀，在博物館歷史研究中具有重要意義。這座博物館還珍藏有很多中國藝術品。大英博物館也是接受捐贈才建成的一家國家博物館。

我要特別講講埃及國家博物館。由法國人設計的埃及國家博物館珍藏着從古埃及法老時代到公元 5—6 世紀羅馬統治時代的珍貴文物，總體數量不多，只有十餘萬件，同中國國家博物館 106 萬件文物相比有很大差距，可是它的每件文物的獨特性和重要性都是一般博物館望塵莫及的。1902 年，埃及國家博物館就已經遷入現址，從開館之後就好像沒有改變過。這座非洲大陸上最大的博物館，是全世界國家博物館中極少幾家沒有空調的，野貓甚至可以在館中隨處行走。前幾年，埃及社會動盪，離埃及國家博物館不遠處的一些建築被燒毀，博物館受到嚴重衝擊，至今沒有恢復原樣。這座博物館最讓我吃驚的是，館長辦公室居然只有 15 平方米左右，像是一個門房，這也是

我所見到最小的國家博物館館長辦公室。埃及國家博物館展出的內容令人驚歎，我們從中可以了解到古埃及悠久的歷史。可是，這座國家博物館既沒有商店，又沒有餐廳，想喝一口水都找不到地方。每天參觀的人非常少，大概只有 1000 人。它的場館規模還停留在 100 多年前剛剛落成的時候，而 100 多年前它在世界上就已經是具有相當規模的大館了。

中國國家博物館見證了 20 世紀中國社會發展的全過程。1912 年，在教育總長蔡元培的提議下，民國政府開始籌備國立歷史博物館。六年之後，國立歷史博物館籌備處遷到故宮端門和午門之間，有了一個能夠展覽陳列的場所。當時很多文物和藝術品就是用最簡陋的方式陳列在那裏供人們觀覽。開館第一天，北京萬人空巷。有了國立歷史博物館，很多民眾第一次走進了紫禁城，當時的盛況被記載在歷史中。1959 年，在天安門廣場東側，人民大會堂的對面，中華人民共和國建立了國家級的革命博物館和歷史博物館，成為國家和城市重要的文化中心。

從外觀上看，革命博物館、歷史博物館和人民大會堂對稱，但建成初期，人民大會堂有 17 萬平方米，革命博物館和歷史博物館兩個館加起來只有七萬平方米，內部是空的。周恩來總理曾說，現在天安門廣場的「肩膀」一邊高一邊低，等國家發展之後要解決這個問題。2003 年，經黨中央國務院批准，原來的革命博物館和歷史博物館合併為中國國家博物館。2007年，經過國務院批准，國家花重金打造了一個現代化的國家博物館，建築面積 19.8 萬平方米，是世界上最大的博物館。設施功能完備，有 40 個展廳，其中中央大廳是全世界博物館中面積最大的展廳，還有一個能容納 800 人的劇院，以及非常好的演播室。

可以用三句話來概括中國國家博物館的屬性：第一，它是中華文化的祠堂和祖廟；第二，它是中國夢的發源地（2012年11月29日，習近平總書記率領中共十八大新當選的中央政治局常委集體參觀了中國國家博物館的「復興之路」展覽，並現場發表「實現中華民族偉大復興的中國夢」重要講話）；第三，它是首都北京的「城市客廳」。

◈ 博物館與文化

現在有很多重要的國務活動放在國家博物館舉行，包括今年中美高層磋商。很多活動本來跟國家博物館沒有關聯，也安排在國家博物館，因為博物館是一個城市的重要地標。博物館同各種文化都有很強的關聯性，彼此融會貫通、交流互鑒，有利於博物館自身的提升。

博物館文化在人文科學方面有其獨立的意義和價值。人文科學範圍非常廣泛，博物館、圖書館、美術館這些向公眾開放的機構都有不同內容，其中博物館最為特殊。深圳的博物館每年就有100萬參觀者。博物館文化是歷史與藝術發展歷程的綜合，是連接社會和公眾的紐帶。它的文化魅力，決定了它的社會影響和地位，影響到公眾的熱情和判斷，關係到社會整體的文化形象。很多中國遊客到巴黎一定會去盧浮宮，估計那裏三分之二的遊客都是中國人。盧浮宮現在很重視中國觀眾，許多指路牌都有中文標示。

博物館文化是博物館的核心內容，是建立博物館學體系的主軸。博物館人積聚智慧、開拓創新，塑造博物館文化，擴大博物館社會影響，以期讓更多的公眾走進博物館。博物館的自身文化決定了博物館的價值和基礎。

◈ 博物館與公眾

在很長時間裏，中國的博物館忽視了公眾問題。博物館有一個重要的組成因素就是公眾，沒有公眾參與的博物館就沒有存在的基礎和價值。博物館因為公眾的參與而獲得更多的內容，博物館因為公眾而精彩。博物館的主體是公眾，博物館要千方百計地吸引公眾、培養公眾、引導公眾。博物館所關聯的公眾有着不同的構成要素，比如年齡、性別、學歷、興趣、愛好，以及專業或業餘、經常來或偶爾來等，這些關鍵詞表明，博物館需要研究公眾的差異性，這應該是博物館努力的方向。

◈ 美在博物館建築

博物館首先是美在建築。建築是博物館的安身立命之所，是博物館存在的前提，沒有館舍就沒有博物館。博物館的建築不同於一般的公共建築，它有專業方面的需求和要求。

博物館建築從利用舊建築到建設新建築，反映了博物館發展的歷程。在社會發展過程當中，無論是新建一座博物館，還是改造一座舊建築使之成為博物館，都跟社會發展歷程有很大關係。現在的中國國家博物館就是新舊結合的產物，其中三面保持了 1959 年建築物原樣。為什麼保持原樣？很多人不理解。在和德國設計師討論方案的過程中，我們堅持這個意見，就是要保留中國人民對於天安門廣場的歷史記憶，從而使得國家博物館能夠很好地維護公眾對首都北京的歷史記憶。

博物館建築的個性化容易造就城市地標，譬如深圳市民廣場和即將落成的當代藝術館等建築設計都很獨特，可能成為城市地標。因此，建築師們不遺餘力地設計出不同於一般的博物館，希望通過建築的形式呈現出博物館的美。

博物館建築的公共空間要以人為本，以公眾為核心。比如世界上很多博物館都有衣帽間，而且設計得很獨特。以人為本的這些具體內容，也是我們欣賞博物館之美的重要方面。銀行、商場沒有衣帽間，但博物館有。公眾去銀行和商場，不太會有人要求你把帽子拿下來，也不需要你把大衣、包存起來，但博物館不能帶包，不能喝水，它有很多「不許」的內容，正是這些「不許」的內容構成了博物館的價值觀。在博物館價值觀的基礎上誕生的博物館建築，正體現了博物館之美。

　　很多博物館建築精心營造了特別的光影關係，有的是人工營造，有的是利用自然。柏林博物館中的一些建築，頂棚用的窗簾、外面的景象，都經過精心設計。因此博物館中特別的空間關係、特別的光影內容，正成為我們今天欣賞博物館之美的一個重要方面。

　　建築最能反映國家的文化形象。世界上很多著名博物館都與這個國家的文化形象聯繫在一起。有記者問我最喜歡哪家博物館，這很難回答，因為很多博物館都很獨特，我都很喜歡。比如我非常喜歡貝聿銘先生設計的日本美秀美術館，但是綜合考量，我還是最喜歡瑞典的瓦薩沉船博物館（VASA）。這是一棟全新建築，是因為一條沉船而建造的。瑞典人建造的這座博物館讓我非常震撼和驚歎。這座博物館中最重要的展品曾經是世界上最大的船，出海不到半個小時就沉下去了，後來經過科學考古把它打撈上來。這座博物館有很好的內部空間關係，外形有一點像帆船，裏面有很多展廳，展示的內容很豐富。

　　在法國，歷屆總統離任之後都可以根據自己的理想，由政府建一座博物館、美術館或圖書館。凱布朗利博物館是希拉克總統退休之後建造的。這座博物館非常獨特，底下是空的，很好地維護了生態，規模非常大，非常漂亮。這是全世界博物館

中唯一不分展廳的博物館，樓上樓下一氣呵成；也是唯一把庫房和修復室建在中央大廳的博物館，公眾一進博物館，就能看到幾層庫房，裏面的工作人員在做修復工作。這家博物館的館長辦公室、餐廳也非常漂亮，要預約才能參觀。在這座博物館的最上面，能夠看到近在咫尺的埃菲爾鐵塔，博物館展廳也特別設計了能看到埃菲爾鐵塔的窗戶。

荷蘭博物館之精彩也是大家想像不到的。大有大的宏偉，小有小的精緻，每座博物館都可以成為一個傳奇。阿姆斯特丹市博物館是新舊結合，新館看起來像一個浴缸，非常之大。它的隔壁是凡‧高博物館。凡‧高博物館很小，凡‧高一輩子畫的畫數量有限，家屬最後把畫捐給了荷蘭政府，建立了這座凡‧高博物館，油畫才300多件。我最大的遺憾就是沒有辦成凡‧高展。2015年是凡‧高博物館新館改擴建工程完工的一個特殊年份。我們與荷蘭政府合作的基礎很好，阿姆斯特丹和北京是友好城市，阿姆斯特丹市長到北京來，說要在中國辦一個凡‧高展覽。凡‧高博物館派人考察了北京的場館，認為在國家博物館辦展覽最理想，我們也答應主辦。他們提交了20件作品的目錄清單，我一看，這個展覽沒法辦。這20件作品目錄中既沒有《自畫像》，也沒有《向日葵》，更沒有《星空》。凡‧高所有的代表作都沒有，辦這個展覽還有意義嗎？但凡‧高博物館能借給我們的就是這些。

墨西哥的人類學博物館，其規模足以讓我們感到震撼。瑪雅博物館則很特別，是在瑪雅文化的遺址上建立的，是懸空的。

法國蓬皮杜藝術中心非常奇特，它改變了以往人們對博物館的認識，也顛覆了人們對建築已有的知識，想不到博物館還可以這麼建。如同一座煉油廠般的奇特外形完全超乎人們的想像。

巴西聖保羅博物館是一座完全由舊建築改造而成的博物

館，在這個博物館中可以看到很多斷壁殘垣。

英國泰特博物館的樓梯非常美，很講究。再看英國國家美術館的扶手，做得非常精緻，極簡主義風格。

美國紐約布魯克林博物館完全由舊建築改造，它在大門外加了一個全新的罩子，裏面改造了很多部分，這也是我們今天欣賞博物館建築的一些特別的部分。英國的肖像博物館、丹麥的國家博物館，頂棚做得非常獨特，光隨時發生着變化。美國大都會藝術博物館，光線射在雕塑展品上面，看上去非常美。

日本的九州博物館有兩點很獨特：第一，福岡是地震多發地區，這座體量巨大的博物館的獨特性就在於它的每根承重柱子下面都有一個巨大的彈簧，是活動的，地震發生時不會倒。第二，它的大堂是少兒教育中心，裏面隔了很多小房子，亞洲各國都有自己的區域，展示非物質文化遺產和民間藝術的內容，有很多孩子在裏面玩，有各種樂器，非常獨特。博物館就應該是這樣的。

中國的省級博物館幾乎都是大同小異，同質化傾向非常嚴重，缺少世界著名博物館的那種多元化、多樣性特徵。但中國的雲南省博物館很獨特，與日本九州博物館有相似之處，也是位於地震帶上，建築的承重柱底下有一個橡膠墊，橡膠墊可以保持一百年不老化。可是，進入這個博物館之後，你會感覺好像在哪裏見過，那是因為這個館的設計師就是設計廣東省博物館的，所以雲南省博物館和廣東省博物館給人的感覺差不多，連材料都一模一樣，這是我們博物館的悲哀。這個例子絕非個別，它具有普遍性。很多建築設計師不了解博物館的獨特個性，設計的博物館很奇怪。

◈　美在博物館的收藏

博物館以豐富的收藏而著名。收藏是博物館的基礎，有了收藏才有可能建立博物館。收藏的多少、好壞等決定了博物館的規模大小，也決定了博物館的社會影響力，收藏是博物館實力的展現。收藏的綜合性與專門性決定了博物館的規模和方向，有什麼藏品就有可能是什麼類型的博物館。很多省級博物館實際上不如改為專題博物館，它並不具有上下五千年文明或者整個歷史的發展脈絡，更多可能只是一些專業性內容。

收藏工作是博物館的一項重要工作，是博物館的主業。收藏的整理與研究是博物館專業水平的體現。缺少整理和研究，博物館就有可能只是庫房，而不能成為真正意義上的博物館。博物館的收藏是博物館展覽的基礎，是博物館重要的展覽資源。運用藏品是博物館的重要職能，具有學術內涵的運用是博物館業務能力的表現。

將藏品通過展覽的形式來與公眾交流，不僅為博物館帶來生機，還為藏品延長了生命。藏品的保護與修復也是一種責任，一種義務。

博物館藏品的來源大致有這幾個方面：捐贈、徵集、調撥、購藏。

◈　美在博物館的展覽

展覽是博物館綜合實力的呈現方式，是流動的血脈，是精氣神的集中體現。

展覽是整理、研究館藏的具體成果，展覽的策展水平是博物館學術水平的體現。展覽的學術內涵、主題的學術含量、展覽設計的水平、佈展的能力、媒體和文宣推廣的協力、文創產

品的開發、公共教育的開展，表現為一個整體的關係。

展覽主題的確立——學術性、獨特性、前沿性、可能性
——是策展必須要考慮的基本問題。博物館的展覽一般有兩種
類型：一種是基於藏品的專題展，一種是臨時性展覽。中國的
博物館和國外的博物館在展覽方面存在差距。中國國家博物館
每年平均辦 40 個展覽，是全世界國家博物館中數量最多的；
每年四到六個和國外博物館的合作交流展，也是全世界最多
的。為什麼多？因為我們要千方百計吸引公眾。我們要不斷地
變換展覽，用新的豐富的內容吸引公眾。比如世博會，上海舉
辦過世博會，2015 年米蘭也舉辦過世博會，不同之處就在於
文化差異。因為米蘭和達·芬奇淵源頗深，米蘭有達·芬奇的
《最後的晚餐》，並存有大量達·芬奇遺作。圍繞世博會，米
蘭市政府舉辦了迄今為止最大規模的達·芬奇展，他們把能借
到的達·芬奇的畫全部借來了。

◆ 美在博物館的教育

博物館的教育是如今比較重視的問題。北京市政府倡議，
中小學生每年必須進一次國家博物館和首都博物館。所以，現
在全世界博物館中，中國國家博物館裏的中小學生最多。

博物館不是專門的教育機構，但是，在教育方面有着特別
的作用，是「不是學校的學校」「不是課堂的課堂」。教育是
博物館的一項重要職能，也是容易被忽視的一項工作。博物館
的教育依託於博物館的各項業務職能，與藏品、展覽等發生關
聯，因此，博物館的教育是展覽的延伸。

博物館的教育不受受眾年齡、學籍、學歷的限制。博物館
的教育方式是多元的、流動的、開放的，是學歷教育的補充。

阿根廷國家美術館是世界上少有的能為視障人士服務的專

門機構，有專門的視障人士老師。在這裏，視障人士用自己的手感觸雕塑作品（複製品）的細節，伴隨着老師的講解，他們獲得了用眼觀看之外的內容。

◆ 美在博物館的研究

博物館的研究不同於一般科研機構的研究，是以藏品為主，帶有博物館特性的研究。它研究博物館藏品的相關信息和承前啟後的相互關係。它可能是以文物串聯的通史的研究，也有可能是斷代史的研究；有可能是分類的研究，也有可能是專題的研究；有可能偏重歷史，也有可能偏重藝術；有可能偏重內容，也有可能偏重材質;有可能偏重工藝，也可能偏重圖案。正因為這種研究的特性，所以其成果能夠反哺於展覽等其他業務工作，包括文創產品的開發等。博物館的研究具有系統性、綜合性、特殊性的特點，博物館的研究能力和水平是博物館專業實力的表現。博物館研究成果最重要的表現方式是展覽，因此，研究與展覽的關聯性也體現了博物館研究工作的特點。

博物館內的很多藏品、展覽都是通過研究而實現價值的，博物館也可把研究的過程呈現給觀眾。比如意大利米蘭布雷拉美術館就把博物館和研究相關的修復搬到了展廳，巨大的機器不是設置在博物館的修復室，而是在博物館的展廳，專業人員就在展廳內做研究、修復，這也是這個博物館獨特的一項內容。

美術館裏面還可以有圖書館。意大利米蘭昂布羅休美術館是世界上最早建立圖書館的美術館，裏面珍藏有上萬件達·芬奇手稿。

◈ 美在博物館的商店

公眾是博物館的主體，是博物館重要的構成，與博物館互為依存。博物館對公眾開放的部分要以公眾為核心，而公眾對博物館有不同的需求，博物館要千方百計地滿足這種多樣化需求。一般而言，博物館內都有規模不等的商店，出售的都是與博物館相關的商品，這些商品或者稱為紀念品，或者稱為衍生品。

基於為公眾服務的理念，為了讓觀眾能夠把參觀後對博物館、展覽、展品的記憶帶回家，博物館通常會把館藏的最有代表性的藏品，或具有一定代表性的景觀、符號，製作成不同品類的紀念品，也會適時地根據展覽或展品，製作能夠反映展覽特點的紀念品。這就是把博物館帶回家，把參觀博物館的美好心情帶回家。這些博物館的紀念品，都會成為未來對博物館的美好回憶。

所以，博物館大都有內容很豐富的商店，品種琳琅滿目。它是博物館展廳之外的獨特景觀，是參觀之餘的放鬆與選擇。

◈ 美在博物館的休閒

過去常講博物館具有教育審美功能，很少談到博物館的休閒功能。在世界博物館發展潮流中，休閒功能越來越受到世界關注。法國巴黎凱布朗利博物館樓頂上的餐廳、奧賽博物館樓梯底下的小咖啡廳，都是非常有意境和情調的場所。

荷蘭阿姆斯特丹電影博物館就把休閒功能發揮到了極致，讓人們感受到博物館獨特的文化情懷。它是世界上最大的電影博物館，珍藏有電影資料、電影海報，還有涉及電影的很多內容，可是，這裏每年有三分之二的觀眾不是來看展覽，也不是

來看電影，而是到這裏來吃飯和喝咖啡。它面對着運河，有城市最好的景觀，設計也很獨特，有很多階梯。進入博物館之後所看到的巨大的大堂，實際上就是一個大的餐廳，一直延伸到戶外。

去博物館可以看展覽，可以學習歷史，可以欣賞藝術，也可以只為了休閒和消費，消費在博物館的時光，享受那裏的空間和氛圍，品嘗美食與飲品。可以一個人發呆，也可以和朋友約會；可以為歷史和藝術，也可以為愛情和友情。以休閒為目的的任性的博物館之行，在現代社會的快節奏中，會以一種巨大的反差而使人得到一場安靜的小憩，與歷史文物和珍貴的藝術品同處於一個屋簷下，正好像探尋博物館奇妙夜一樣，休閒的樂趣發生在博物館，同樣是一種特別的體驗。

◈ 在博物館拍照

順帶說一下在博物館拍照的問題。這個問題在中國很特別，感覺有很多人是為了拍照而去博物館的。中國國家博物館 2010 年開館之初不許拍照，很多人說全世界博物館都可以拍照，為什麼中國國家博物館不能拍照？迫於社會壓力，後來允許拍照了，這帶來很多問題。2014 年，中法建交 50 周年，我們借了法國巴黎五家博物館八位大師的十張名畫舉辦了一個特別的展覽。如果法國藝術史由 100 件作品構成，這 10 件作品一定位列其中。可是，開幕第一天，有一位觀眾在前面拍照，擋住了後面的人，後面的人手一揮，把手機打落在畫框上，還好沒有打在畫上。第二天，我們就宣佈這個展廳不許拍照。

實際上，全世界不許拍照的博物館也不少，著名的有埃及國家博物館和法國的奧賽博物館。我認為社會公眾不能過多

地左右博物館的專業管理，每個博物館應該基於自己的專業特
點決定能不能拍照。從觀眾的角度考慮，進入博物館本就不容
易，尤其是進入中國國家博物館更不容易，要排很長時間的
隊。機會和時間都很重要，希望大家參觀博物館時要珍惜這種
機會和時間，把更多時間花在欣賞展覽和作品上，不要一味地
拍照，許多博物館的官方網站上都是有展品圖片的。即使拍照
也要講公德，不能影響別人。

　　本文根據 2016 年 7 月 24 日在深圳市民大講堂所做「博物館建築之美」演講的
錄音整理而成。

博物館的建築之美

◈ 博物館建築

　　若干年前，像天津這樣的城市還沒有現在這樣成片的博物館區域，也沒有這麼大的場館。我想天津和全中國、全世界一樣，博物館的建設與發展正面臨一個前所未有的時機。正因為有了政府的重視和投入，我們才有這樣一個「高大上」的博物館。博物館用不斷變化的展覽，服務於公眾，服務於社會，使公眾在自己生活的城市能夠享受到公共文化的成果，享受到多年來博物館人在發展專業方面的努力。

　　大家對博物館都比較熟悉，但是，博物館究竟是什麼？應該怎麼給博物館定位？可能很多人並不清楚。這是需要大家去思考、去認識的一個基本問題。對於博物館來說，無論它所處何處，都在這個城市有特別的定位。拿中國國家博物館來說，位於天安門廣場東側的中國國家博物館就是中華文化的祠堂和祖廟。拿天津博物館來說，天津博物館的區域性，涵蓋了天津歷史文化等很多方面，是這座城市歷史記憶的承載和積累。對於天津這座城市來說，博物館、美術館是什麼？博物館、美術館是這座城市的客廳。所謂「城市客廳」，就和我們進了家先去客廳一樣，一家人都聚集在客廳，談家常，談各種事。博物館、美術館就是我們每一位公民共享的客廳，大家到博物館

來，看歷史的演變和發展，看文化建設的成果，欣賞歷史和藝術的最重要的代表作和它發展中的各類作品。因此，我們的博物館就承擔着特別的使命。

天津美術館實際上是一個專業美術博物館，而關於博物館建築之美，首先是從認識博物館開始的。我們認識這座博物館，知道這座博物館與這座城市的關係，就能理解博物館存在的重要性。所以，在這個城市的客廳中，博物館所承擔的義務和責任，是努力地營造好的公共文化氛圍，努力建設好公共文化事業單位。所以，博物館離我們每一位公眾越來越近，離我們的生活越來越近。博物館不僅是青少年的第二課堂，也是成年人的終生課堂，因為在這裏我們能了解中華文明，了解我們自己的歷史和人民的創造精神，在這裏我們能享受各類藝術傑作的感染力，能夠感悟藝術家創造的精神。所以，博物館在各國都是城市的名片和文化窗口，是城市文化形象的制高點。那麼，我們就要來看看建築師們是怎樣營造這樣一個客廳和文化形象窗口的。

在世界各國建築中，博物館建築都以其獨特性區別於一般意義上的居住或生活空間。博物館建築的特殊性在哪裏呢？基於展示等屬於博物館專業要求的功用目的，基於展品、展示及其特殊的空間要求，博物館建築比一般的建築更富有藝術氣質，更具有文化情懷，所以，博物館的建築設計師要比一般的公共建築設計師更加具有想像力。這裏要特別說明的是，城市和公眾對博物館建築的期待，以及給予博物館建築的寬容，讓我們的建築師能放開手腳，大膽地設計一座城市中的博物館。顯然，博物館建築的獨特性不僅在於它的造型，也不僅在於它滿足實際需要的公共的空間，更重要的是它的文化品位與這座城市的關係。毫無疑問，博物館建築的特殊性使得世界上很多

大城市中的博物館都成為地標建築，所以，博物館建築越來越受到建築師們的關注，建築師們傾心對待自己的發揮空間，像對待一張白紙一樣去創造一個獨特的建築。公眾也希望自己的城市有一座不同於其他城市的博物館。這座城市的博物館建築以其獨特性，表現出了這座城市獨特的魅力。城市的魅力當然有很多方面，公眾是最重要的一個方面，公眾的文化訴求和文化素質，都反映在這座城市當中。博物館建築所表現出來的與公眾的關係，成為公眾所期待、所依賴的一個重要的文化對象。因此，博物館的建築越來越受到廣泛關注。當然，和每一座建築所具有的共同特徵一樣，博物館建築空間給我們的感受、它的舒適度以及在功用上的表現，都是我們衡量一座博物館建築的基本標準。

博物館建築的空間關係，通常可以概括為兩個方面：一種是公共關係，一種是專業關係。公共關係就是公共空間的營造，以及公共空間所給予觀眾最直觀的感受；專業關係則表現為博物館在收藏、展示、公共教育、學術研究與交流等多方面對於實際功用的要求。大家都知道，和一般的建築不一樣，在博物館的建築空間中，有一個服務於公眾的、巨大的、由若干個展廳所構成的公共空間，但也有不對公眾開放的面積很大的專業庫房，它們都有着專業空間的屬性，這是在其他像商場、銀行等公共建築中所沒有的。在博物館的專業空間中有很多專業方面的要求。基於設計師不同的理念，以及博物館管理者的不同認知和追求，對於這種專業的空間是否能對公眾開放，公眾是否有權利進入專業空間中去的問題，每個館的態度是不一樣的。有些博物館專門為公眾營造了一個博物館的專業空間，這個專業空間允許公眾進入參觀，公眾可以從中了解博物館最基本的專業工作性質和專業工作範圍。像巴黎的凱布朗利博物

館，它的大廳裏就有一個巨大的封閉空間，雖然公眾不能進入其中，但可以透過玻璃看到裏面的庫藏。顯然，設計師的目的是想讓公眾了解在其他博物館看不到的內容，於是把過去與公眾隔絕的庫房搬到了公眾的視線前。人們一進門就能看到這裏館藏的非洲的藝術品，還可以看到工作人員在裏面的活動。這樣一個特殊的專業空間出現在博物館最重要的中心部位，出乎很多人的想像。也有像日本的九州博物館這樣的，它的主要公共空間的入口中心位置上是對青少年進行教育的特殊空間，裏面有與亞洲各國的歷史、藝術和風土人情相關的製作以及展示，孩子們在其中可以進行各種體驗。

博物館空間的豐富性和多樣性，因博物館的建造者及設計師對空間的把握與要求不同，呈現出多樣的專業形態。在多樣的專業形態中，像展廳這樣最為普遍、最為基礎的空間也會各有不同。有日本東京新美術館那樣巨無霸式的美術館空間，使用等量均分的方法分出了若干展廳，當然在佈置具體的展覽時，他們會根據需要重新分割展廳；也有法國巴黎凱布朗利博物館那樣的展示空間，根本不分展廳，是世界上唯一一座在單層巨大空間中不分展廳的博物館，沒有牆的分割，只有展覽的不同。其他諸如美國紐約的古根海姆美術館、瑞典的瓦薩沉船博物館，其空間都各不相同並各有特色。

基礎展示空間的差異性，為我們打開了認知博物館的一個特別窗口。因為空間的不同，在一定程度上會影響到未來的展覽方式。凱布朗利博物館沒有展廳的分割，就是一個非常開放的展覽格局。而那些有空間分割的展覽，會以區域的展板為主體來分割，形成各自的單元。所以，不管是專業空間，還是公共空間，在各種專業關係中都離不開對於基本功用的要求。

在博物館公共空間當中，可能還會有一些大家沒有注意

到的細節，它們都是和博物館緊密相連的。比如進入博物館大廳之後，一般都會有一個常設的衣帽間。在博物館空間中，除了售票處、檢票處，還有一些很特別的服務，如母嬰室，讓媽媽享有專門的哺乳空間。當然，博物館還有一些其他專業方面的要求，體現出博物館建築的特殊性。正因為這種特殊性，設計師們必須充分考慮這些功用的要求，使這些空間在未來的實際運作過程中發揮作用。這也是我們博物館界近年來反覆提倡的、努力建設的公共文化服務體系的問題。博物館的公共文化服務體系既有專業方面的要求，又有空間方面的要求。如果我們沒有這樣的空間，那就很難做到很好地為公眾服務。有了專業空間的專門設計，就有了服務的可能性；有了專業空間的專門服務，就能更好地為公眾服務，就能創造更多的為公眾服務的內容。

上面談到了博物館建築空間的兩種關係，下面接着講一講博物館建築的三種類型。

博物館建築千奇百怪，各有不同，沒有定律，但大致可以分為三種類型。第一種是由舊建築改造而成的。像盧浮宮、大都會藝術博物館、大英博物館等，都是由老建築改造而成的。只有一百多年建築歷史的巴黎奧賽博物館，是由 1900 年巴黎世博會場館之一的巴黎火車站改造而成的。改造舊建築是博物館建設中的重要方面，有一定歷史的城市往往會遺留一些特別的舊建築，這些舊建築作為人類文化遺產，作為城市的記憶，得到社會的尊重，也得到公眾的尊重。充分利用它，就是古為今用。在很多城市都能找到這樣的案例：美國舊金山的亞洲藝術博物館，是由過去的國會圖書館改造而成的；北京前門的鐵道博物館，是由民國時期的前門火車站改造而成的，是受保護的歷史建築。

第二種方式是新建，這也是近年來普遍採用的一種方式，一般都是在新興城市出現。中華人民共和國成立後，1959 年位於天安門廣場東側的革命博物館和歷史博物館相繼落成，這就是新建的博物館。天津美術館也是平地而起的新館。世界各地有很多新館，如法國的凱布朗利博物館、瑞典的瓦薩沉船博物館、日本的美秀美術館、墨西哥的人類學博物館以及法國的盧浮宮分館等。在改建和新建兩種類型中，新建的博物館佔多數。尤其在中國，除了一些小型博物館是利用原址舊建築改造而成的，絕大多數國家級和省級博物館、美術館都是新起的建築，如北京的首都博物館、西安的陝西歷史博物館、太原的山西博物院、上海博物館等。今天在中國所看到的氣勢恢宏的各類博物館，絕大多數都是新的設計、新的建築。

　　當然，在這兩種類型的建築之外，還有新舊結合的第三種類型。在全世界的博物館中，新舊結合的博物館不在少數，比如荷蘭阿姆斯特丹美術館就是新舊結合的典範，其他還有如美國芝加哥美術館、波士頓美術館等。我們所看到的紐約大都會藝術博物館並不是完全的舊建築，而是不斷擴建的結果。只是因為它的體量巨大，人們置身其中很難發現它的新舊結合之處。新舊結合是因為舊建築的空間不能滿足展覽需求而通過新的建築來滿足。這種新舊結合在建築上的難度要高於純改造或純新建，因為新與舊之間的協調是一個難題，尤其是在新舊之間的連接上，如何做到天衣無縫而又顯現出特別的魅力，是頗費思量的。

　　影響博物館建築空間和審美的因素是多方面的。對於博物館建築的改造，在全世界存在巨大的分歧。以德國柏林博物館島上的幾座博物館為例。大家知道柏林在二戰時遭到戰爭的摧毀，很多老建築成了廢墟，有的只留存框架和斷壁殘垣。但

是，德國人用獨有的智慧和創造的精神，在廢墟之上建造了非常好的博物館。我也提醒大家，以後有機會去柏林，要去看看新博物館。柏林新博物館並不是指剛剛建造的博物館，而是因為它旁邊有個老博物館，為了與老博物館相呼應，就稱為新博物館。柏林的新博物館在戰爭時期受到了嚴重的摧殘。我們不得不佩服德國人的精神，經歷了戰爭的摧毀，還能找到建築的全部原始圖紙，在原有圖紙的基礎上建造了與原先一模一樣的博物館。這個博物館的高明之處是在將修復過的博物館以新的面貌呈現在我們面前的時候，不是按原圖紙推倒重建，而是非常尊重歷史的每一個方面，包括戰爭的記憶。所以，我們今天去這座博物館的時候，可以看見窗台上保留了原來建築上的子彈彈孔，還可以看到這座建築中保留了僅存的壁畫遺跡和博物館被摧毀之前展廳之間的指示路牌。也就是說，修復這座博物館的時候，設計師把它僅存的與過去相關的內容，全部作為歷史的記憶完整地保留了下來。這就是欣賞這座博物館建築的時候，我們所感受到的它不同於其他博物館的特別之處。

建築師如何尊重已有的文化遺產，特別是如何尊重這個城市中每一位市民的歷史記憶，從這一點來說，我們應該向德國人好好學習，不能完全是破舊立新。中國從 20 世紀 40 年代後期到 50 年代，城市建設普遍的做法是推倒重建。城市失去了很多具有悠久歷史的街區，也就失去了市民的很多歷史記憶。我們往往在完全推倒舊的的基礎上建立一個新的城市，我們以新為榮，以新作為發展的成就，卻忽視了公民和社會對城市的歷史記憶。所以，博物館建築的歷史擔當，其中就包括建築師對這座城市和這座城市中公民集體記憶的尊重。博物館建築承載的文化內涵，不能因為一個空間、一個展覽，或博物館的專業，而失去與公眾之間的聯繫。博物館往往通過建築這一

載體，去連接社會中的每一位公眾及其情感。博物館建築的特性，使我們幾代人在不同的時間內都能找到屬於自己的記憶，都能説出自己與這一建築之間的故事。

◈ 博物館建築的文化屬性

近年來，我國各地興建了很多美術館、博物館，包括擁有近 20 萬平方米建築面積的中國國家博物館這種大體量的博物館。很多館建相繼完成，還有的正在設計、施工，比如中國國家美術館。在這一背景下，如何建造代表中國國家文化形象的美術館和博物館，這是我們所要面對的一個共同的話題。在座的各位多是美術館業內的管理人員，各位的觀念將直接影響到博物館的建築設計以及博物館建築的改造和運營。衡量博物館的成敗、得失以及好壞，要從多方面考量，不是一兩個方面就可以表述清楚的。我今天所説的，是從博物館的建築與空間方面來看博物館所特有的文化魅力。

關於博物館的基本歷史，大家很清楚，英國牛津大學的阿什莫林博物館是我們所認為的最早的博物館，是博物館發展史的開端。因此，我們可以從梳理牛津大學阿什莫林博物館開始，看博物館館址的選取、改造的歷史過程，認識博物館的建築與空間的發展。

2012 年，中國文化界有兩件值得紀念的大事，其一是中國國家博物館建館 100 周年，其二是上海美專（上海美術專科學校）建校 100 周年。前者開啟了中國博物館的歷史，後者開啟了中國現代美術教育的歷史。這兩件事情都和蔡元培的美學思想相關聯。中國很多的文化先驅，從 19 世紀後期開始，就關注西方出現的博物館等公眾文化設施，博物館和美術館令他們流連忘返，康有為、蔡元培等人都曾去西方考察博物館。

中華人民共和國成立之後，在天安門廣場，與人民大會堂相對的位置上，設立了中國歷史博物館和中國革命博物館。選取與紫禁城相關聯的「左祖右社」這樣特殊的傳統建築格局來營造博物館，在天安門地區建造代表國家文化形象的博物館建築，其本身就決定了它的政治地位和文化屬性。中華人民共和國成立初期，基於當時國家的政治經濟的情況，尤其是經濟情況，當時的中國歷史博物館和中國革命博物館兩館的建築面積不到七萬平方米，而對面的人民大會堂則有 16 萬平方米。因此，周總理曾經表示「天安門廣場地區一個肩膀高，一個肩膀低，這個問題要留給後人來解決」。到了 2003 年，在黨中央國務院的直接關懷下，由兩館合併組建了中國國家博物館，同時把新館的改擴建工程列為「十一五」國家重大文化建設項目。從 2007 年開始的中國國家博物館改擴建工程吸引了世界博物館業的廣泛關注，因為畢竟是在中國首都的天安門廣場這樣一個核心地段進行施工，尤其是博物館改擴建以後的面貌更是引起了廣泛的關注。是像國家大劇院一樣建一個全新的博物館，還是保留天安門地區傳統的建築格局？不僅是在建築界，包括文化界在內的各界都存在着不同的意見和爭論。最後，雖然確定了由德國一家建築設計公司和中國建築設計研究院共同投標的設計方案，可是，最終的施工方案與最初的中標方案之間又經歷了多次修改，核心是保留老建築三面原始狀態。整個改擴建工程歷時近四年才得以完成。

最終方案的最大特點就是保留了原來建築的南、西、北三面，而把整體建築往東延伸，這樣就維護了天安門地區從中華人民共和國成立以來的一個基本格局。這是一個很重要的問題，因為這個保留是對前人成果的尊重，是對歷史的尊重，是對國人欣賞習慣的尊重。改擴建工程完工之後，從 2011 年 3

月份開始試運行，到目前為止，全球建築界對中國國家博物館的改擴建工程都給予了高度的評價。

從西門進入，可以看到一個全新的中庭，這裏有老建築和新建築相結合的部分，新建築保留了老建築 20 世紀 50 年代設計的基本的文化元素。進入新建築中首先看到的是西大廳，這個大廳從南到北是 300 米，高度是 28 米，將近十層樓高。其特殊之處就是用如此體量的大開間以及由高大門窗組成的西立面幕牆，使得人們置身於大廳中間能一眼看到對面的人民英雄紀念碑和人民大會堂。

博物館的文化屬性決定了它不同於一般的建築。我們可以在世界各地看到很多著名的建築，但是這些著名的建築和博物館建築還是有着明顯的區別。博物館建築在一個城市和一個國家中有着特殊的意義和影響力，往往凝聚了國家文化的精華，反映了國家意願和主流價值觀，因此各國對於博物館的建設給予高度重視。博物館建築從立項到選址，再到空間佈局的設計，無不反映主流價值觀和文化潮流，雖然這些建築的文化屬性會被當下國際化的潮流所削減，然而，一個真正強大的國家文化必將影響博物館從立項到建築設計的方方面面。

這裏談到的國際化的潮流對於博物館建築的影響，是指包括像中國國家美術館、國家博物館在內的很多建築，其設計方案雖然都是由外國人中標，但是這些建築的最終中標方案與國家大劇院和中央電視台這些建築還是有明顯的不同。一個國家的文化對於博物館的建築有着特別的影響力。在一個具有強大文化的國家裏，博物館應該是一個很特別的建築。當然，也有一些發展中國家，基於西方文化的強勢影響，可能會建一些西方樣式的博物館，可能會與自己的國家文化有一段距離，這是發展中國家共同存在的一個問題，有待我們去研究和解決。

比如説中國國家博物館的西立面，是 20 世紀 50 年代設計的，它反映了一個國家文化的風貌；美國歷史博物館，是典型的美國風格的建築；新西蘭的奧克蘭博物館，是典型的國家莊嚴的象徵；中國美術館，也是 50 年代設計的建築，有濃厚的民族情懷。所以，對博物館建築的研究要基於對博物館歷史的認識，最常規的是在已有的建築基礎上來做一些沉澱和延展。

◈　博物館的改擴建

　　早期像大英博物館和牛津大學阿什莫林博物館，都是為了所受捐贈而興建的。為了向公眾展示成千上萬件捐贈，最簡單的就是把一座已經存在的建築改成博物館，這些早期的博物館與周邊的建築並沒有太大的區別。這些利用舊建築改造的博物館，其內部空間充盈着無須造就的天然的歷史感，儘管就展示空間而論有許多天生的局限和不足，可是如果能夠遮蔽這些不足，將每一點舊的特質轉變為新的神奇，那麼，與展陳交相輝映的建築空間，以及空間中的舊的符號和元素，就會具有特別的意義。

　　英國牛津大學的阿什莫林博物館、德國柏林的國家藝術畫廊、柏林的老博物館、巴伐利亞國家繪畫收藏館及其新館、意大利佛羅倫薩的巴傑羅國家博物館……這些博物館不管從外部還是從內部都能看出它完全是一個老建築。

　　佛羅倫薩伽利略博物館的建築是我迄今為止所見到的風光最為獨到的，雖然不大，但地理位置得天獨厚，置身其中，能把佛羅倫薩沿河老橋的景觀盡收眼底。這種由老建築改造而成的博物館在意大利比較多，經常能看到由一個宮改造成的一個博物館。

　　在現成建築改造為博物館的過程中經常遇到的一個問題，

就是新老結合的問題。對於許多博物館來説，改擴建是為了擴大規模或者改善功能。它不同於重建，我們可以看到它明顯存在着種種舊的元素。這種新老結合不外乎幾種模式：第一種是保持原有風貌的擴展，第二種是考慮到協調性的對比，第三種是完全不考慮舊有風貌而進行新的呈現。就建築而言，這三種模式，各有其道理。

大多數改擴建會考慮第一種模式，保持它原有的風貌，而在新的空間中做比較大的改觀，具有代表性的是新西蘭奧克蘭博物館。其餘模式的代表則有加拿大皇家安大略博物館，它用一個立面做了一個全新的博物館；新西蘭的奧克蘭美術館，在老館的邊上造了一個全新的現代化的新館，它的右邊是一個由銀行改造而成的老美術館；澳大利亞悉尼的當代藝術館也是新老結合的兩個館，左側是舊的，右側是一個全新的；梵蒂岡博物館的外表也和原來完全一樣，入口處卻有一個全新的空間；澳大利亞新南威爾士博物館，除保留一個早期的宮殿式建築外，裏面也覆蓋了一個全新的場館。

在改擴建中有一個功能完善的問題。澳大利亞的新南威爾士博物館在外面造了一條無障礙通道，這個鋪道是一個全新的現代化設計；巴黎的凡爾賽宮博物館也在其外建造了一個很大體量的現代化公眾服務區，它們都是與老建築完全沒有任何關聯的現代設計。

博物館建築的專業特質，是趨向現代對於博物館功能使用的專業性的時代要求，因此，新的博物館建築從功能出發，拉開了與一般建築之間的距離，其中最突出的就是博物館的專業空間，強化了展示、收藏、教育等功能。為了顯示博物館的專業屬性以及文化設施的公眾性，博物館的外形也越來越奇特，往往成為建築師絞盡腦汁的心血之所在。美國華盛頓的國立美

國印第安人博物館、舊金山的狄揚博物館，外形都是非常奇特的。最近在中國國家美術館中標的那位法國設計師的代表作凱布朗利博物館，更是讓人驚奇。從某種程度上講，博物館是不可複製的，像齊白石的畫一樣，「學我者生，似我者死」。一進凱布朗利博物館的大堂，首先映入眼簾的就是一個修復室，專門用於修復印第安人的樂器，人們在大堂中可以看到裏面工作人員的一舉一動。另外，這個博物館沒有展廳的概念，整體是連在一起的，它的外形給人的感覺是建在立交橋上的一個建築。澳大利亞墨爾本博物館，除了巨大體量的玻璃幕牆，還有建築主體外面大尺度的框架裝飾。像這樣的博物館建築和空間設計，難以模仿。

博物館建築從一張白紙開始相對比較容易，因為它沒有拘束和牽掛。日本的美秀美術館是建在周圍沒有其他建築的自然保護區內，東京的國立新美術館更是在市區內成就了一個「巨無霸」。在同一個國家，森美術館與美秀美術館呈現出兩種完全不同的風格，表現出了建築師設計的匠心。而巴黎的凱布朗利博物館，其建築好像當年的埃菲爾鐵塔一樣橫空出世，鶴立雞群。不僅是外形，內部空間的設計也是別出心裁，其貫通的空間結構，從頭至尾不分展廳，並利用窗子來借景，觀眾在欣賞展品的時候還可以看到埃菲爾鐵塔。在建築空間的設計上，大阪的國際美術館，在由鋼管造型的裝置入口下了扶梯之後，進入博物館建築主體的內部空間，而再回頭看那個非常張揚的鋼管造型，還具有遮風擋雨的功能。東京的國立新美術館是沒有藏品的，它不僅有巨大的空間和特別的外形，運營方式也很特別，更像一個展覽館。它的展覽除一部分日本當代美術創作外，更多的是博物館級別的展覽，經常從國外的一些著名博物館借展印象派的作品。

與新建的博物館不同，博物館改建需要考慮的問題有很多，核心問題就是如何保護和利用。法國巴黎的盧浮宮經歷了從 13 世紀的城堡到路易十四時代的建設，以及拿破崙時代的擴建，再到金字塔玻璃入口的設計；美國大都會藝術博物館在 1880 年建成之後，直到現在還在不斷進行改擴建；介於新舊之間的德國德累斯頓的國家藝術收藏館，在原址上興建，利用廢墟在恢復中展現歷史，又是另外一種境界；舊金山亞洲藝術博物館，在一個 20 世紀初法國風格的老建築窗口外增加新建築，成為一道反映歷史變遷、表現新時代文化成就的風景。

◈ 博物館建築的細節

博物館的建築空間是一個非常複雜的問題，既有整體的造型和結構，又有內部的空間關係，還有一些值得關注的細小的問題，小到一釘一鉚。細節決定成敗，博物館不管大小，如果沒有一些精彩的、值得玩味的細節，就失去了屬於博物館的文化魅力。在諸多細節中，我認為最有創意的就是樓梯和扶梯的設計。有人把現代建築中的自動扶梯稱為「家中的垃圾桶」，它是家中必需的設備，卻很難被放在一個恰當的位置上，既要實用，又不能有礙觀瞻，這是需要思量的。現代大體量的建築中都設置有扶梯，它放在什麼位置，怎麼放，都很有講究，因為博物館內部的交通，其規模和承載量與博物館建築空間、人流預期成正比，而且大堂等公眾聚集地在現代化的博物館中往往規模較大，扶梯和樓梯並舉，各自發揮功能，在設計上的合理性、適用性以及美學意義，往往是成敗的一個關鍵。

盧浮宮金字塔下面的扶梯，是主要的運送渠道，它不是直線的，其變化呼應了金字塔的造型。扶梯相對的另一面是步梯和垂直電梯的組合，也設計得非常特別。旋轉的步梯中間嵌

入一個懸浮狀垂直電梯，方便殘障人士。類似的有梵蒂岡博物館，也是把自動扶梯和無障礙通道設計在一起。牛津大學阿什莫林博物館雖然是世界上最早的博物館，可是內部空間並不陳舊，相反，它散發着強烈的現代氣息，這反映在新建部分的樓梯設計上，玻璃材料的運用和白色牆面的搭配非常有品位，高雅而講究，設計師為之付出了很多的心血。這是一個特別的個案，設計師將玻璃材料大量運用在老建築之中，而且在各個地方出現的樓梯都是相同的設計風格，造型上卻不重複。

另外，這裏的樓梯設計與牆面的設計渾然一體，而且把與樓梯相關的空間利用起來，作為特別的展示空間，在一定程度上也消解了步行的疲勞與時間流逝中的單調。華盛頓國家美術館連接兩館之間的扶梯，利用光電效果改善了空間中的視覺關係，在光怪陸離中表現出了現代氣息，同時連接了走向現代的藝術氛圍。墨爾本美術館把樓梯和一個頂棚的空間設計結合在一起，也是非常特別的。連接大堂挑空的中間的一個樓梯，以及右側的無障礙通道的設計，其獨特之處還在於運用了很多新的材料，非常規所見。也有比較傳統的，如惠靈頓國家博物館，用傳統的材質設計樓梯，從整個建築的空間和配置上面也能看出它的獨特之處。新南威爾士藝術館，有一個在展廳中連接上下的地下空間（圖書館）的樓梯設計，這是在博物館中很少見到的，把樓梯和空間作為展示設計的元素和建築一起來設計，上下貫通。

博物館的咖啡廳是我最近思考的一個問題。對於博物館的審視，可以透過咖啡廳的設計一見高下。在中國，有很多的美術館、博物館沒有咖啡廳。其實咖啡廳在博物館中非常重要，衡量和考察博物館，儘管有不同的指標，比如長期陳列、各類展覽以及公共教育等，在細微處卻更能看出一家博物館的品

位以及管理的水平。如果撇開專業性，從博物館的咖啡廳，大致可以判斷博物館的文化屬性和品格魅力。從咖啡廳來看博物館，我想這是一個特別的視角，咖啡廳在博物館中的位置、規模、設計，以及飲品的品質、器具的設計、背景音樂，等等，都可以成為考察的內容。博物館的咖啡廳不同於市面上的各類咖啡廳，它以博物館的文化內容為依託，是參觀之餘的小憩，它是與某些展覽話題相關的延續，或者可能成為城市中的文化集市，是一種持之久遠的文化依賴。從世界各國的博物館的建築設計中，我們可以看到咖啡廳的重要性：在澳大利亞，悉尼當代藝術館，其咖啡廳處在整個建築中最好的地理位置，從這裏可以看到悉尼歌劇院，而且建築設計以挑出來的露台作為觀景台，將咖啡廳安置其中，觀眾可以在看展覽的間隙到這裏來放鬆腿腳和心情，可以遠離展廳的燈光，到這裏來接觸自然、享受陽光。法國巴黎凱布朗利博物館的咖啡廳在最頂層的露台上面，用鋼結構建構了咖啡廳的內部，也與整體建築的風格相吻合。這個建築的設計師無處不在利用獨特的環境資源，顯現出凱布朗利博物館在利用環境方面的獨特性。不管是在展廳還是在其他的地方，凱布朗利博物館都千方百計讓你感覺到身處埃菲爾鐵塔周圍，所以，咖啡廳的屋頂用透光的玻璃來構建，讓人們置身其中就能夠看到埃菲爾鐵塔。英國倫敦的泰特現代藝術館，也在建築的最高層臨近水面的空間內設有咖啡廳，這裏也是整個建築中風光最好的一個地方，寬大的窗口像電影的寬銀幕，倫敦的城市景觀盡收眼底。美國現代藝術館的露天咖啡廳並沒有特別的設計，匠心之處在於利用了現代建築中的一個戶外空間，在過道的位置設計了一個很小的咖啡廳。日本的森美術館在大堂中設計了咖啡廳，在一個共享的公共空間中，並沒有具體的咖啡廳的空間範圍，卻在空間外延中展現了它的

獨特之處。

◈ 博物館建築的光與影

我想用我的博物館建築攝影展的題目「光影造化」來談一下博物館建築的獨特之處。每當我們看到陽光在不同時段與建築發生關係時，也就是陽光進入博物館建築空間的時候，光影改變了建築的空間關係，改變了建築的物理屬性，帶來了新的視覺感受和美學趣味。光和影與建築在這裏形成了特有的關聯性，晨輝和夕照隨時改變建築的物理空間，使工程圖和效果圖上機械化的建築多了一種鮮活、靈動。光影賦予建築生命的變化，從此固態的建築再也不是一成不變。當然，這樣的感覺可能也適用於其他的建築，但是，對於博物館建築來說，可能更不一般，因為博物館中的光影關係所產生的無窮變化，正是基於博物館承載的歷史與文化，以及藝術的氛圍，而當這種光影關係疊加到展出的文物和藝術品上的時候，又有可能對文物和藝術品的欣賞產生影響，在一定程度上幫助藝術家完成了一種新的創作。

所以，博物館建築中的空間與光影的關係是一種特別的關係，也是一種特別的趣味，是一種值得揣摩的品位。因此，設計或改造博物館的時候，必須考慮如何利用光，如何利用自然資源，將光恰當地引進博物館，充分利用，妥善引導，讓博物館的光影關係成為公眾欣賞的一個內容。當然，博物館的建築變化多端，基於不同的理想，建築師們會有不同的設計，會給大家帶來很多的視覺體驗。博物館的建築中有很多的細節，而這些細節不僅決定成敗，也決定優劣。博物館建築細節中的每一個內容，舉凡高妙之處都有精心的設計，都可為博物館建築的文化屬性加分。

中國的博物館經過百年的歷史發展到今天，當我們回首歷史的時候，可以看到這種發展的軌跡。當年蔡元培請魯迅為國立歷史博物館籌備處選擇場所時，魯迅選擇了北京的國子監作為博物館最初的場所，那時候還不能考慮到博物館建築的專業屬性問題。雖然博物館開館的時候並沒有在國子監，而是在故宮的端門和午門之間，但也沒有考慮到專門性的問題，更不可能考慮到與專業相關的一些細節。從端門和午門之間的老館一直持續使用到天安門廣場東側新館的落成，再到 2007 年的改擴建，中國國家博物館館舍建築變化見證了它的歷史發展。從 20 世紀 50 年代後期起步的歷史博物館和革命博物館，以及中國美術館，都位列那個時代的十大建築。儘管那一時期的博物館或者具有博物館屬性的文化建築也有好幾處，但當時的社會經濟狀況不允許要求更多。在經歷了改革開放後各地新館建設的高潮之後，博物館、美術館的建築還是存在這樣或那樣的問題。在中國當代博物館的建設中，我們的場館數量增多，面積擴大，功能完善，最重要的是作為城市的公共文化設施，與社會和公眾有了緊密的聯繫。但是，確實還是停留在粗放型的階段，對於博物館的建築以及空間中的文化魅力還缺少關照和研究，在設計中往往是面積大於空間，空間高於功用。當然更重要的是，博物館、美術館還是展覽至上，展覽決定一切，缺少與建築相關的細節所帶來的文化魅力。因此，當我們回頭審視世界上著名的博物館建築和空間所表現出的文化品質和影響力的時候，我們還有很多觀念需要轉變。

　　多樣性的當代博物館建築為當代文化建設增添了別樣的精神家園，使文物和衍生品有了安全得體的展示場所，使公眾有了一個能夠徜徉和暢想的去處，從而也讓博物館成為檢驗社會文明發展和國家文化建設狀況的樣本，因此博物館建築空間具

有特殊的文化魅力，是不同於一般建築空間的特殊文化空間。在公眾的基礎上，這裏有不同類別的展示陳列，建築空間和文化的藝術品之間互為依存的關係，使特定的空間中充滿了歷史和藝術的各種興趣，其中每個宣導，以及知識的教育，都成為這個空間的魅力之所在。

◈ 博物館的建築攝影

當我們置身於天津美術館、天津博物館時，面對這樣一座規模較大的博物館建築以及其中豐富的展陳，很多人都會拿起相機拍攝。拍什麼，怎麼拍，也是個很有講究的問題。我這次在天津美術館展出的 140 幅關於博物館建築的攝影作品，有四幅拍攝的是天津美術館和天津博物館。我幾個禮拜前專門來過一次，尋找我的興趣點，尋找它的特殊性。我感覺要拍出博物館與歷史和藝術相關聯的建築特點，要把它的神韻拍出來，是有難度的。建築本身已經有了一個硬件基礎，它的朝向、與周邊的關係，以及陰晴雨雪和朝陽暮色等外部環境的影響，它的結構、材料、光影關係，已經很難改變。如果要捕捉我心目中這一建築的神采，就要下功夫了解這座建築，以發現者的眼光去探尋其中的神妙之處。再平庸的建築都有美的地方，何況是博物館呢。

在拍攝博物館建築的時候，第一，就是要尋找博物館建築的特殊性。有時去一家博物館，因為時間關係不能完全了解它，這時候就要看敏感程度。我去過世界上 200 多家博物館，每去一家博物館，首先就要看它的特殊性在哪裏，因為我不是專門的攝影家，只是在工作之餘順便拍攝而已。即使是古建築改造的博物館，它跟周邊的建築也是沒有太大區別的，比如說英國倫敦的大英博物館和國家美術館，只是門的大小不同而

已。美國的舊金山亞洲藝術博物館、紐約大都會藝術博物館，它們的造型不同，但都是古典形態，決定了它們不像別的新建的博物館那樣，有其一眼就能看到的特別之處。

第二，要抓住博物館建築與周邊環境的關係。因為建築不是沙盤，沙盤跟周圍沒有關係，當建築已經存在時，它一定會和周邊環境產生關聯。要拍好天津美術館很難，它的側面有圖書館、博物館，這些都會影響你對這座建築的判斷。在這次展覽中有一張美國現代藝術博物館（MoMA）的照片，我自己非常喜歡，但這張照片本身和這家博物館沒有多少關係，有關係的就是我利用這家博物館的玻璃幕牆，用玻璃幕牆映射了周邊的建築，所反映的是紐約曼哈頓的高樓。我也拍攝了日本九州博物館，這家博物館的建築在全世界而言是比較獨特的，它的體量非常大。因為九州博物館是建在地震多發帶上的，為了保證這個博物館地震時不傾倒，每一根柱子底下都有很粗的彈簧，有彈簧的這個空間是可以進入參觀的。我拍攝的作品是一幅九州博物館側面的幕牆映照的起伏的山巒，正好與畫面右邊現實中的一點點山巒景象相連接，整個畫面一氣呵成。實際上博物館跟周圍的關係很奇妙，有時候透過窗口，有時候透過玻璃幕牆，有時候透過某個角落，都能夠發現這座博物館不同的內容。

第三，我們去博物館總能看到所展示的文物或藝術品，那麼就要關注展品與建築的關係。有些博物館的文物是裸展的，沒有展櫃，文物往往放在窗台，或者某一個有特別光源的角落。比如說，大英博物館是很老的建築，有一批石刻就放在窗口。我很少為拍一張照片等很長時間，但我為了拍這張照片在展廳門口一直等到室外的陽光照到石頭上，那種特別的感覺，奇妙無比。要把握那個瞬間很難，因為我對這裏的空間以及光線的變化完全不了解，可能等了很久光線也達不到想要的

感覺。還有空間中有觀眾來回走動，等光線合適的時候，前邊站了一堆人，就把光線破壞了。這是我等了很長時間拍攝的。在博物館特殊的空間中，文物的精美與歷史價值和藝術價值賦予這個空間特別的意義，也是吸引公眾進入這個空間的重要原因。所以，把握這個主體來發現它和建築之間的關係、它和窗戶以及光源之間的關係等，都會有意想不到的收穫。

第四，走進博物館的細節之中。無論是創造新建築的建築師，還是設計和改造老建築的建築師，營造博物館中的細節都是一項重要的工作，也是我們欣賞一座博物館的重要視角。我們去博物館除了看展覽、藏品，還能夠發現或者欣賞建築之美，這是非常特別的。

比如巴黎盧浮宮博物館，前面有華裔建築師貝聿銘設計的金字塔，結構很複雜。我們可以透過金字塔拍外面，可以利用金字塔的玻璃牆面反射彩色的雲朵，也可以透過盧浮宮人流量比較小的地方的窗口，看到特別的內容。非常巧合的一次，外邊下暴雨，暴雨過後，傍晚的彩霞成了盧浮宮的背景，這是很難碰到的，我是透過博物館的細節發現的。博物館的窗和門、博物館的燈、博物館的樓梯和扶手、博物館的頂棚，都有着各美其美的豐富內容。特別要給大家提示的是，許多老建築的四面都是建築，中間是天井。世界上很多博物館，包括大英博物館、大都會藝術博物館、美國國家美術館等，都會在天井上加上一個頂棚，增加了博物館使用的公共空間。這個頂棚往往是由著名設計師設計的，像美國的肖像博物館和美國國家美術館之間的頂棚就是英國設計師設計的。頂棚的整體設計和使用的材料都是一流的，像澳大利亞的墨爾本博物館就是一個彩色的頂棚，還有大英博物館的頂棚等。這些頂棚是老建築推陳出新的重要舉措，給觀眾帶來嶄新的視覺體驗，它們頂棚是博物館

的眼睛，是博物館建築師精心營造的特別空間，因此，參觀者要注意這些細節。

第五，進入博物館要捕捉光與影的美學趣味。我這次展覽的題目就叫「光影造化」。因為建築師的努力，世界各國的博物館都存在着不同於一般建築的光影關係。光對於建築來說很重要，對於博物館建築來說更為重要，因為光進入博物館，就在視覺上徹底改變了博物館的空間，而空間改變之後就會呈現出一個多樣化的視覺形態，給人們一種新的視覺享受。隨着陽光的變化，博物館的光影關係也會不同，春夏秋冬會形成不同的光影關係。因此，去捕捉這種光影關係，是我們欣賞博物館建築的一個非常美妙的內容。我認為欣賞博物館的建築空間，是欣賞博物館展品之外的另一個重要內容，而這正是我們今天得以享受到博物館之美的不可或缺的方面。

我所說的關於博物館建築攝影所要關注的這五個方面，也是因人而異的。有的人更多地關注博物館建築的結構，有的人會關注很多細節，也許有的人會關注它的光影關係，當然更多的人還是關注它與展品的關係。因人而異，每個人不一樣。

最後我想要和大家說的，也是經常有人這樣問我的：你最喜歡哪家博物館？如果大家將來有機會去這些地方的話，可以去這幾家博物館，因為我個人認為這幾家博物館的建築極其精美。第一個是位於德國柏林博物館島上的柏林新博物館，這是在被戰爭摧毀的廢墟上，按照原始的圖紙復原而來的博物館。第二個是美國華盛頓的大屠殺紀念博物館，這家博物館的設計非常特別，它為人們完整地保留了納粹對猶太人大屠殺的戰爭記憶，並通過建築的形式和特別的建築空間，把主題表現得非常鮮明，而內容和形式的高度統一也成就了這座建築的不同之處。第三個是由美籍華人建築師貝聿銘設計的日本美秀美

術館，這是全世界上唯一一座沒有建築預算的博物館，因為它是由私人投資的。這家博物館的建築之美，不僅源自貝聿銘本身設計的高妙，也源自這座博物館的特別性：它建在一個自然保護區裏，動工時所做的第一件事就是把自然保護區裏的樹木用衛星定位，給樹木編號之後移到另外一個地方栽下來，接着就是把山頭全部削平，等博物館全部建好之後，按照衛星定位把山體復原，把樹又栽到原來的位置上。所以，這座博物館的特殊性在於有了完整的保護自然的概念。當然，這座博物館的細節也是極其精美的。還有就是瑞典斯德哥爾摩的瓦薩沉船博物館，一流的設計和創意、一流的展示方式，都是我的最愛。當然，在世界各國還有很多著名的博物館，要介紹的還有很多，它們都非常有意思，值得慢慢地去品味。博物館離公眾越來越近，離我們的城市越來越近，我希望大家慢慢地多關注博物館，既關注我們身邊的天津博物館、美術館，也要關注世界上的每一座博物館，因為每一座博物館都凝聚着世界文明的成果，凝聚着人類重要的創造。

還有人問我關於油燈博物館的問題。這個博物館目前在我的家鄉江蘇省揚中市，這裏是長江中的一個島，今年年底要在江蘇常州的武進區建新館（注：2017 年 5 月 18 日正式開館）。這是世界上少見的具有相當規模的油燈專業博物館。有人問我為什麼收藏油燈，因為油燈凝聚着中國的文化，一部油燈的發展史就是一部特殊的中國文化發展史。中國文化核心內容的載體、流傳千年的詩文書畫都是油燈下的產物，很多勵志的成語也和油燈相關。在全世界各國的文化中，唯有中國的油燈文化最具獨特性。

有人問怎麼能成為一名建築師。建築是一張白紙，一塊空曠的地皮，讓你來設計，讓你來創想。怎麼能成為一位建築

師，和怎麼樣成為詩人、作家、畫家、書法家是一個道理。第一要有專業基礎；第二要不斷積澱自己的學養；第三要開闊自己的眼界；第四要加強對專業的了解和認知；第五也是更重要的，要有很好的審美觀，我們感覺到一座建築不美，很難看，包括一些著名建築受到公眾批評，往往是審美出了問題，審美觀非常重要。

此文據兩場講座錄音整理而成：

1. 2012 年 11 月 11 日，在「2012 全國美術館高級管理人員培訓班（第二期）」上的講座；

2. 2014 年 5 月 17 日，在「光影造化：陳履生博物館建築攝影展」於天津美術館開幕之前所做的「博物館建築之美」演講。

迪美博物館的光影之美

愛上一個人不容易，哪怕是閃婚，也要多看幾眼，也要多說幾句話。但是，愛上一座建築，愛上一座博物館建築，可能只要看一眼，只要置身其中，就夠了。

已有 215 年歷史的迪美博物館（Peabody Essex Museum）創建於 1799 年，它不僅是薩勒姆小鎮上的老館，在全世界博物館中也是長者，所以遠近聞名。這個只有四萬人的小鎮有如此規模的博物館和博物館建築，是出乎人們想像的。不僅是博物館建築主體，還囊括了周邊的一些歷史建築，包括東印度公司建於 1825 年的大樓，還有從中國安徽搬過來的蔭餘堂。主體建築是核心的部分，呼應了這個海濱小鎮，也與周邊契合。

加拿大籍以色列裔鬼才設計師莫瑟·薩夫迪（Moshe Safdie）的設計創意來自兩個部分，一是與航海相關的桅杆、帆船，特別是那種被風吹得滿滿的船帆的感覺；一是博物館周邊墓地中圓弧和方尖的墓碑。建築在晴天的時候好像航行在海上一樣。光影在陽光的直射下出現了非常奇妙的變化，為博物館增添了很多神奇的視覺感受。

每一天，不同時段，在建築每一層的每一個部位，都有着完全不同的光影關係，同時還影響到建築結構的不同觀感。正是這種光影關係，使建築呈現出了不同一般的藝術之美。

據説設計師設計前在小鎮上漫無目的地轉悠，不知不覺中獲得了靈感。因為墓碑的原因，據説這個博物館是一個不太吉祥的建築。薩勒姆有許多女巫傳説，還有女巫節，在玻璃幕牆之後忽隱忽現的紅磚建築，尖的頂，圓弧的頂，讓人看到這個女巫小鎮的奇妙。設計師用弧線以及弧線的縱深感所帶來的變化，特別是相對弧線對峙所呈現出來的美感，是很少有人敢於有此手筆的。

　　置身於迪美博物館的每一個角落，行走其中，欣賞它獨有的光影關係，感受設計師利用頂棚、幕牆、窗的透光元素，特別是天頂上半透明與透明的玻璃之間的空隙，還有遮陽簾的層次，互相搭配，陽光直射，日動影移，如同李白舉杯邀明月時所看到的「對影成三人」「影徒隨我身」。

　　迪美博物館的設計是多種元素的組合，中庭和過道以一種流暢的弧線來表現縱深感和透視的趣味，也把光影關係變得更為奇妙。把弧線作為建築設計的元素，反覆利用，處在一種不間斷的迴旋當中。值得一提的是，這個建築不僅很好地把所有展廳串聯起來，與舊建築的結合也比較妥帖。

雕刻之森美術館

開館於 1969 年、由日本富士財團贊助的日本箱根雕刻之森美術館，是全日本第一家以雕刻為主題的室內外互動的美術館。阿姆斯特丹的科勒‧穆勒博物館是歐洲最大的同類型博物館，而在日本，還有如上野之森美術館、美原高原美術館等同類。雕刻之森美術館佔地七萬平方米，擁有包括畢加索展館在內的五個展覽廳（美術館）、兒童遊樂場、天然噴泉足浴，以及其他各種設施。箱根有天然溫泉，參觀者在這裏要走很多的路，上坡下坡累了，以一場在美術館的足浴，感受自然的美妙，回味藝術的無窮，那一定是很愜意的。遺憾的是，像我們這樣的異域觀光客，沒有時間去享受。如果能夠在箱根住兩天，可能是一種獨特的紀念。

雕刻之森美術館的收藏具有國際範，有自羅丹之後的西方和亞洲雕塑發展的完整體系，從羅丹到賈科梅蒂、卡爾‧米勒斯、米羅、亨利‧摩爾，從佐藤忠良到楊英風、朱銘（中國台灣），有多達 400 件大師作品。專項收藏加上專館展出的畢加索作品，有陶器、雕刻、繪畫約 300 件，又是另外一個亮點。美術館能有這樣的收藏是非常令人震撼的。

駐車在雕刻之森美術館的門前，幾乎看不到什麼特色。日本的很多美術館、博物館的大門設計都比較內斂，可是，進去

之後豁然開朗。

過了檢票口，立刻乘下行的扶梯到了下一層。扶梯的上面有人字形的玻璃屋面，透過玻璃可以看到遠處的群山和藍天。下扶梯之後，迎面是一道玄關，上面書有「公益財團法人　雕刻之森藝術文化財團」，標明了主人的身份。該館於 2012 年成為公益財團法人，也就是說一切經營與政府無關。

玄關左側的清水牆面上有一件意大利雕塑家馬塞洛・馬斯切里尼（Marcello Mascherini，1906—1983）創作於 1963 年的女性人體與翼獸合體的青銅作品。這裏可以看作是進入美術館的序廳。其空間是以黑色與水泥本色對比，表現出了美術館親近自然的特色。轉彎就進入一個不太長的隧道，很容易讓人聯想到貝聿銘設計的美秀美術館的隧道，只不過這裏的隧道口是扁方形的。雖然也有縱深感，也有視窗，但不同於蘇州園林的圓門。

出了隧道口，視線的開闊完全在想像之外。以蜿蜒的箱根群山為背景，高高低低、大大小小的雕塑掩映其中，原來這才是雕刻之森，這才是雕刻之森美術館。卡爾・米勒斯（瑞典 - 美國，1875—1955）的《人與天馬》（白青銅，250 cm×336 cm×140cm ，1949 年）高高聳立在空中，它與近前方還沒有發芽的大樹枝幹交織在一起，在不同角度上變換着構圖。這是希臘神話中的英雄貝勒羅馮乘天馬去消滅怪物基米拉的場面。雕塑表現的是想要飛得更高的天馬盡情地伸展着軀體，上面有與其同一方向伸展身體的英雄貝勒羅馮，共同組合成了和諧而自由奔放的造型，好像是翱翔在美術館戶外空中的天外來物。米勒斯的雕塑總是佔據了世界雕塑空間的高度，它總是那麼高高在上而表現出不同一般的飄逸，也總是那麼吸引人們的眼球。在這麼重要的位置安放卡爾・米勒斯的作品還有另外的意

義，就是向這位偉大的瑞典雕塑家致敬。米勒斯 1955 年去世後，為了紀念這位著名的雕塑家，瑞典將其 1906 年所購海灣旁山坡地上的別墅和創作室闢為博物館。那裏有着絕佳的地理位置，面向大海，瞭望斯德哥爾摩市景。在高低錯落、花木扶疏的花園中安放了眾多的卡爾‧米勒斯的代表作，是一處獨特的室內外結合的雕塑博物館，又是雕塑家的紀念館。

在《人與天馬》的前面安放了一尊法國著名雕塑家布德爾的《弓箭手赫拉克勒斯》，這種高低的呼應關係，構成了雕塑園區入口的特殊景觀。右側羅丹的《巴爾扎克》，更是把雕塑及其大師的創作經歷和遭遇展現在人們面前。這些名家名作給人以最初的視覺震撼，表明了美術館的國際視野和收藏實力。這也讓人們想到 20 世紀 80 年代日本藏家在國際藝術市場上的瘋搶。

近現代最重要的雕塑家豐富多彩的代表作所展現出的極致魅力，以及這些作品與群山和原野的對話，與遊人的交流，都會產生不同於在美術館室內參觀的感覺。同樣是羅丹的《巴爾扎克》，與在美國費城的羅丹博物館，或斯坦福大學博物館所見是完全不同的。在這裏，自然的活力與藝術的宏偉，戶外的清新與雕塑的凝重，都給參觀者以深深的震撼和無窮的回味。藝術家的創造精神與美術館設計者的開拓精神交織在一起，又創造了具有日本文化特點的戶外藝術。或許這就是這種室內外結合的雕塑美術館的誘人之處。

雕刻之森美術館的館長在致辭中論及辦館的目的，他說：「在於普及與振興作為環境藝術的雕刻藝術，為我國的藝術文化事業注入新的活力，從而提供一個能使人們在自然生態中接觸雕刻的機會。」他們在富士產經集團的協助下，先後舉辦了很多國際雕刻徵集展以及各類美術展。為了充實藏品，作為該

館的姐妹館，位於長野縣的美原高原美術館於 1981 年開館；1984 年還開設了畢加索館。該館還舉辦各種兒童美術活動，旨在培養下一代對美術的愛好；同時，還致力於對當代藝術的介紹。

對於美術館來說，藏品很重要，特色很重要。雕刻之森美術館的點點滴滴，都可能觸發思考。人們行走其間，每到一處，都會收穫屬於自己的愉悅和享受。

2019 年 4 月 2 日

美秀之美

　　美秀美術館的美是多方面的，不一而足。

　　再次來到美秀，像第一次一樣，依然是懷着敬仰的心情，依然是那種朝拜的心理，因為它不僅僅是一座美術館，也是一位偉大設計家的著名作品。

　　美秀美術館在日本滋賀縣甲賀市的深山之中，遠離城市的喧囂，在寂靜的土地上獨立存在，伴隨着崎嶇的山路到達終點。

　　下車之後先是到了遊客中心。這裏賣門票和紀念品，也是餐廳，去美術館的擺渡車由此發車。不管是乘車還是步行，都要依次經過隧道和一座橋。

　　美秀之美在於建築。隧道和橋則將美秀之美串聯成一個整體。貝聿銘先生在設計美術館的時候不僅僅把它們看成是連接美術館的通道，美秀的特點正體現在最初的這種感覺。

　　橋頭和美術館的大門並不是正對着，有一點偏。隧道也不是筆直的，其設計體現了貝聿銘建築思想中的很多方面，不僅再現了陶淵明《桃花源記》中的場景，更重要的是把他家鄉蘇州園林中的景致以及觀賞的方式帶到了這裏。走在橋上看看兩側的風景，可以想像陶淵明「緣溪行，忘路之遠近」。

　　美秀的隧道是非常美麗的。外表反光的材料以及蜿蜒的路

線，都體現了蘇州園林的曲直、幽深以及神秘變化的感覺。而且因為空間高大，給人以一種宏大的氣勢。

隨着幾個自然流暢的弧形彎道，眼前一亮，看到了遠處的洞口，那是蘇州園林中經常出現的圓門，是洞穿之後看到像扇面一樣的畫面，是陶淵明所看到的「復行數十步，豁然開朗」。

美秀山中的初春即使沒有櫻花，也是一份獨特的美。隧道口兩旁樹木的灰色調，枝條編織的朦朧，是日本人那種灰色調情感之本源。這就是陶淵明所說的「林盡水源，便得一山，山有小口，髣髴若有光」。這山，就是美秀美術館，如同桃花源一樣的天堂。

<div align="right">2019 年 3 月 30 日</div>

「小而專」的城市博物館

城市發展史是一部獨特的世界文明史。對於如何看待城市資源，公眾有着截然不同的態度，尊重、保護、利用是一種，破舊立新、推倒重來也是一種。這兩種截然不同的態度會反映到城市的面貌和品格上，也會反映到文化的傳承與發展上。

巴黎的下水道博物館是世界上獨一無二的博物館，論藏品數量之多，可能無與倫比，論藏品品類之單一，可能也是無與倫比。從 83 階旋轉樓梯走到地下，再沿着約兩米寬的隧道往前走——這是非常單調的博物館之旅，沒有哪一家博物館在進門後要走這麼遠的路，經歷如此單一的地下路程。而最終看到的是 1785 至 1860 年間約 600 萬人的頭蓋骨、大腿骨以及其他骨骼。它們被按照時間分區很規則地碼放在過道兩側，有的還碼放成圖案，有石碑標明年代，表現出對逝者的尊重以及嚴謹的工作精神。作為博物館，這裏不分展廳，沒有展櫃，偶爾在牆上有幾塊說明牌。如果這樣一個巨大的骸骨場在這座城市中長眠於地下，那它不可能與今天發生什麼關聯。可是，把它作為城市資源來對待，用博物館的方式來利用資源、開放資源，使今天城市中的公眾由此了解歷史、認識過往，即具有積極的社會意義，也豐富了城市博物館的品類。這就是城市對於資源的一種利用。

每座城市皆有可以利用的多方面資源，舊的工廠、車站、學校，以及街道、社區等，都是與城市記憶相關的值得珍視的資源。譬如每一城市都有下水道，其排水系統的規模、水平、能力都表現了城市的規模以及作為。巴黎的下水道是世界城市中首屈一指的，歷史悠久，規模巨大。這一最容易被忽視的城市資源由巴黎市政府轉化為世界上獨特的下水道博物館。城市資源以博物館的形式向公眾開放，能夠讓公眾更好地了解城市的歷史，認知城市的運轉功能，從而更加熱愛城市。「下水道，巴黎的地下風貌」，這不是一般性的廣告，它吸引人們深入巴黎的內腹，探索一個難以想像的真正的地下城。這裏有始建於 14 世紀末的歷史遺跡，有非常專業的城市排水系統的知識，它呼應了巴黎的城市發展歷史。儘管這裏鏽跡斑斑，一切都令人感覺到很陳舊；儘管這裏充滿了公共澡堂的氣味，污水不息地流動，但這正是維繫城市運轉的基礎。博物館給予人們的認知正是在知識的基礎上反映歷史，而下水道博物館不同於普通博物館，它的陳列和「展品」是仍然在使用的設備，它們還在城市中發揮着作用，與城市中的每一個人都有着現實的聯繫。

　　城市資源利用的關鍵是對於城市資源的認識和對資源的現實意義的把握。巧妙的利用，不需要花大價錢就能夠獲得永久的受益。下水道博物館只是在塞納河邊上以一個不起眼的賣票的小亭子作為它的門臉，賣票人就是檢票人。下水道館綿延約一千米的隧道裏，也只看到一位工作人員。可是，它們的上面每天都是排隊等候參觀的隊伍。這兩座博物館論面積都超常規，論建設投資則是少之又少，不僅省掉了動輒數以億計的場館建設費，還省去了高昂的佈展費，只需要幾塊介紹歷史和科普知識的展板以及出入和動線的標誌，更省去了大量的看護展

廳的人員和維護的費用。由此可見，城市資源的利用並不需要太大的投入，需要的是智慧以及城市中公眾對博物館的熱情。

　　城市資源的利用不是簡單的變廢為寶，它也存在着多種方式，因為城市資源是多樣性的，不能一概而論。2012 年底開館的盧浮宮分館，是利用原有資源的另一種方式的示範。它建造於 20 世紀 60 年代廢棄的煤礦區，出於對歷史和現實的尊重，也是為了歷史和現實的契合，更是考慮到與周邊環境的關係，博物館建築在地面上僅有一層。雖然在博物館的區域已經看不到原來煤礦場區的痕跡，可是，博物館的建築以及園林的設計都以獨特的方式向過去表達了敬意，也讓人們看到了離開盧浮宮之後的分館的身份，這就是遠離盧浮宮的感覺，使荒蕪之地再生出一個現代化的博物館。

<div style="text-align: right">2017 年 3 月 16 日</div>

工業遺產專題博物館

　　18世紀60年代開始的機器生產改變了幾千年來手工生產的歷史發展軌跡，促成了此後全世界在工業、科學、技術等方面的重大變革。高高的煙囪、巨大的廠房，很多地方曾經濃煙滾滾、機器轟鳴，曾經是城市的驕傲，有的甚至是國家的自豪，然而，時間的流逝與技術的進步將它們無情地淘汰。當這些機器在幾十年之後變成廢銅爛鐵，就不再會得到很好的保護。後人有選擇的保留與保護，常常是和利用聯繫在一起的，而利用的目的往往別無選擇，那就是進入博物館。進入博物館或成為博物館的工業遺產，使那些被廢棄的廠房和設備變成了歷史的記錄，變成了歷史的教科書，變成了今天看過去的窗口。

　　中國近代工業的發展起步較晚，民族工業的起步帶動了中國社會的轉型，人民也享受到了民族工業帶來的自豪感。一直到20世紀80年代，中國人還在羨慕那工業化標誌的煙囪林立，依然在欣賞那成片的工廠廠房。可是，在中國社會發展的推動下，從中華民國到中華人民共和國，各個時期都摧枯拉朽地完成了新老交替，人們還沒有來得及想到保護的時候，各地的廢品收購站已經完成了對國家所需的舊金屬資源的回收利用。所以，反映各個時期工業化進程以及成就標誌的舊的機

器在今天已經成為珍稀物品。因此，今天如果要建立一個反映
20世紀中國工業化進程的博物館，要找到那些歷史文物可能
已經非常困難。事實上，對於歷史的尊重，對於現實轉化為歷
史的預期，需要有高度的責任感和洞察力。今天的中國確實需
要有這樣一座國家級的博物館來印證中國20世紀工業化發展
的歷史，同時來見證21世紀數字化時代中國對世界的貢獻。

民族工業曾經是激發現代中國人文化自覺的一種特殊的力
量，許多至今仍然屹立的民族品牌都有着無數的歷史故事，這
些故事又連接了中國近代以來社會發展的歷史。它們在今天依
然發揮着品牌效應，它們因為歷史而成為城市的驕傲，過往的
每一件舊的遺存，不管大小，都是歷史的承載，都是歷史的故
事，都會成為博物館中的一件藏品或一件展品。2003年由青
島啤酒廠原廠房舊址改造而成的青島啤酒博物館，作為紀念青
島啤酒百年的特別項目，為這座在近代中國歷史上有着特別意
義的城市增添了一道獨特的風景。

像青島啤酒博物館這樣與品牌相關的專業博物館，在中國
只能算是小館，因為它的展出面積只有6000平方米。從展場
規模到展品數量和等級，基本上可以說是不足掛齒，既沒有名
家名作，又沒有什麼國家一級文物，時間最早的就是建廠初期
1903年的機器。可是，它每年接待80萬觀眾，這個數量令許
多免費開放的有着數萬平方米面積的省級博物館汗顏。青島啤
酒博物館設立在百年前的老廠區、老廠房之內，以百年歷程與
工藝流程為主線，展現了中國啤酒工業及青島啤酒的發展史，
它依靠的是歷史和品牌。1903年的建築是國家保護文物，工業
遺產是其獨特的內容，重要的是品牌的知名度和美譽度，這些
都體現着博物館與城市、公眾的關係，也是其獨特性的重要方
面。類似這樣20世紀初期的工業遺產，在80年代以來的現代

化轉型過程中，被拆除得所剩無幾，而這正是青島啤酒博物館的可貴之處。所以，這座博物館可以視為 20 世紀工業遺產保護和利用的典範，也可以視為保護和利用的個案，從中可以研究在現代化發展過程中工業遺產的保護和利用。

青島啤酒博物館的獨特性是其對於工業遺產在各個時期所得到的保護以及如今的合理利用進行梳理。它把歷史上曾經發生的故事通過那些被淘汰的生產啤酒的機器講述給每一位參觀者，集品牌歷史與生產流程於一體，資料翔實而脈絡分明，動線流暢而合理，既有知識性又有趣味性。而其自身資源帶來的互動可能性，是在博物館現場品嘗最新鮮的啤酒，同時能夠專門體驗喝暈之後的眩暈感，這就是發揮了博物館娛樂、購物、餐飲等多方面的功能，進一步強化了博物館的特色。

青島啤酒博物館是有着世界視野和民族特色的專業博物館。它的概念規劃由嘉士伯啤酒博物館負責人尼爾森（Nielsen）負責，因此，它有點像一個縮小版的丹麥嘉士伯啤酒博物館。丹麥的嘉士伯啤酒始於 1847 年。嘉士伯啤酒博物館是世界上保護和利用工業遺產的典範，它在各方面都遠遠勝於青島啤酒博物館，其核心是嘉士伯有着傲人的歷史和歷史上遠超於青島啤酒的產業規模，更重要的是品牌在世界上的影響力。與產業和品牌相關的博物館，其規模、風貌、品格都能夠反映產業和品牌的文化內涵。青島啤酒能擁有自己的博物館是值得自豪的，當然在中國的企業中能有這樣像樣的博物館也是不容易的。當年青島啤酒股份有限公司投資 2800 萬元建博物館，屬於不大不小的一項投入，卻難以想像到能有如今的社會和經濟效益。其普通門票每張 60 元，而一罐啤酒如果以十元計，那麼一張門票就相當於六罐啤酒。想想啤酒那複雜的生產過程和工序，還要不斷耗費大量的原材料。儘管它的管道源源

不斷，維繫了品牌的生產與銷售，但需要無數環節的保障。而博物館每年 80 萬觀眾所形成的也是一條特殊的流水線，沒有原材料的消耗，卻為企業創造了豐厚的利潤，更重要的是推廣了企業文化。當年看似很大的投入，與今天的效益相比幾乎不值一提。關鍵是博物館作為青島啤酒的文化產業，是企業中一個特別的管道，只要大門一開，觀眾源源不斷。這就是青島啤酒以博物館的方式來保護和利用工業遺產所創造的文化產業的奧秘。

人們難以想像青島啤酒博物館每年的門票加上其他衍生產品的銷售超過億元，這是各級博物館的同業人士應該反思的。錢多錢少對於當今的中國各級博物館來說並不重要，重要的是與城市和公眾的關係。青島啤酒博物館的運營以公眾為中心，其互動環節的設計包括各類衍生產品，甚至把不同於餐館的品嘗體驗也納入其中同步發展，開創了有品位的企業博物館發展模式。需要指出，這只是青島啤酒的副業。但比照嘉士伯啤酒，青島啤酒的不足還在於對工業遺產的保護，如果各個時期的歷史物品能夠更多一點，如果收藏也能夠像嘉士伯啤酒博物館那樣以兩萬支啤酒瓶為開端而體現藏品的數量和規模，那麼青島啤酒博物館就會更上一層樓。而進一步來論，如果青島啤酒也能夠有一座嘉士伯藝術博物館（1953 年建立）式的建築，展示包括從公元前 3000 多年古埃及時代到 5 世紀古羅馬末期的不同時期的雕塑作品，以及 19 世紀以前丹麥和法國的油畫和雕塑，那將會是另外一番景象，將會讓世人刮目相看。說到底，我們的企業文化還有問題，我們的企業與文化之間還有距離。看看正在國家博物館展出的來自美國萊頓收藏館的「倫勃朗和他的時代」，企業造就的收藏與收藏體系進而成為世界藝術品收藏的重要內容，這正是一個鮮活的例子。因此，青島啤

酒博物館如何在專業領域內加強收藏，以彌補過去工業遺產保護的不足，則成為發展中的問題。如果這些問題解決好了，青島啤酒博物館的未來就不可限量，也就有了與嘉士伯等世界著名品牌角力的實力。

　　現代企業已經進入了拼文化的時代。在這個時代中，保護和利用工業文化遺產正逢其時。

<div align="right">2017 年 7 月 14 日</div>

輯三

博物館之
收藏

國家收藏與文化共享

　　博物館、美術館作為中國公共文化事業的重要組成部分，越來越受到社會的關注，越來越得到公眾的厚愛，參觀人數的逐年攀升顯現出公眾對它們的依賴。據美國主題公園及景點協會發佈的《2014 全球主題公園和博物館報告》顯示，中國國家博物館以 763 萬的年接待量位列全球最受歡迎博物館的第二名。有很多的具體工作支撐了全國各地博物館、美術館觀眾人數的攀升，而其中值得關注的國家收藏在 2015 年也呈現出了新的氣象。國家收藏與文化共享以及它們之間的關聯，在2015 年的踐行中得到了公眾的認可，成為年度公共文化事業的一個亮點。

　　代表國家的文物和藝術品館藏，是一個國家、一個城市的軟實力的表現，也是其魅力所在。中國幅員遼闊，地下文物蘊藏豐富，在文化類型與地域特色方面表現出了各自的精彩。隨着大規模的經濟建設，出土文物的數量不斷增加，由考古發現而帶來的國家收藏正在不斷擴大，它們成為博物館收藏的主要來源，每年度的十大考古發現都豐富了國家收藏。2015 年南昌西漢海昏侯墓出土了數以萬計的重要文物，考古成果輝煌，也是對國家收藏的重大貢獻。本年度在海外文物回流方面，國家文物局先後兩次接受了法國古董收藏家克里斯蒂安·戴迪安

返還的甘肅大堡子山流失的 52 件春秋時期秦國金飾片，國家文物局將其劃撥給甘肅省博物館收藏。今年，國家文物局還劃撥美籍華人范季融、胡盈瑩夫婦捐贈的九件周代青銅器給上海博物館。這些都顯示了通過政府努力促成文物回流並交博物館收藏，正成為各地博物館、美術館獲得藏品的又一重要方式。

本年度，各地博物館利用年度收藏經費或專項收藏經費主動獲得收藏，也取得了相應的成果。雖然這種常態化的國家收藏在各地的表現狀況不同，可是，各地在年度經費與專項經費方面的不斷增加，也在一定程度上緩解了捉襟見肘的尷尬。就目前的市場狀況，大量的民營資金湧入文物和藝術品市場中，它們與國家收藏的競爭、給國家收藏帶來的壓力，都為國家收藏帶來了現實的問題。捐贈依然是博物館、美術館獲得收藏的重要來源，與外國收藏家捐贈給博物館不同的是，中國藝術家基於對國家博物館、美術館的依賴和信任，其本人或家屬習慣將作品捐給國家收藏，因此，這一類收藏成為具有中國特色的國家收藏之一。本年度中國美術館先後獲得油畫家馬常利捐贈的 24 件（套）油畫、水粉、素描速寫等作品，以及羅爾純捐贈的 30 件油畫和九件國畫作品。國家博物館也獲得了黃君璧、饒宗頤、蕭海春、袁運甫、董繼寧等人的捐贈，還獲得了楊虎城將軍 1933 年電影紀錄原片的捐贈。

另一方面，各博物館美術館通過組織創作，為國家累積當代藝術創作的成果，也豐富了國家收藏。經過幾年努力，國家博物館組織創作的唐勇力的巨幅工筆畫《新中國誕生》（寬 17 米）、楊力舟和王迎春的《太行鐵壁》以及馮遠的《世紀智者》，不僅成為當代藝術的重要館藏，還成為中央大廳的重要展品。而將由國家博物館收藏的中華文明歷史題材美術創作工程中的 165 件作品，也在今年到了定稿的關鍵時刻。這些獲得

藏品的獨具中國特色的方式，在各博物館、美術館中都有典型的案例。

　　與過去有所不同的是，在文化共享方面，各博物館、美術館將為公眾服務放在了首要位置之上，能夠抓住熱點、服務公眾。江西省博物館在海昏侯墓主棺還沒有打開之前，在「一流考古、一流保護，一流展陳」的主旨下先期舉辦了專題展，吸引大批市民在館外排長隊，一時間成為街談巷議的主要話題。文化共享已經成為博物館、美術館的文化自覺，獲得的收藏不再深藏於庫房之中，而是基本上都在第一時間與公眾見面。甘肅省博物館在國家文物局劃撥文物之後就舉辦了「秦韻——大堡子山流失文物回歸特展」。國家博物館也以「近藏集粹」專題展覽展出了近十餘年來新入藏的青銅器、佛造像、書畫、陶瓷、家具、漆器、玉器等珍貴文物。由中國博物館協會「絲綢之路」沿線博物館專業委員會發起，雲南省博物館主辦，內蒙古自治區博物院、廣西壯族自治區博物館、四川博物院、西藏博物館、陝西歷史博物館、甘肅省博物館、青海省博物館聯展的「茶馬古道——八省區文物特展」，在新落成的雲南省博物館開展。展覽見證了「茶馬古道」的歷史，展現了「茶馬古道」文化遺存的獨特魅力，是迄今最大規模的「茶馬古道」文物巡迴展覽。它惠及聯展的八省區公眾，使他們得以在自己所在的城市了解茶馬古道的歷史以及各博物館相關文物的珍藏。值得一提的是，本年度故宮博物院的「《石渠寶笈》特展」彙集了院藏的晉唐宋至元明清的 283 件重要書畫，進一步提升了公眾對中國傳統書畫的關注度。此次展覽盛況空前，史無前例。

　　像故宮博物院這樣展示深藏宮中的珍貴文物，像以國家博物館「紀念抗戰勝利 70 周年」特展為代表的運用館藏配合時政的展覽，都是年度文化共享方面的具體表現，為年度的惠民

工程貢獻了力量。文化共享是文化惠民工程的具體內容。它一方面打破了區域局限，如「茶馬古道──八省區文物特展」通過區域間的合作，將「一帶一路」的文化主題以及各博物館、美術館之間的合作推向了與之相關的更寬廣的領域；另一方面又打破了傳統觀念的束縛，用以公眾為中心的文化共享來促進博物館、美術館的展陳，不僅充分利用了館藏資源，而且讓公眾更加了解館藏，更加願意走進博物館和美術館。

本年度中央財政進一步加大對公共文化建設的資金投入力度，總投資比 2014 年增加 1.73 億元，共安排 209.8 億元用於加快構建現代公共文化服務體系，其中有 51.57 億元用於深入推進全國博物館、美術館等公益性文化設施向社會免費開放和提供基本的公共文化服務。國家藝術基金則資助博物館、美術館走出去，將重要的館藏送到省市博物館、美術館，將共享的概念通過館際交流進行具體落實，如國家藝術基金資助項目之「20 世紀中國美術之旅：走向西部──中國美術館經典藏品西部巡展」。

文化共享促進了基本公共文化服務的均等化，保障了老少邊窮地區群眾基本的文化權益。為了擴大文化共享，各博物館、美術館還加大了公共教育、宣傳推廣、衍生產品開發的力度，尤其是利用大數據和互聯網，「將博物館帶回家」正成為一種潮流和方向。此外，官方網站、官方微博、微信公眾號都在文化共享方面做出了重要的努力。顯然，以文化共享促進「博物館＋」的時代變化，為博物館、美術館的發展帶來了新的生機，而公眾在博物館、美術館所獲得的教育、審美、休閒的服務，正反映了政府在文化政策方面的具體成果。

2015 年 9 月

國家收藏的價值觀瓶頸

2011 年 3 月 23 日,「中國國家博物館館藏現代經典美術作品展」在新落成的國家博物館中央大廳開幕。雖然這只是國博諸多開館展覽中的一個,卻具有特殊的意義。從 1951 年開始,國家博物館前身之一的中國革命博物館就開始組織革命歷史題材的美術創作,後續還經歷了 1959 年、1964 年、1972 年的創作高峰,這四次大規模的歷史題材美術創作,留下了一大批在新中國美術史上佔有重要地位的美術作品,在新中國美術史上書寫了重要的篇章,也為國家累積了價值連城的藝術財富。其中有羅工柳的《地道戰》、胡一川的《開鐐》、董希文的《開國大典》、王式廓的《血衣》、石魯的《轉戰陝北》、艾中信的《東渡黃河》、葉淺予的《北平解放》、侯一民的《劉少奇和安源礦工》、全山石的《英勇不屈》、靳尚誼的《毛澤東在十二月會議上》、詹建俊的《狼牙山五壯士》、林崗的《井岡山會師》等重要作品。

與這些重要館藏相關的國家付出所對應的是藝術家無私的奉獻,因此,中國國家博物館館長在開幕式的致辭中特別強調:「應該感激那些在不同歷史時期內為本館美術創作做出貢獻的美術家,包括曾經組織創作的組織者,他們無私奉獻的精神和辛勤勞動的價值將永載史冊。」從國家收藏的角度來看,中國美術館自 1961 年建館之初,就承擔了替國家收藏美術品

的歷史責任。當年由劉峴、江豐、米谷、鄭野夫等人組成的
「收購小組」，從最初收購石魯、林風眠和傅抱石各六幅國畫
及當代版畫若干幅，至今歷時 50 年，蔚為大觀。與其他公立
美術館一樣，中國美術館收藏的方式主要有購藏和捐贈兩種。
因為中國美術館有着「國家收藏」的桂冠，具有收藏的便利
性，能夠得到許多愛國的藝術家和相關人士的響應和支持，即
使是購藏也是半買半送，這在計劃經濟和講政治的時代受益良
多。所以，中國美術館幾十年來並沒有花費太多的收藏費，卻
有許多重要的收藏。相比較而言，雖然現在的年度和專項收藏
費增加了很多，但有時候也只能是望洋興歎，一年有限的收藏
費可能還買不到一件作品。比如中國美術館至今沒有徐悲鴻的
油畫，雖然拍賣會上屢次出現徐悲鴻的重要作品，可是中國美
術館不可能用幾年的收藏費去買一件作品。所以，捐贈對於國
家收藏來說非常重要。

　　1995 年，中國美術館接受了德國收藏家路德‧維希捐贈
的 89 套 117 件作品，在一定程度上改變了缺少國外藝術品收
藏的局面。2005 年，劉迅一次性捐贈中國美術館 1783 件作
品。此後，國家的「20 世紀美術作品收藏與研究」計劃，使
中國美術館得以平均每年收藏 2000 件左右的作品。與這種狀
況相對應的是，在多元化的今天，「國家」的概念被放大了，
各省市的美術館也代表國家行使着為國家收藏美術品的責任，
所以，許多藝術家的捐贈進入了省市美術館的庫藏之中。而為
了吸引美術家的捐贈，各地用建立以美術家個人名字命名的美
術館這樣的政策，使集中的「國家收藏」的概念，成為分散的
「國家收藏」的現實。比如深圳的關山月美術館，北京的炎黃
藝術館，合肥的亞明藝術館和賴少其藝術館，吉首大學的黃永
玉藝術博物館，以及廣州藝術博物院中的各個美術家專館，都
表現出了這種從集中到分散的「國家收藏」的趨向，形成了各

地、各館明裏暗裏爭資源的局面。

另一方面，伴隨着個體經濟在整個國民經濟中的份額增加，以及經濟實力的壯大，私人藏家近年來通過拍賣會表現出強勁的購買力，將許多在美術史上佔有重要地位的美術品變成與「國家收藏」相並行的「私人收藏」，其中以劉益謙、王薇夫婦為代表的私人收藏的崛起，也影響到「國家收藏」。而對於藝術家來說，「國家收藏」神聖化的概念正日漸減弱，因此，一些重要的作品一直秘藏於美術家的手中，沒有進入中國美術館的理由卻與收藏費的多少沒有直接的關係，如不斷參加各種展覽的劉大為的代表作《晚風》和袁武獲得全國美展金獎的《抗聯組畫》等。顯然，「國家收藏」在新的時代中遇到了新的問題，其難度的增加在於各個方面的競爭加劇。這一現實的困境不僅出現在中國美術館，也擺在了各省市美術館的面前。對於省市美術館來說，中國美術館收藏數量的提升，就意味着自身收藏難度的增加。如中國美術館得到了趙望雲家屬捐贈的 430 件作品，在一定程度上就影響到陝西省建立長安畫派紀念館的構想，影響到陝西省的「國家收藏」的規模。

在新時代的價值觀影響下，像中國革命博物館那樣通過組織創作以極低的成本獲得收藏的狀況，可能已經一去不復返了。在現實狀況中，如何突破當代價值觀而獲得國家收藏，確實是一個值得思考的問題。前幾年，國家以上億元的資金來組織重大歷史題材美術創作工程，充實了中國美術館的收藏。如今價碼越來越高，經濟槓桿往往會消解創作的積極性，這種依賴制度優越性的收藏方式，能否形成長效機制，無疑是一個大大的問號。國家收藏如何突破價值觀的瓶頸而形成一個持之久遠的收藏體系，值得我們深思。

2011 年 3 月 23 日

博物館的「鎮館之寶」

　　全世界很多博物館都有一兩件被稱為鎮館之寶的藏品，是人們參觀博物館必看的展品。藏品成為「鎮館之寶」，最重要的是公眾對它的認可。法國盧浮宮達‧芬奇的《蒙娜‧麗莎》，荷蘭國家博物館倫勃朗的《夜巡》，荷蘭海牙皇家美術館維米爾的《戴珍珠耳環的少女》，德國柏林新博物館中《埃及王后納芙蒂蒂的頭像》，美國芝加哥菲爾德博物館藏世界上最大的霸王龍骨骼，菲律賓自然歷史博物館裏獲吉尼斯世界紀錄的最大的鱷魚標本。中國國家博物館中商代的后母戊方鼎，湖北省博物館的戰國曾侯乙青銅編鐘，湖南省博物館的漢代馬王堆 T 型帛畫，都是公認的鎮館之寶。

　　也有像美國大都會藝術博物館這樣世界上最大的博物館機構、大英博物館這樣世界上最早向公眾開放的公共博物館，雖然藏品數量巨多，有很多具有重要的歷史和藝術價值，但説不出哪件藏品是代表該館的鎮館之寶。如大英博物館收藏有在中國被稱為「畫聖」的東晉顧愷之的《女史箴圖》，它在中國任何一家博物館都會成為鎮館之寶，可是大英博物館的專家以及英國人未必認同。因此，鎮館之寶只是民間的説法，很難確定統一的標準。

　　在一座博物館幾十萬、上百萬的藏品中找出一件鎮館之

寶，是有相當難度的。其一難在形成共識，其二難在是否能夠
「鎮得住」。形成共識是最難的，鎮得住與鎮不住只是相對而
言。不同歷史時期中的不同的文化創造是難以相互替代的，也
是難以相互比較的，博物館很難用一件作品來涵蓋所有藏品，
但是，人們往往會用將目光聚焦到一兩件重要的藏品之上。博
物館的專業人員或其他研究人員，常常會賦予這件藏品很多故
事，甚至不惜誇大它的社會影響和藝術價值。

所謂「鎮館之寶」，必須具有唯一性、獨特性、稀缺性、
重要性、不可替代性，必須能夠表現其獨特的歷史和藝術價
值，如最大、最小；最高、最矮；最長、最短；最重、最輕；
等等。一座博物館中，通常從專家到公眾都會權衡哪件藏品堪
當「鎮館之寶」。而更多的是博物館之間的橫向比較，如繪畫
作品，在不同的博物館中，不同的畫家或同一畫家不同作品有
不同的優勢。再如青銅器，后母戊方鼎最重、曾侯乙青銅編鐘
最大。或是在國內外有廣泛的影響力，如甘肅省博物館的鎮館
之寶、1969 年 10 月出土於甘肅省武威市雷臺漢墓的東漢銅奔
馬（別稱「馬踏飛燕」「馬超龍雀」等），論大小、重量，不
及后母戊方鼎；論大小、規模，不及曾侯乙青銅編鐘，但它在
1983 年 10 月被國家旅遊局確定為中國旅遊標誌，1986 年又被
定為國寶級文物，2002 年 1 月被列入《首批禁止出國（境）展
覽文物目錄》。因此，東漢銅奔馬作為甘肅省博物館的鎮館之
寶當無疑義。唯一性是比較容易確認鎮館之寶的標準之一，比
如在自然歷史博物館中最大的恐龍、最大的鱷魚，等等，都是
同類藏品或其他博物館難以企及的。獨特性是鎮館之寶的基本
要求，稀缺性往往表現在材質方面，重要性往往關聯着歷史和
藝術的學術性。不可替代性是佐證歷史或說明藝術成就重要性
的重要證據。具有其中任何一項就可以成為鎮館之寶。對於像

大英博物館這樣具有豐厚收藏的博物館來說，各個時代、各個文化類型、各個藝術品種都有一流的藏品，即使說不出哪件是鎮館之寶，也不影響大英博物館的專業地位。而如果在一座有着區域影響和豐富藏品的博物館將象形的奇石「東坡肉」作為鎮館之寶，就有些莫名其妙的。

藝術博物館收藏有燦若繁星的歷代畫家作品，能夠成為鎮館之寶的那一定是最為突出的。如達·芬奇的《蒙娜·麗莎》，儘管它沒有《最後的晚餐》那樣巨大的幅面，也沒有嚴密而複雜的內在結構以及經典的題材內容，可是，如果沒有《蒙娜·麗莎》，達·芬奇會黯然失色，盧浮宮也輝煌不再。僅僅是《蒙娜·麗莎》那神秘的微笑，就有無數專家研究和闡釋過，還有蒙娜·麗莎的身世、達·芬奇密碼，都是達·芬奇的其他作品所沒有的。

《埃及王后納芙蒂蒂的頭像》中的王后納芙蒂蒂（Nefertiti，公元前 1370—1330 年）是埃及法老阿肯納頓的王后，她是埃及歷史上最重要的王后之一，有着令世人讚歎的美貌。這件作品從發現起就有很多故事。1912 年德國的埃及考古學家路德維希·博哈特在埃及的阿馬納發現它以後，1913 年將塑像運到德國。1920 年 7 月，資助發掘的地產商西蒙將其獻給了新建成的普魯士皇家藝術博物館。二戰期間，它被存放在法蘭克福帝國銀行的保險櫃中，幾經輾轉，直至 1945 年 6 月又回到帝國銀行。1956 年 6 月，塑像被重新送到了柏林，2009 年 10 月 16 日柏林博物館島內新館完成，顛沛流離了多年的納芙蒂蒂塑像終於回到了在德國最初存放的地方，並成為柏林所有藝術品中的鎮館之寶。

荷蘭國家博物館的鎮館之寶是倫勃朗 1642 年 36 歲時創作的《夜巡》，是倫勃朗一生所畫 500 餘幅作品中最特別、最重

要的一幅。該畫以舞台劇的方式表現了阿姆斯特丹城射手連隊成員的群像,射手們各自出錢請倫勃朗創作。可是,完成之後射手們卻不滿意,因為每個人在畫面中的大小、位置、光線明暗等不盡相同。由此他們發動市民不擇手段地攻擊倫勃朗,鬧得整個阿姆斯特丹沸沸揚揚,最終酬金也由5250荷蘭盾削減到1600荷蘭盾,最為嚴重的是此後很少有人來找倫勃朗畫集體肖像,畫商們也疏遠了倫勃朗,使得這位偉大的荷蘭畫家63歲時在貧病中去世。該畫一直被荷蘭王室所收藏,直到19世紀荷蘭國家博物館成立後成為該館的藏品。

中國國家博物館的后母戊方鼎以832.84千克的重量成為中國青銅器之王。它於1939年3月在河南安陽武官村出土,為防止方鼎落入當時侵華日軍的手中又被重新埋入地下。1946年6月,當時安陽政府的一位陳參議勸說藏家把方鼎上交政府,重新出土後運到南京,並於1948年首次在南京展出。1949年,方鼎擬運台灣而先期抵達上海,因為飛機艙門寬度不夠而不能上飛機,又回到南京藏於南京博物院。1959年,從南京調往北京,成為中國歷史博物館的鎮館之寶。

由此可見,圍繞着鎮館之寶,通常都有一些為人津津樂道的故事和傳世過程,它們自身也是學術研究的重要對象,而研究的新發現又更加豐富了鎮館之寶的內容。尤其是在科技不斷發展的今天,人們利用新科技對於鎮館之寶的研究,又增加了過去所沒有的新的內容。如英國科學家借助3D技術,耗費500小時研究德國新博物館的鎮館之寶《埃及王后納芙蒂蒂的頭像》,為這位著名的古埃及美女塑造了逼真半身像。2018年2月14日晚,美國旅遊頻道《未知的探險》還播出了還原納芙蒂蒂面目過程的專題節目。

博物館的鎮館之寶基本上是固定在某個位置不能移動的,

也有相應的國家法律規定它們不能出國、不能出館。如意大利烏菲齊美術館中波提切利的《維納斯的誕生》、俄羅斯聖彼得堡俄羅斯博物館中列賓的《伏爾加河上的縴夫》，都是釘在牆上的，什麼時候去看都在那裏。而中國，鎮館之寶都在國家公佈的《禁止出國（境）展覽文物目錄》之中，不僅是限制出境，就是離開自己所屬的館都非易事。它們靜靜地陳列在博物館的主要展廳中，從展出空間的規劃、展出方式的設計、展櫃的安排等，都表現出了特別的尊重。

博物館的鎮館之寶是這個國家或博物館的驕傲，它們並不是通過網絡海選或討論協商所產生的，也沒有博物館的公示，它們往往是社會的約定俗成。它們是在博物館發展歷史過程中，在人們對於歷史和藝術的認識發展中逐漸產生的。因此，這種聚焦的歷史過程，是鎮館之寶必不可少的。

<div align="right">2018 年 12 月 27 日</div>

附註：2018 年 12 月 23 日，本書作者在貴陽孔學堂傳統文化課第 668 期做「博物館的魅力」講座，結束之後，保安先生來問作者：「博物館的鎮館之寶是如何選出來的？」微博、微信上很多人也提出相同的問題。此文算是一個回答。

建立國家級「被盜文物登記系統」

如果把這件事情放在 20 世紀 50 年代初期，可能還好說；再往後一點放到「文革」之後，好像也能說得通；可是放到 20 世紀末期和 21 世紀的今天，就好像說不通了。在過去的很長一段時間內，大家從來都沒有聽說過福建省三明市大田縣吳山鄉陽春村，也不知道這裏有個「普照堂」，更不知道這個「普照堂」內還有個「章公六全祖師像」。而在資訊如此發達的當今時代，也沒有見到過這尊祖師像被盜的報道。那麼，基本上可以這麼認為——這尊像不是很重要；或者說，此前的多次文物普查有嚴重的疏忽；又或者說，當地省市一級的文物專家沒有認識到它的重要性。如果以此來推演的話，那在全中國各個村裏的「寺」「廟」「堂」「觀」內還有多少重要的文物有待發現和認識？

客觀來說，如果不是對即將在匈牙利展出的佛像進行 CT 掃描及內鏡檢查的話，就不可能發現其內部的秘密，就不可能引起人們關注它的千年不腐之謎，也就不可能引發遠在中國的村裏人的聯想。如此看來，在考古學中運用科技手段很重要。中國各地還有多少千年文物需要做 CT 掃描及內鏡檢查？這或許是對文物的新期待。近十餘年來，中國各地的博物館越建越大，越建越多，基礎設施的問題得到了很好的解決，然而，像

這種對於館藏文物診斷與修復的基礎工作卻是明顯滯後。如果對藏在博物館內的文物還沒有達成基本認知，也就不可能關注到鄉村裏的散存文物。沒有基本的認知，就談不上基本的尊重與保護。正因為缺少基本的認知，所以出現了這樣的情況：「普照堂」「由村裏一位年長的、六七十歲的單身老漢看守」，「有人來了他就打開門，讓大家參拜，晚上就把門鎖了」，「十月廿四早晨，村裏人發現『普照堂』後邊的牆被挖了個洞，『章公祖師像』也不見了」。這是 1995 年。如果荷蘭那位藏家收藏的佛像正是來自「普照堂」，那想想它的遭遇可能會令人五味雜陳。值得反省的是，為何屢屢出現的事端都說明專家們的眼光和能力不及那些偷盜者？那些偷盜者也沒有用什麼科學的儀器，就能判斷這個物件具有較高的文物價值，而這尊肉身佛像世世代代都放在這裏，除了村民的供奉尊崇，它的意義和價值為什麼沒有得到認同？現在國家的文物事業得到了史無前例的大發展，得益於文博學院教育的大發展，從事文物工作的人數也大幅度增加。可是，在文物考古以及美術史研究工作者越來越多的今天，像過去的考古學家和文物工作者那樣深入地走田野、跑鄉村的卻越來越少，以致像「普照堂」的千年肉身佛像這樣的重要文物得不到發現。如果靠文物的偷盜來引發文物的新發現，那真是非常可悲。

現在說這件肉身佛像有上千年的歷史，它的被盜一下子就成了國家大事，所牽涉的問題不僅多而且非常之複雜。先說當年的失竊，因為它不在文物登記譜上，僅僅是村裏的事，所以也就沒有得到應有的重視，這是問題的根源。再說不管事大事小，它也是關係到供奉的事，報了案也得有個結果，然而結果是不了了之。如果它在登記冊上，各地通力協查，也就不會流向香港。到了香港進了摩羅街，也就成了合法的買賣關係。直

到現在為止，相關部門都不能說清摩羅街上鱗次櫛比的古董店裏哪些是偷盜的，哪些是可以買，哪些是不能買的。如果當年被盜的是文物而又能夠納入國家被盜文物清單的話，那麼，買家和賣家只要對照目錄就可以知道其合法性，對待那位荷蘭人所採取的措施也就有法可依。

建立一個國家級的「被盜文物登記系統」非常重要，此次肉身佛像事件進一步證明了其重要性。根據荷蘭《民法典》規定，「文物獲取者必須對其獲取文物的行為做盡職調查，其中一個重要方面就是排除文物是被盜文物的可能性」，而「排除被盜文物的方法，可以通過查詢被盜文物登記系統，也可以諮詢有關機構」。問題是，中國的「被盜文物登記系統」何在？而可以接受諮詢的「有關機構」又在哪裏？荷蘭人如何在香港市場上去查詢？又向哪個「有關機構」去查詢？如果1995年沒有的話，那是無話可說；如果現在還沒有的話，亡羊補牢未為遲也。

不管現在關於宋代肉身佛像的最終結局如何，可以肯定地說，用真身夾紵法製作造像的方法應該得到應有的重視。而類似瀕臨失傳或已經失傳的傳統工藝還有不少，更應該在國家層面上加強對其保護和利用。雖然現在保護的呼聲越來越高，可是在具體的保護、利用上還是存在很嚴重的問題。尤其是市場化的今天，一些已經失去市場支撐或使用意義的傳統工藝，其歷史的審美的價值依然存在，有的簡直就是文化的活化石，應該供養起來，留存歷史，不能是外國人重視了，我們再重視。

因為宋代的肉身佛像流失到荷蘭的問題，關於中國流失海外文物的問題再一次成為公眾話題。海外收藏的中國古代文物是一個複雜的問題，絕不是簡單的「流失」的概念，其有着千差萬別的來源渠道。當然不排除「流失」，而「流失」之中

還有掠奪的情況。如何區別對待，是一個複雜的問題，要有正確的認識。面對數量眾多、情況不一的「海外收藏」，當下最關鍵的還是需要通過國際合作，進行類似於普查的基礎工作。由中國國家博物館組織編輯的《海外藏中國古代文物精粹》歷時十年，最近出版了第一卷《英國國立維多利亞與艾伯特博物館卷》。這一大型叢書的編輯，將由中國主導的海外收藏中國古代文物的系統整理和研究提升到國家層面。過去有些學者在國外的博物館隔着玻璃拍展品，或通過翻拍圖書畫冊而獲取資料，往往是一己之力。現在基於與國外各博物館的合作，資料收集在整體收藏基礎上的選擇遠比展廳或畫冊中所見要全面，更重要的是這種國際合作將帶來博物館之間在其他專業方面的合作。

在國家層面上建立「被盜文物登記系統」，不僅能夠在一定程度上制約文物的偷盜問題，而且可以在國際軌道上有效地遏制文物的外流。而類似這樣的舉措，包括國際間在更多領域內的合作，對於保護文化遺產、促進文化交流，具有十分重要的意義。

2015 年 4 月 7 日

藝術品收藏的知與行

現在藝術品投資比較熱，大家也非常關心投資和收藏的問題。這個問題非常具體，但又非常抽象。我想任何人也拿不出一個完整而有效的方案來教各位如何去收藏，可是有一些基本的規律是存在的。所以，我今天所講的只是一些基本的規律。

大家都很明白什麼是收藏。要上升到理論角度談收藏，可以總結出這麼幾句話：藝術品收藏是一種個人修養，是完善和豐富人生的終生努力，是持之以恆的愛好和信念的堅守，是與歲月相伴的精神和財富的累積，是能夠傳家和繼承的世代接續。我想這可以作為對收藏的一個簡單概括。

在藝術品收藏和藝術品市場非常紅火的今天，我們來談收藏的問題可能更多的是和金錢聯繫在一起，所以，這也是我多年來不願談這個話題的一個重要原因，因為我不太主張把收藏變成全民運動，使得原本具有豐富文化內涵和文化意義的收藏概念縮小為一個財富的問題。經常有人問我如何收藏，前幾天還有朋友因為要買一張畫，讓我跟他談一些收藏的問題，他說你得跟我講講。可一句話、兩句話實在是講不清楚這個非常複雜的問題。

讓我來談收藏只能從兩個方面講起：一個是「知」，一個是「行」。大家都知道，藝術品是一個非常寬泛的概念，其品

類多種多樣，有古今中外各不相同的時空背景，有不同的材質、類型，有豐富的文化內涵和藝術的表現，有各種形式和語言，有藝術家之間基於個人情感和表現的各種專業方面的差異，有可以把玩和品鑒的審美內容……所以，在這個包羅萬象、異常豐富的藝術品範疇之中，我們要談收藏的問題就得先明確自己收藏的是什麼。在這個明確當中又有很多難以捉摸的問題、舉棋不定的判斷，下面我首先談「知」。

「知」，是知識的知，是認知的知。在藝術品收藏的過程中，對藝術和藝術品的認知是至關重要的。這裏面既有一般的知識，又有很精深的認識，它反映學習的成果，又表現為累積的過程。知是一個無底洞，也是沒有盡頭的海洋；知是伴隨終生的學習，知也是實踐過程的驗證。在收藏的過程中，我們要了解很多的知識，這個知識能否運用到現實中來，驗證就顯得非常重要。很多知識是在驗證的過程用來做一個基本判斷的。我從六個方面來談「知」的問題。第一，認知其藝術特質和審美特點。在藝術品中，要認清這一個品類或若干個品類的藝術特質是什麼，它的審美特點是什麼。收藏者有喜歡書法的，有喜歡繪畫的；有喜歡油畫的，也有喜歡水墨的；有喜歡雕塑的，有喜歡剪紙的。在各種不同的類型當中，首先要了解這個品類的藝術特質和審美特點，每一個品類，它的特質不同，審美的特點也是完全兩樣的。因此，當我們在做一個基本判斷的時候，需要有一個知識的基礎，這是需要我們認知的基本的一個點。

第二，認知其藝術歷史和傳承關係。不管是哪個品類，它都不可能是憑空捏造出來的，必然有歷史的傳承，有發展的淵源關係。傳承在藝術的發展過程中非常重要，考察歷史和傳承是知識的基礎。比如某一位藝術家是從中央美術學院畢業的，

而中央美術學院是徐悲鴻先生所創立的，有很多名師、名家。這些名師、名家和學校歷史之間的關係，也是我們在認知過程當中需要不斷了解的。因為這樣一種歷史和傳承的關係，會反映到藝術家的具體創作之中，也會表現在其成就的特點上。

第三，認知其材質特點和工藝成就。比如説木雕和磚雕不一樣，油畫、水彩和水墨材質也不同，分別有着不同的藝術特點。材質的特點與工藝方面的成就，是我們了解這一門藝術所必須要認識的，因為它反映了藝術語言和藝術製作或者創作的方法。對於同一位藝術家來説，比如馬蒂斯，油畫和剪紙首先表現為材質上的不同，那麼，藝術語言和藝術形式也就完全兩樣，從收藏的角度來看，其價值就會相差很多。

第四，認知其文化關係和地域特色。這裏的文化關係是指與藝術門類相關聯的一些核心內容。比方説中國的水墨畫，它反映了中國最核心的哲學和美學，它和中國每一個時間段文化上的主要成就相關聯，和中國的書法、詩歌等很多表現形式有內在的聯繫。另外，每一門類的藝術都有一些地域的特色，譬如是屬於嶺南畫派還是海上畫派，是長安畫派還是京派，需要有基本的認知。地域的特色，往往能夠表現出某一門類的藝術或者這一時間段內的藝術的審美特點。

第五，認知其表現語言和形式風格。每一種藝術的表現語言不一樣，不同的藝術家對於同一種藝術所使用的藝術語言也不一樣，因此，它們的形式風格也就完全不同，比如中國畫中有工筆和寫意之分，油畫有具象和抽象之別。至於繪畫中是現實主義的、浪漫主義的還是表現主義的，這些藝術語言和形式風格大相徑庭，就會影響到它的一些外在表現。對於一位藝術家來説，其藝術語言和形式風格也不是一成不變的，會在不同的歷史時期呈現出不同的表現語言和形式風格。

第六，認知其歷史地位和現實的表現。因為每一種藝術樣式或藝術類型在一個特定的文化區域內，都有着不同的歷史地位，也有着現實的表現。比如中國的水墨畫在千年的文化傳承中佔據主要地位。油畫從西洋而來，它在中國只有100多年的發展歷史，國內公眾對它的接受程度可能遠不如傳統水墨畫。在收藏的過程中，藏品本身可能會指向某一個時間段或創作者的某一點，而對於其歷史地位的認知也存在着變量。創作者可能在歷史上沒有成就，比如說鄭板橋，生前的名氣並沒有現在的名氣大，50歲才當縣令，人們不斷發展的認識改變了他的歷史地位。比如黃賓虹作為20世紀中的一代大家，他在20世紀50年代至60年代的很長一段時間內不為人們所重視。像齊白石這樣一個木匠出身的畫家，隻身來到京城，被京城的學院派和很多畫家恥笑，認為他完全是來自鄉間的一個民間藝人，和傳統文人畫格格不入。這一對於歷史地位和現實的認知，是我們判斷其收藏價值的一個重要指標。

以上六個方面，是在談「知」這個理念時需要考量的。當然，這六個方面彼此之間有關聯。在講了這六個方面之後，一定會有人問，如何獲得認知呢？要獲得認知首先要有一般性的知識儲備，另外就是要有關於收藏的知識積累。一般性的知識儲備可以通過學院教育，也可以通過自學，可以通過像今天這樣的講座，也可以通過其他的方式來獲得。關於這個問題，也可以從以下四個方面着手：

第一，讀書以獲得知識。我們可以大量地閱讀藝術史、藝術評論，閱讀古今中外名著，包括一些指導性的圖書。但是，要提醒大家的是，現在社會上有各種媒體、圖書，其導向性未必都是正確的。自古書就有兩種，一種書讀了是有用的，一種書讀了是沒有用的，甚至是有害的。通常來說，關於藝術的認

知，我們最初的學習還是要通過讀書來獲得基本知識。多讀以求得廣博，精讀以通向淵深。

第二，研究以獲得能力。你喜歡哪一樣東西，就要去研究它。你不研究它，而僅僅是有一些書本的基礎知識，那是遠遠不夠的。有針對性地面對某一藝術品類、某一具體作品，研究它的歷史淵源和藝術特點，研究它在同一類型藝術中的歷史地位或現實地位，研究它在同一藝術家作品中的前後關係，研究它在同一藝術家中的重要性，只有這樣，你才能對這個品類或者這件作品有進一步的了解把握，才能有依據地下手。

第三，求教以獲得博學。古人云「三人行，必有我師」。在座的各位各有各的專長，可以在彼此求教的過程當中豐富自己。不恥下問，在收藏的過程中非常重要。藝術品收藏有很多的圈子，幾個人相互切磋，就是為了獲得更多的認知。我們也看到拍賣會上有很多的收藏家，三五成群在一起拿個放大鏡研究，討論、判斷有沒有價值、有沒有意義，是真的還是假的等，這就是求教。藝術品收藏中哪怕是某一個具體的小問題，都有非常深奧的學問，其中的核心問題絕大多數都不是書本上的。

第四，實踐以驗證所學。當我們獲得很多知識之後，面對浩如煙海的各類藝術品，如何去收藏，這需要實踐。對任何一位收藏家來說，收藏經驗都不可能生而知之，一定是學而知之的，一定是在實踐中使相關知識經驗不斷增強的，一定是在打眼的經驗教訓中成長起來的。這個知識和經驗的實踐，有時候是要交學費的。很多收藏家在前期都有這樣的經驗，花了十萬八萬買了個假的。哪怕是花了三五百塊買了個假的，都是挺噁心的。買到假的東西，這是很常見的事情，我們看到電視台上有各種鑒寶，王剛舉個錘子砸「寶」說是假的，這就是學費。

收藏交學費是正常的，當然，你如果做到前面說的幾個要點的話，可能會少交一點學費，少走一點彎路。

那麼，如何提高認知？在進入專業領域時，我要告誡你們的還有以下幾個方面：

第一，是不斷學習以豐富知識的積累。知識是沒有窮盡的。如果收藏陶器，你可能選擇新石器時代的陶器，有馬家窯等不同的文化類型。如果選擇六朝，那六朝和新石器時代之間有什麼關係，和後面的隋唐之間又有什麼樣的關聯，這些都需要我們不斷地學習。不同的時代，不同的地域，不同的器形，不同的紋飾，不同的工藝，其中的知識量極大，學習不能淺嘗輒止。也不能今天我認識了、有了基本的判斷，我就能看清這個問題了，或者說這個問題就到此為止了。過一天有可能就有了新的考古發現，出現了新的品類或者新的作品，可能完全顛覆了你以前的認知，又提出了新的問題，而這個新的問題還需要不斷地去學習和研究。

第二，進行專題研究以提高認知的能力。知識很抽象，但有些又非常具體。如果沒有一定的專業研究，你進去了以後，既不知道它的價值和意義，又不知道它的真假，更不知道它未來的結果如何。所以，專題研究可以解決你在專業領域入門的門檻問題。專題的研究與認知能力的提高，是彼此聯繫在一起的，只有不斷地進行一些特殊的專題研究，才能不斷提高自己的認知能力。

第三，選擇專題與挖掘認知的深度。這兩方面是緊密關聯的。比方說現在集郵收藏人數最多，數以百萬、千萬計。這個很簡單，一張郵票，說價值多少錢，有些拿來就可以變成硬通貨，沒有什麼認識上的差異。不是說我認識提高了，這張郵票就能夠賣高價，不存在這個問題。所以，我們要選擇具有一定

學術含量的專題，在專業範圍內來提高認知的深度，在挖掘認知深度的同時提升文物或藝術品的價值，這也是收藏的一種境界，我後面還會專門來談這個問題。

「知」，不管是知識，還是能力、實踐，或是和知識有關的問題，都可以說非常抽象也非常具體。抽象的是，它非常廣博，非常複雜，有些只可意會難以言傳，有些難以指向某一個品類中的某一個具體問題。只有我們進入了具體實踐過程，才有可能把我們在藝術品收藏中遇到的若干問題和我們的知識聯繫在一起，才能發揮「知」在具體實踐中的意義。

在收藏領域，「知」的目的是為了「行」。下面我就講「行」，這也是我今天要跟大家講的重點，可能會有一定的指導性。

「行」是藝術品收藏的具體實踐。如何選擇適合自己的專題，是擺在大家面前的一個非常現實的問題。許多人有錢，也喜歡收藏，但就是不知道收藏什麼。是收藏錢幣還是收藏書畫？是收藏油畫還是收藏水墨？是收藏工筆還是收藏寫意？是收藏齊白石還是收藏吳昌碩？這裏面有很多的選擇，既有歷史的，又有當下的，既有中國的，又有外國的，包括今天我們在座的資助中央美院青年學生的作品，都在各自的選擇範圍之內。為什麼選擇這種而不選擇那種？只因為喜歡和愛好。那麼，我們如何來選擇呢？這是每一位收藏家都遇到過的，也是剛進入收藏領域的人首先遇到的一個入門級問題。

收藏，通常反映收藏家的身份和收藏類別。你收藏什麼，在進入這個領域之後，人家自然會把你分到那個圈子裏面。你收藏書畫，有成就之後，人家自然說你是書畫收藏家、油畫收藏家。專門收藏當代的，專門收藏青年藝術家的，都有了一個專業方向的指認。不同的圈子區分了不同的身份。

在收藏的專題方面，可以是一個專題終其一生。有人一輩子就是收藏一類藝術品，可能一輩子都收藏中國畫，不玩陶器，也不玩雕塑，再好的雕塑也不收藏，凡·高的畫賣價再高，也不喜歡，他就是喜歡中國畫。也可以幾個專題並舉，主要看精力，看實力，看可能。我自己也收藏，我不知道在座的有沒有人看過我的網站，我的網站中也有我的收藏，有好幾個專題。我自己有一個私人博物館，叫油燈博物館。我收藏油燈30年，但是，我也收藏其他，比方陶器和一些專題的書畫。所以，收藏可以以一個專題為主，也可以幾個專題並舉，只要你的財力、學問、能力、精力足夠，你喜歡什麼就收藏什麼，關鍵的問題是自己要把握好。有人有雄心壯志，要收藏幾個專題，結果囊中羞澀；有人很有錢，但是他不知道收藏什麼，看到滿眼都是好東西，結果家裏面像雜貨舖；也有人看到喜歡的就收，結果假的一大堆，沒有學問，沒有眼光，沒有能力。當然，玩得好的雜家也是值得尊敬的。如何來選擇一個專題，這是我們談收藏時需要面對的。

通常來說，好的或者有意思的專題，應該有豐富的文化信息，有悠久的歷史淵源，有多樣的藝術審美內容，有獨特和專門性的趣味，有與收藏家相關的內在聯繫。從理論上來說可能就是這麼幾個方面。某個專題好，有意思，首先是有豐富的文化內涵，它不是一件很簡單的東西。收一塊石頭，說一破開來裏面是翡翠、寶石，這個石頭裏沒有文化內涵，沒有文化信息。有人收藏磚，磚固然好，它有歷史性的價值，秦磚漢瓦，結果磚上面既沒有文字也沒有圖案，就是一塊素磚而已，這就不太有意思。

選擇的專題要有悠久的歷史淵源。通常來說，我們收藏一件藝術品，歷史跨度越長，文化信息就越豐富，收藏的趣味

和品位也就隨之增加，同時有更加多樣的藝術審美的內容。就收藏書畫來說，因為書畫的時代、種類、畫家等有很多變化，很專業，信息很豐富，也有豐富的審美內容。就像我剛才說的石頭一樣，有很多石頭很好，很美，天然去雕飾，本身就是一件藝術品；但也有些石頭很普通，有可能是基於經濟價值來收藏，它就沒有太多的審美內容。是否具有獨特和審美性的趣味，這點很重要。

收藏的專題有沒有與藏家相關的內在聯繫？這是一個有意思的問題。這個內在聯繫是什麼？它跟你有沒有關係？是一種什麼樣的機緣？當然，就收藏論收藏，也可以跟你完全沒有關係。你可以從歷史和藝術及其他各方面去考量，不管它跟你有沒有關係。我舉個簡單的例子，今天這一批學生的作品展示出來了，在座的也看到了他們的潛力，資助他們了，他們就跟你有了關聯，你收藏他們的作品，反映了你的判斷，那麼，它就有了收藏之外的另一層意思。

若干年前，我在成都的迎仙橋古玩市場發現了一個漢代的西王母油燈，眼前就為之一亮，因為它跟我有關聯——不僅與我的油燈收藏專題有關，還因為我當年寫碩士論文就是以東王母和西王母、伏羲和女媧兩對主神為研究對象。它跟我有了這樣的關聯，就有了特別的意思。我專門收藏油燈，因此，我請海峽兩岸一百多位畫家朋友給我畫油燈。油燈畫這個收藏專題只有我有，沒有第二個人專事這項收藏，這就表現出了獨特性。但更重要的是，這個專題跟我自己有關聯。所以，我比較強調收藏與藏家的關聯問題。

對於某一收藏專題的確定，我們是從一而終，還是半途而廢？從一而終是一種，還是有數種？比方說我選擇收藏油燈，已經持續了 30 多年都沒有改變，但不代表我不收藏其他。藏

家可以在收藏的過程中不斷調整。我在收藏中就遇到過這樣的情況，經常會有一些人把他自己收藏的油燈賣給我，因為他的體系性沒有我強，也不夠專門，這盞油燈對他來說可能並不是很重要，但是，對我來說很重要。比方遼代時間非常短，因此遼代石頭雕刻的油燈存世總量也就非常有限，但就有一個藏家，一下子賣了我十幾盞，他也是花了多年去積累的，這說明他在調整他的收藏。每個藏家都有可能在收藏的過程中調整方向，但是，也有一部分人是在一個多年累積的過程當中逐漸固化。十年、二十年以後，最終決定了是要收藏哪一個專題，然後放棄其他專題，這種情況也有，但這都不是重要的問題。職業收藏家和業餘收藏家還是有一些區別，我這裏更多的是講職業收藏家，或者終生從事收藏工作的人。

那麼，怎麼選擇收藏的專題或收藏的方向？可以從四個方面去考量。

第一，從自己的愛好出發。愛好很重要，從愛好出發，收藏的對象是自己的愛好，可以說這具有普遍的規律性，十個收藏家可能有九個半都是收藏自己喜歡的。藏自己之所好，是據為己有的基本前提，好則愛，愛則藏，這也是一個基本的規律。

第二，以自己的知識為基礎。喜歡了不代表就懂了，所以要以自己的知識為前提。俗話說，隔行如隔山。如果沒有知識基礎而貿然進入，可以說很難有一個如願的結果，相反苦惱往往隨之而來，這是與知識的背離而導致的苦果。這裏就遇到了「知」的問題，以知識為基礎來選擇自己收藏的專題。也有這樣的情況，因為喜好、為了收藏而惡補知識，努力學習，打好基礎，這樣在幹中學的一個典型是收藏家劉益謙。

第三，以自己的能力為參照。自己的能力是必須面對的問

題，審視自己的能力是收藏活動甫開始就必須要考慮的。經濟能力是基礎，個人的行為能力包括獲取藏品的可能性，也是必須要考慮的問題。經濟能力比較好理解，個人的行為能力可能不太好理解。個人的行為能力除了前面所談的知識前提，還有一種獲取藏品的能力，比如你特別喜歡商周的鼎，可是它數量少，基本上都在博物館裏，而墓裏面挖出來的如果沒有合法來源又要犯法，那就不可能收藏了。所以，你沒有能力獲取，或者十幾年才得到一件，那就很難成為一個專題。如果你喜歡漆器藝術品，而漆器的保存非常困難，它需要一些專業設備才能保管，你自己收藏了卻沒有保管條件，沒幾天就壞了。所以，這個能力包括很多方面，重要的是你獲取的可能性、保管的可能性等。

第四，以能夠持之久遠的可能為方向。持之久遠對一位卓有成就的收藏家來說非常重要，這個方面也包括經濟能力和藏品資源。絕大多數收藏家，或是從事收藏的人，很難做到持之久遠、幾十年如一日把一樣東西收藏好。經濟上的問題，比如有個老闆他很有錢，看到拍賣行裏面哪個貴就買哪個，幾年下來，公司倒閉了，就收藏不下去了。另外還有一個藏品資源的問題。當你今年在古玩市場或拍賣會買了一個比較稀少的南朝陶罐，接下來可能買了三五個，買了十個二十個，再往下突然發現市場上沒了，找不到了。或者可能是國家打擊盜取文物的力度加大了，或者是地下出土的沒有了，市場上流通的也就沒有了，那也就無法持之久遠。再舉個簡單的例子，你與中央美院設計學院合作，今天設計學院是王敏教授當院長，過了幾年他或許不做院長了，這在中國或在外國都一樣，換了個人就換了個事兒，沒法合作了，不可能持之久遠，這是經常發生的事情。所以，這也是我們在選擇專題的時候需要考慮的多方面

因素。

　　從以上四個方面來決定收藏的專題，供大家參考。下面我談談關於收藏「知」與「行」之間需要考量的問題。在「知」與「行」之間，我們可以做很多事情，可以從六個方面來考量收藏品的價值、意義、品位，以及它在收藏界的地位、它的未來前景等。

　　第一，藏品的稀缺性是其價值的決定性因素之一。有類藏品很少，是稀缺的，存世的只有數得出來的那麼幾件，那它的價值就比較高。稀缺性因素決定價值，決定獲取的難度，這是大家可以理解的。材質的稀有、存世的稀少、品類的罕見，都有可能制約收藏，決定收藏的重要性。比如有一個人收藏了很多古物，有較高的歷史和藝術價值，這些古物連國家博物館裏都沒有，全部都到了他的手中，那麼，它就表現出了獨特的價值。在這其中有一個基本的規律，大家可以記住：如果喜歡書畫的，注意同一位畫家的少見的題材和材質。某一位畫家一輩子畫過很多相同題材，比如說齊白石畫了很多蝦，他自己說畫茨菰不下萬幅，它不具有稀缺性，但不代表齊白石這類題材的畫就沒有價值。齊白石畫的那幅蒼蠅之所以賣高價，就是因為它沒有第二張。如果突然有一天發現齊白石在木頭上畫了一張畫，而不是畫在宣紙上的，那實在是絕無僅有，它可能就表現出特別的價值或意義。另外，在書畫這一領域，同一位畫家最大的或最小的畫，都會引起特別的注意。比如徐悲鴻畫馬有若干，一般四尺三開或四尺整紙大小。如果有一個人收了一張八尺大的徐悲鴻的馬，對於徐悲鴻作品的收藏來說就有特別的價值。但是，我要提醒你們，這種所謂的最大、最小，都是目前市場上造假的主要對象。為什麼要造這個假？就是因為稀缺和罕見的緣故。多年前，在上海博物館舉辦過一次傅抱石金剛

坡時期的作品展，全是台灣一位藏家收藏的丈二尺幅的畫。抗戰時期在重慶的生活是傅抱石最艱苦的階段，連畫畫的案子都沒有，把一扇小小的門拿下來攔在吃飯的小桌上畫畫，所以他不可能畫丈二那麼大的畫，況且抗戰時可能連丈二的宣紙都找不着。所以這一批金剛坡時期的丈二大畫，都是造假集團的作品。客觀的規律就是這樣，在市場上能夠遇到這種超大的，它一定表現出特別的價值。另一方面，它可能是最小的。某一位畫家有一件作品是存世最小的一幅畫，還是拿徐悲鴻舉例，可能他一生中畫了一張最小的馬，那它也有特別的價值。另外，一位畫家一生中最早的或者最晚的作品也有特別的意義。比如我們今天發現一張齊白石十幾歲時臨摹畫譜的畫，也特別有價值。

對於外國的藝術家也是如此，現在已知羅丹的《青銅時代》是他最早的代表作，如果突然發現比它更早的作品，它也有特別的價值，因為它具有剛才我們所談到的歷史性的特點。還有最晚的，比方說齊白石去世前一天畫了一張畫，這是他有生之年的最後一張畫，它也有特別的價值。這些都表現出一個稀缺性的特點。收藏的稀缺性一直會引導着收藏家們去搜尋一些特別的作品，同時也成為造假集團所關注的對象。

第二，收藏的難易度是考察其收藏價值的重要指標。如果某一個人收藏有五張宋畫，而且這宋畫都是真的，大家會認為他了不起，可以是說大藏家，因為世上稀缺，民間極少。徐悲鴻曾收藏《八十七神仙卷》，現藏在徐悲鴻紀念館，博物館也沒有，這就是難易的程度。比方說在我的收藏裏，有新石器時代的陶豆，它是油燈的雛形，我有 30 個，因為它數量少，所以這方面收藏有難度。難度包括年代的久遠、藏品的稀少、獲取的困難，也包括巨額的付出，常人難以辦到。這幾個方面的

難易度是重要的考量指標，因為年代久遠，書畫保存不易，現在能找到元代的繪畫就非常了不起，突然有宋代的畫，就更了不起。在這種難易度的基本考量中，還有個數量的問題。有些書畫世上所傳的只有那麼幾件，這是可能性的問題，也是一個重要的考量。另外就是獲取的困難，這之中包括經濟的問題。可能拍賣會裏偶爾會出現宋畫，喜歡，想要，但動輒以億為單位的要價，對於絕大多數人來説只能望洋興歎。

第三，收藏的規模是衡量其成就的主要方面。收藏需要有一定的規模，沒有一定的規模，不能稱其為完善的收藏。有規模而成體系，有規模而蔚為大觀，有規模而能在比較中勝出，規模非常重要。為什麼説收藏工作是一項艱苦的工作？它需要有耐心的工作，需要終其一生去不斷地努力，是要傾家蕩產去為之付出的一項事業，要有一定積累而成的規模。如果沒有規模，正如獨木不成林一樣。比如收藏油燈，三十個五十個擱在家裏，朋友來一看，不錯，這收藏挺好的、挺多的。但三十個五十個不成其規模，有了數以千計就有一定的規模。比如收藏青年藝術家的畫，70後、80後的，天南地北的都收，收藏不過來，因為太多了。而如果堅持收藏，積累很大的數量，而且又有很長的時間延續，哪怕只有總數的百分之一二，那也是巨大的規模，也很壯觀。從投資的意義上來看，可以等待未來。規模的問題對於絕大多數收藏品類而言是沒有底線、沒有窮盡的。比方説我收藏油燈，現在有很大的規模，漢代的就有100多個，但不能説就到此為止了，它沒有止境。收藏齊白石作品，雖然現在市場上還有不少，但是真贋並存。齊白石畫過數以萬計的畫，但分到各個收藏單位、私人手中，多的有北京畫院，其收藏的齊白石作品數以千計，其他有的三五百張，有的一二十張，規模不等，而能夠流通的是有限的。如果決定選

擇收藏齊白石，就要考慮它的難度，首先是現在市場的價位較高，以十萬為單位，可能難以成規模。如果收藏20世紀的中國水墨畫，其範圍就很寬廣，可以以100件500件為目標，這個可能性就比較大。題材越寬，可能性就越大，越容易形成一定的規模；題材越窄，名頭越大，收藏的難度就越大，就很難形成規模。當然這種專門性的題材還有一個歷史淵源的問題，如果這個題材只有某個時間段有，而且離現在比較久遠，那也難以形成一個很大的規模。所以，收藏的規模也是藏家必須要考慮的一個問題。

第四，收藏的品質是評價其質量的核心內容。收藏為什麼強調品質問題？如果沒有品質，規模再大也沒有用。還拿收藏油燈來說，你可以收藏民間的油燈，一兩百塊錢買一個，一次可以買上百個，不用幾年就數以千計，但都是常見的、重複的，沒有應有的品質，也沒有什麼意義。如果以收藏青年藝術家為專題，因為現在的年輕畫家很多，每年院校培養出數以萬計的畫家，你也可以全部都買了，買個一萬張，也不用花太多的錢，但是沒有選擇，沒有品質，沒有藏家應有的智慧，就不是這個專業裏面最頂尖的水平。所以品質問題可以這麼理解：它是否為同一時代、同一作者、同一材質、同一題材的代表作。同樣以收藏齊白石作品為例，只要是畫，水平就有高有低，品質就有好有壞。如果你收藏的這幾張很普通，蝦米、茨菰多的是，齊白石自己說過不下萬幅，你只收藏了其中之一二，而且在同類題材中畫得都很一般，那就能說明你的收藏品質不高。如果收藏徐悲鴻的馬，所選也不是畫得最好的，就難以為時人所重。這些都是基本的考量。品質的問題還可以從兩個方面來看：歷史是否久遠？這在同一個品類裏面很重要。在中國書畫領域，時代愈遠其價值就愈高，相比較下，眼前

的東西其價值就相對要低。藝術是否精良？這也很重要。比方說，你收藏了一張達‧芬奇的畫，這在全世界算很了不起了，但是你這幅達‧芬奇的畫可能只是一張很簡單的工程圖紙，雖然也算一張畫，可是從全域來看，就不夠精良，它的價值就很難和《亂髮的少女》那樣繪畫性強的作品相比。所以，收藏的品質是我們特別要關注的一個內容。

第五，收藏的文化含量和知識含量可以檢驗其品質。收藏各式各樣，品種五花八門，與之相應的收藏家也是各色人等：有的追求文化，有的重視價值，有的搜求內涵，有的瞻望增值。文化含量和知識含量的考量，可以檢驗收藏家的品格。當下中國有很多從事收藏的人，並不具有藏家應該具有的文化品格。許多藏家是基於「寶」的概念，過多地觀望自己的收藏增值問題，忽視了收藏的文化內涵和知識含量。所以，收藏無品，收藏家也沒有品。收藏無品難成家。收藏的文化含量和知識含量與品格的問題，是收藏的一種境界。

第六，藏品來源以及藏家與藏品的關係可以審視其趣味。藏品來源是多方面的，可能是從民間收過來的，可能是拍賣會買來的，可能是畫家贈予的，也有可能是祖上傳下來的。為什麼考量收藏最後要談來源的問題？因為來源也非常重要。比如同樣一張齊白石的畫，有些是常規地從拍賣會上買的，之前跟藏家沒有什麼關聯。但若是藏家祖上傳下來的，比如齊白石跟他爺爺有過某種特別的關聯，或者他爺爺過去資助過齊白石，或者齊白石住過他家，或者齊白石到他家吃過飯，飯後畫了一張畫等，這些豐富的來源信息可能會決定這件藏品的知識含量。文化含量和知識含量會檢驗藏品的品格，而來源往往會增加藏品的收藏趣味。一件有着複雜的流傳關係、有着動人故事的藏品，將具有特別的趣味，如元代黃公望的《富春山居

圖》，因為分處海峽兩岸而獲得了當代政治上特別的地位。收藏中的流傳有緒，不僅是鑒定上的一種依據，更重要的是為這幅畫附加了許多藏家的內容，而有關的題跋更是豐富了藏品的信息。

以上綜述，實際上是綜合了藝術品收藏的知與行需要考量的六個方面。如果給收藏家簡單地下個定義，真正的收藏家應該是物欲的滿足與精神的充盈兩者完美結合的人，既擁有了這件藏品，又因為擁有而感到精神上的充盈。不僅喜歡它，而且研究它，視它為生命。歷史上很多藏家是把自己擁有的藝術品作為生命的。眾所周知的分藏於兩岸的《富春山居圖》，因為有被焚燒的經歷，形成了海峽兩岸各執一段的局面。這幅畫在明朝末年傳到收藏家吳洪裕手中，他極為喜愛，甚至在臨死前下令將此畫焚燒殉葬，後來他侄子將畫從火中搶救出來。類似的故事在中國歷史上還有很多。國外的一些藏家往往是把收藏品捐給國家，留作後人永久的懷想。

物欲的滿足與精神的充盈，如果不能完美結合的話，收藏者就不是真正的藏家。真正的收藏家應該是對藏品有深入研究的研究者，他是藏品的持有人和保護者，更是藏品的研究專家，還是藏品以及相關文化的推廣人。「推廣」這點也非常重要。我反覆講到對藏品的研究問題，就是因為當下很多有錢人，他們是將藏品據為己有為目的，並沒有真正的喜歡，沒有真正下功夫去研究，這種喜愛是淺層次的、表面的。真正的收藏家還應該是藝術史研究的貢獻者。我們知道很多收藏家，他們對藝術史研究有着重要的貢獻。如著名的美籍華人收藏家王季遷先生，他的藏品一部分捐給了美國大都會藝術博物館。他的收藏、研究、眼力、判斷，對中國繪畫史都有所貢獻。美國的一些前輩藝術史家都是藏家，我的收藏經歷也是受到他們的

啟發。20世紀80年代初期我從事藝術史研究的時候，深感要看到藝術品真跡非常困難，所以希望學習美國人，從研究自己的藏品開始，因為美國的一些藝術史家往往也是如此。對於藝術史家來說，收藏相關的藝術作品對於延展自己的學術生命、擴大自己的學術領域是非常重要的。一般的收藏家如果將自己的收藏作為對象而努力下功夫研究的話，也可能成為某一方面的藝術史家。

真正的收藏家還應該是保護人類文化的奉獻者。因為收藏不僅是據為己有，更重要的是一種文化的保護。比如經常有人問我，你為什麼收藏油燈？油燈是與中國文化聯繫最為緊密的一個物件，古往今來無數的文人在油燈下成就了他們的詩篇，創造了他們的文化成果。同時人們在油燈上有無數工藝和無數的創造。所以，收藏是收藏一種文化，也是保護一種文化，使之不為後人遺忘。收藏是一種對民族文化記憶的保護，也能激發更多的後人通過它來了解先人的創造。作為一種保護，收藏者有責任精心呵護自己的藏品，不能讓它們受到損壞。

基於上面所談的有關收藏的「知」與「行」這些問題，最後回到前面，通過一個個案——當下最火的兩位收藏家，來談收藏方向的選擇問題。這兩位收藏家大家可能都耳熟能詳，是一對夫妻。丈夫是劉益謙，買《功甫帖》和雞缸杯的，最近又買唐卡。他的夫人王薇，專事20世紀中期主題美術創作收藏，俗稱「紅色經典」的。這兩位收藏家同吃一鍋飯，收藏的方向卻截然不同，這就是因人而異。他們的收藏表現出了不同的品位，客觀來說，兩位藏家都不是與各自收藏內容相關的專家，也不是顯赫的文化人，可以說讀書並不多，但是他們之所以在當下收藏界有如此之大名，首先得益於各自收藏的規模和體系。劉益謙近年一直以億為單位投入收藏，一而再、再而三

地在收藏界掀起波瀾，加之在黃浦江岸為收藏而建立龍美術館，讓世人刮目相看。在他們兩人之間，我歷來不斷讚揚王薇而批評劉益謙。劉益謙最近又變成了坊間流傳的「任性哥」。就收藏而言，理性和任性之間是一種什麼樣的關係？劉益謙是在不斷地變換着自己的收藏方向，儘管還在中國古代這個大的範圍之內，可是其導向是專門收貴的，好像是哪樣東西稀少而價格高昂，他就收哪樣，有點東一榔頭西一棒的味道。王薇是持續多年一直收藏延安以來的革命題材的繪畫和雕塑，在這個專題範圍內，可以説全世界沒有一位收藏家能夠與她相比。可是，在全世界範圍內，就劉益謙收藏的那些中國古代藝術品，能跟他比的人有很多。這就是智慧的差距。所以，我講收藏品類的選擇是需要高度的智慧，這不是一個完全關乎金錢的問題。

最後，我希望在座的各位如果將來能夠成為著名收藏家，可以在自己生命的末期，像西方很多收藏家一樣把自己的藏品捐獻給國家。西方國家之所以有數量巨大的博物館收藏，是因為有無數的收藏家捐贈，但是中國沒有這個傳統，我們是傳子孫而不捐國家。自己的收藏雖然歸一己所有，但是，要想到與大家共享的問題，只有與公眾分享才能顯現收藏的意義，這也是收藏的一種境界。

本文據 2014 年 12 月 8 日在中央美術學院設計大樓紅椅子報告廳所做的專題講座整理而成。（文字整理：沐一韓）

博物館之
展覽

博物館因展覽而精彩

藏品和展覽是博物館發展的兩翼。沒有藏品，博物館沒有起碼的立館基礎；沒有展覽，博物館只是藏品的庫房。藏品的多少以及藏品的範圍與質量，決定了展覽的內容與規模，以及不斷推陳出新的能力。展覽是博物館連接社會與公眾最基本的方式，也是塑造博物館形象的最前沿的窗口。博物館展覽的品質、規模、數量等是自身綜合實力的展示，也是對外交流的橋樑，同時關係到博物館的生存與發展。

展覽是博物館的窗口，藏品是博物館的後台。展覽和藏品共同支撐着博物館的成長與發展，所以，博物館的展覽工作歷來受到館方的重視與公眾的關注，展覽被視為工作的重中之重。2016 年，盧浮宮博物館發生槍擊事件，受公共安全因素的影響，盧浮宮的觀眾數量明顯下降。為了扭轉這種頹勢以及挽回盧浮宮的聲譽，盧浮宮博物館從 2017 年 2 月起傾力舉辦了「維米爾與黃金年代」這一重要的展覽，一時觀眾踴躍，盛況如前。當看到這一展示「孤立天才」維米爾的展覽時，人們好像忘記了此前的公共安全問題。展覽在博物館中的特殊作用由此顯現。可以説，展覽工作對於博物館來説是至關重要的，做好展覽與做好的展覽是博物館獲得大眾認可的常規手段。

中國國家博物館（原「國立歷史博物館」）自 1912 年籌

備開始，就努力為 20 世紀的中國建設一個代表國家的公共文化機構。限於當時的條件，「國立歷史博物館」並沒有能力舉辦展覽，藏品也是寥寥無幾，更重要的是居無定所。直到民國七年（1918 年）7 月從籌備處的國子監遷址到故宮的端門與午門，才算是有了一個基本的館舍，由此開始了籌備開館的工作。所謂的開館是對外開放，不是開放庫房或其他空間，而是開放展覽。開放展覽是開館的標誌。八年之後的 1926 年，「國立歷史博物館」在紫禁城內對外開放，展覽安排在屬於故宮午門的大殿之內。雖然這是國家博物館歷史上的第一個展覽，卻是一個非常簡單的陳列，這種陳列就好像世界上第一座公共博物館的初始那樣，只是把自己的收藏鋪陳在展櫃內或懸掛在牆壁上。這種陳列的方式，又類似於此後世界博覽會的展品陳列，是沒有經過學術梳理和展覽策劃的一種展示。因此，在博物館的發展過程中，人們逐漸淘汰了簡單的陳列方式，創造了經過展覽策劃、主題確立的展覽。

博物館的展覽基於對藏品的研究，經過學術梳理和策劃，樹立了明確的主題。完全不同於雜貨舖那樣的陳列，博物館展覽的主題經過展覽策劃，具備了超於藏品自身內涵的學術力量和學術品質。而從展示方面來看，展覽也不是雜貨舖陳列中的商品歸類，藏品的學術性和它們之間的關聯性通過展覽的策劃而獲得提升，同一藏品在不同主題的展覽中又煥發出了新的生命，這就表現出博物館的展覽工作和藏品的研究、展覽的策劃之間的聯繫。以展覽來帶動收藏和研究，也就成了博物館的基本工作，推動着博物館事業的發展。博物館的展覽是豐富多樣的。在「鐵打的營盤、流水的展覽」這一基本規律中，展覽不僅是面向當下，而且其影響力的長遠性可能超乎想像。它可能會長久駐留在公眾的心中，成為研究的對象，成為人們的談

資，成為公眾的記憶，成為一個時代的聯想。儘管有些展覽已經過去了很多年，甚至時代都已經翻篇，但是，人們依然會記得那些曾經給人啟發、予人教育、令人激動的展覽，人們依然會通過這些記憶中的展覽來回想自己與博物館的關聯，這就是博物館的公共性。從這方面來看，具有特定主題的展覽所展示出來的不僅僅是主題和藏品、學術內涵和藏品的關係，還有博物館散發出的文化和藝術的魅力。受這種魅力吸引，人們對於博物館的依賴也就成了博物館生存的基礎，成了博物館的一個重要的組成。所以，人們不斷走進博物館，許多展覽成為幾代人的記憶。

博物館展覽的多樣性使得博物館在聯繫公眾方面顯現出了特別的魅力。因為有了這種多樣性的展覽的存在，所以全世界的博物館都通過展覽的方式聯繫公眾，並使自身在城市中成為文化的地標，在國際上成為國家文化的窗口。中國國家博物館已經走過了 105 年的歷史，可是，展覽的年輪並沒有與之對應，其中歷史的原因顯而易見。有了國家的強大，才有博物館的強大，才有博物館展覽的豐富和多樣。自 1926 年以來，中國國家博物館先後舉辦了無數的展覽，每一個時期的展覽都有着鮮明的時代烙印。2010 年之後，中國國家博物館經過改擴建而成為世界上單體建築最大的博物館，展覽空間的擴大所帶來的展覽的多樣性和豐富性，見證了國家的復興和強大。因此，系統研究中國國家博物館的展覽歷史，不僅是一種總結，也是在總結基礎上的反思，更能在反思基礎上促進展覽和其他工作的提升與發展。

中國國家博物館在發展過程中逐步確立了「歷史與藝術並重」的發展理念和展覽定位。以「古代中國」「復興之路」為代表的常設展，以藏品為主導的專題展，以國際交流為目的

的交流展，以聯繫和服務社會為宗旨的臨時展，構成了四個方面的展覽特色。關係到文明傳統與當代創造的古今中外的展覽匯聚一堂，琳琅滿目，成為吸引公眾走進國家博物館的重要力量。國家博物館在前行的過程中，展覽的水平也不斷提高，從展覽策劃到佈展，從與展覽相關的公共教育到傳播，從新的技術手段到新的方式方法，都在為展覽增加新的內容，也在為展覽工作助力。日新又新的展覽，為國家博物館增添了生機和魅力。博物館的展覽永遠在路上。

作為中國國家博物館的一員，我曾有幸參與策劃了很多展覽，並為之驕傲和欣慰。許多經過學術梳理和策劃而令人難以忘懷的展覽，以及早已被人忘記的展覽，共同構成了國家博物館展覽的歷史。對博物館展覽的梳理和總結，實際上是對博物館展覽的研究，也是博物館學的一個方面。正因為有了這樣的梳理，我們才能了解國家博物館展覽工作的歷史和它的發展過程，而這樣的梳理，也讓我們得以了解一座國家級的博物館在20世紀以來為中國博物館事業發展所做出的貢獻。當然，對於展覽的研究也是一項系統而複雜的學問，這之中有宏觀的把握，也有個案的研究，有階段性的總結，也有類型和類別的探討。而在這一研究中，展覽策劃、展覽設計、展覽佈展、展覽推廣等，既有關聯性，又有獨立性。如何從具體操作中反映時代的發展變化，如何從發展變化中發現其中的規律，如何將規律性轉化為未來工作的借鑒，還有許多的工作要做。

2017 年 12 月 31 日

關於策展

中國現代形態的展覽制度是從外國人那裏學來的。在沒有展覽之前，中國人欣賞藝術品的方式是幾個人在私人府邸中清賞。經過百年的努力，中國現在已經成了展覽大國，可是，就目前藝術類展覽的狀況來看，我們只能說是數量上的展覽大國，並不是質量上的展覽強國。能夠體現國家文化軟實力和為觀眾所傳頌的藝術展覽，實在是很少。儘管我們不缺大型展覽，也有一些走出去的展覽，但是實際的效果不僅與投入不相匹配，而且社會影響力也不大。這與發達國家的大型展覽不可同日而言。

◈ 一、展覽策劃的中西之別

展覽策劃的時間短。國外的展覽策劃一般都歷時三至五年，有充足的時間建立學術根基，完成資金籌措、作品商借或徵集，以及佈展。而我們的絕大多數展覽都是在短時間之內完成的。

選題的主動性、預見性不夠。國外的許多展覽都是建立在獨立學術策劃的基礎上，表現出學術的主動性和預見性。而我們的許多展覽都是應景之作，有些是為了完成任務，或者是為了配合形勢，顯現出各方面的被動。

選題的公眾性不夠。我們的展覽通常體現的是策展人或某

些場館負責人的興趣，不能反映大多數公眾所關注和欣賞的內容，因此，往往是曲不高、和更寡。

作品的選擇不精。受制於作品徵集的難度，加之時間的因素，以及借展費、保險費、運輸費等資金上的問題，展品往往是湊數。我們很難做到像最近在巴黎大皇宮展出的莫奈展覽那樣，為了一個展覽到世界各地去借畫，不遺餘力，不惜工本。可以設想，如果我們想集中全國公立博物館的宋畫而舉辦宋畫大展，其難度會有多大。學術準備不夠。我們對展覽應有的學術基礎和學術內涵不夠重視，主要是因為策展人的學術素養不夠，再者是社會對展覽的訴求往往流於表象，所以展覽重作品而輕學術。

資金局限。國外的一些展覽往往是靠大投入來維持大場面，因此，不僅能夠借到名家名作，使作品有體面的社會形象和有力的安全保障，而且大製作能使展覽有不同一般的效果。我們的許多展覽沒有足夠的資金，或者是投入嚴重不足，難有大作為。資金的局限往往又會影響到租用場地的時間。

展期時間短。絕大多數展覽的時間不會超過 30 天，一般在五天左右。像「北京國際雙年展」這樣的大型展覽，動作大，動靜大，最近的第四屆有 85 個國家的 500 餘件作品參展，可是只展了 15 天。因此，我們的一些美術館像走馬燈一樣頻繁地換展覽，許多人剛得到消息，展覽就已經結束了。而國外的大型展覽一般都有幾個月的展期，相比較而言，每一個展覽的觀眾數量就遠遠超過我們的展覽。

推廣乏力。重展覽、輕推廣是我們展覽存在的普遍問題。觀眾數量較少，一些展覽的開幕就是閉幕，展廳門可羅雀，因此展覽成了藝術家和策展人的自娛自樂。國外一些博物館、美術館門前整天排隊的景象，在我們這裏很少見到。而我們的公共教育項目除了引導孩子們畫畫，鮮有創新。

◆ 二、以中美博物館之間的比較為例

實際上，中美兩國不同的社會制度、博物館發展的不同水平、博物館管理的不同特點、公眾對博物館文化依賴的不同程度，都在各個方面影響到展覽的交流，而其中的核心問題是財務問題。財務問題反映的又不僅是常規意義上的經濟問題，更重要的是反映出彼此的利益關切，以及對項目本身的價值判斷和需求程度。如果能在利益關切的核心問題上突破瓶頸，財務則不是問題。

與財務相連的利益關切，最核心的是交流所表現出的雙方的需求程度能否達成共識，因此，有必要分析中美兩國博物館界在展覽交流方面的利益導向。當然，如此籠統的論述，在客觀上存在問題。這裏僅以各級政府財政支持的公立博物館為例。從財務方面看，中國的公立博物館有中央政府財政和地方政府財政兩個方面的支持；美國的博物館則更加多元，國家投入的史密森學會所屬的各博物館是一種，還有州或地方政府支持的，而基金會支撐的則是第三種。在國家投入方面，中國是全額的政府預算，美國只是部分支持。因此，反映在展覽交流方面，中美兩國的博物館就有着明顯不同的利益導向和價值判斷。實際上，博物館會因為地位、所屬、規模、館藏、影響等不同，而呈現出不同的面貌，表現出不同的作為。

在承擔國家文化使命方面，中國的博物館比美國的博物館積極主動。反映到國家體制方面，中國政府比美國政府對博物館更有主導權，中國的博物館比美國的博物館更能夠積極配合政府的需求。這裏以中國國家博物館為例。從中國國家博物館的對外展覽來看，2014年由政府主導的館際交流展，如「紀念中法建交五十周年特展」，為配合墨西哥總統訪華而舉辦的「瑪雅：美的語言」，等等，都表現出了政府主導的強大力量，

不僅有兩國政府元首為展覽撰寫賀詞，還有政府所屬的文化部門積極協調，努力推動和促成。而美國在這方面的缺失無疑表現出體制上的問題。

在專業需求方面，因為中國的博物館只有少量、零星的外國歷史文物和藝術品收藏，與美國相比，聊勝於無。而美國的許多博物館不僅有豐富、高品質、貫穿世界藝術史的收藏，還有大量的中國藝術藏品，他們在豐富藏品的基礎上，或者在國內館際合作的基礎上，就能夠策劃出不同類型、不同主題的展覽。因此，中國的博物館只有引進國外的展覽，才能夠解決因藏品不足而導致展覽單一的問題。隨着中國的發展，中國公眾的文化需求日益高漲，他們更希望不出國門就能夠看到經過梳理的外國展覽和名家名作。因此，中國的各級博物館都積極地引進外國的展覽，主動參加美國博物館學會、年會，千方百計地尋找機會。美國方面則不像中國那樣積極，更談不上主動。這種在專業需求方面失衡的問題，更多地表現為美國的一些博物館根本就不需要中國的展覽，如此就不能建立起雙向的交流，對於中國來說是有來無往，難以形成像外交那樣平等的交流局面。而一旦失去了「交流」的意義，借展費以及其他費用的提出就限制了各種可能，財務問題顯而易見。

在博物館運營和管理方面，中國的博物館具有相對靈活性，重要項目在募集資金方面能夠獲得政府的支持。相比較而言，美國的博物館計劃性更強，包括財務預算、展覽計劃、展廳安排等，在周密之餘往往失去靈活性，而募集資金很難在一年半載內完成。因此，兩國博物館界在合作上往往難以對接。這之中，美國的一些博物館將輸出展覽作為運營中獲利的一種手段，那麼，成本的投入與獲利多少的願景就直接制約了展覽的交流。

2018 年 8 月 16 日

博物館奇妙夜

◈ 博物館的「夜場」

關於博物館的「夜場」並沒有統一的規定和統一的做法，而人們通常所說的「夜場」，只是一般性的說話，實際上是一個比較混亂的概念。從理論上講，所謂的「夜場」應該是相對於「日場」而言的，是博物館晚間對外開放的一種專門稱謂。而這個被稱為「夜場」的晚間開放，並不是開放某一個展廳，或某一片展區，也不是僅開放博物館的某一部分戶外空間，而是博物館的所有展廳，或者是絕大多數展廳，應該和白天的開放範圍基本相同。

博物館的晚上是博物館的獨特資源。博物館的文化屬性決定了博物館晚間有着不同於其他公共文化設施的方面，大有文章可做。這之中，把戲人人會做，各有巧妙。世界上很多博物館都善於利用晚上，通過設置一些晚間的專場，或舉辦專門的活動，對公眾或特殊人群開放，以獲得一定的社會效益和經濟效益，更重要的是表現社會所需，反映公眾所想，滿足專業所求。故宮在 2004 年後持續多年在農曆八月十五中秋節舉辦「太和邀月」活動，不僅為故宮增加了活力，也讓很多參與者欣賞到了不一樣的故宮月色，以及故宮不同於白天的獨特之美。2014 年 4 月 26 日，中國國家博物館首次開設了夜

間專場。其後，為紀念中法建交 50 周年而舉辦的「名館·名家·名作」特展，展出了來自法國五家博物館的八位畫家的十件名作，深受公眾的歡迎，因此，國家博物館於 5 月 3 號、10 號、18 號三天開設了夜間專場，而在展覽結束前的 6 月 10 日至 15 日，每天開放的時間都延長到晚上八點，一時也是好評如潮。

但是，客觀來說，並不是每家博物館都能夠利用好這一晚間的資源。這種晚間的專場有可能是一個展覽的開幕，可能是一場宴會，可能是某一個企業利用博物館而舉辦的活動，它們通常是在博物館的某一個展廳，某一個公共區域，某個大廳，或者是在戶外，它們只能被稱為「夜間專場」。伴隨着夜間專場，博物館會開放一兩個展廳作為酬謝客戶和來賓之用，這可能被認為是特別的禮遇，但這嚴格來說都不能稱為「夜場」，只能稱為「專場」。

這種「夜間專場」與我們所說「夜場」之間的區別，是博物館的局部和整體的關係問題。因此，從理論上來說，「夜場」是博物館整體對外開放，如同白天的開放一樣，這不同於博物館晚間開放某一部分或某一區域的「夜間專場」。還有一些遺址類的博物館，它們在戶外的晚間開放，實際上是特定區域內的活動，有點像晚間的遊園活動，而這種遊園的活動和博物館的「夜場」也是完全不同的。只要不開放遺址博物館內的展廳，而只是開放了某些與園林或遺址相關的部分，或者是在遺址內的 Party，或者是在遺址內的燈光秀等一些其他的活動，都不是嚴格意義上的「夜場」。

博物館的晚上是非常特別的，因為它有着不同於白天的安靜和視覺上的感受。人們看慣了白天博物館的常態，卻很少能夠看到晚上的博物館景觀，這種特別的體驗對於公眾來說都具

有極強的吸引力。博物館在晚上開放，讓人們想到了曾經流行並對公眾有深刻影響的電影《博物館奇妙夜》，它讓人們腦洞大開，讓人們看到了關於博物館夜晚的奇思妙想。這部電影就是告訴大家，雖然博物館通常晚上不對外開放，可是，博物館的展廳以及那些展出中的展品晚上並不消停，它們在夜間的活動是在人們想像之外的另一種天地，反映了人們對於博物館夜晚的一種特別的興趣和猜想，也是一種特別的創見。

博物館晚上有些展廳中的燈光以及效果實際上和白天並沒有兩樣，但是，晚上的博物館整體氛圍發生了變化。而博物館的燈光、公共空間，尤其是窗外，是完全不同於白天的夜景，這些因素會令參觀者產生一些新的聯想，也會產生一種新的空間關係。晚間徜徉於其中，加之偶遇的觀眾很少，也會獲得一種特別的不同於白天人頭攢動的清靜。

晚上的博物館很精彩，也很多樣。博物館不管以什麼樣的方式在晚間開門，它都反映了社會的需要，反映了公眾的需求，也反映了博物館的專業追求，還表現出了博物館與社會、公眾之間存在着的一種特別的關係。更多的情況是，博物館為了擴大社會的影響，為了照顧城市夜間的公眾生活，為了滿足公眾晚間參觀博物館的需要，為了安排部分博物館業務工作，通常採用延長開放時間的方法。如英國倫敦大英博物館每天具體的開放時間為早上 10：00 至下午 5：30，周五則延長到晚上 8：30；法國巴黎盧浮宮每周三和周五也會延遲到夜間 9：45；美國紐約大都會藝術博物館則是在周五、周六兩天開放至晚上 9：00；荷蘭的凡·高博物館在每年的 1 月 1 日從上午 11：00 開放到晚上 10：00，而每周星期五都延長到晚上 10：00；美國波士頓美術博物館周四到周日會開館至晚上 9：45；而中國台灣的台北故宮博物院展覽館一區（正館）每周六夜間

6：30 至 9：00 開放，全年無休。雖然這些博物館晚上延長開放的時間節點不同，但這些延長開放到晚上的舉措，都滿足了公眾的需求。

◈ 博物館「夜」體驗

在世界範圍內，有很多博物館在每周或者每個月的特定時間，延長開放到晚上，並形成一種常態，這是真正意義上的「夜場」。博物館延長開放到晚上作為一種常態，對於所在的城市和公眾，都是非常重要的。不管多麼繁華的城市，其夜間生活都有一定的限度，而最為普遍的是酒吧、電影院、劇院等。這種夜間的休閒和消費，如果沒有博物館、美術館的加入，就會表現出城市文化狀態的缺陷。而博物館的晚間開放，無論時間長短，都反映了其所在城市的文明水平和公民素質。對於很多公眾來說，他們希望在晚上走進博物館，還有一個更重要的原因就是晚上參觀的觀眾少，比較安靜，能夠獲得不同於白天的參觀環境和特別的體驗。因此，博物館針對這一部分公眾而延長開放時間，是博物館與公眾之間的一種默契。當然，博物館在夜間還會做很多的專場活動，包括在晚間舉辦展覽的開幕式。不管是用什麼樣的方式，它都反映了博物館與公眾之間的關係。對於一些特別的展覽，延長開放時間到晚間，能夠使得這個展覽獲得更大範圍的觀眾覆蓋面。因此，博物館的夜間專場反映的正是博物館與社會的關係和博物館對公眾的態度。對於博物館來說，創造更多的夜間專場是一個巨大的考驗，因為延長了工作人員的工作時間，牽涉到了勞動法和各種各樣的勞資關係，更有延長開放帶來的安保問題、管理費用的增加，等等。因此，博物館需要更大的經濟投入來維繫夜間開放。

博物館的夜場或夜間專場會成為博物館對外開放中的一個特別的亮點，因為到了晚上，博物館可以做各種各樣的活動，尤其對於那些並不是政府全額投資的博物館或者私人博物館來說，夜間的專場是擴大收益的一個重要的方面，是與企業、社會、特定人群之間建立特別關係的機會，這使得夜間本來閒置的一些場所火起來，增加了收入，擴大了影響。這些發生在博物館內的公共活動，有些並不屬於博物館的專業範圍，可是通過它們擴大了專業範圍，使得博物館在更大範圍內與社會建立起特殊的聯繫，從而擁有更為突出的社會地位，並加強了與城市、公眾之間的關聯。

　　相形之下，中國的絕大多數公立博物館基於體制上的原因，基本上沒有晚間延長開放的，而夜間專場也是非常有限，如有，也不是常態化、制度化的。在體制的影響下，博物館像其他的事業單位一樣正常上班和下班，它們與城市之間的關係是地域上的一種聯繫。常態下的中國各級博物館，如何滿足多層面的社會需求，如何滿足公眾對於晚間參觀博物館的需要，這是每一家博物館都應該考慮的問題。特別是周一閉館的常規，嚴重影響到城市中的公共文化服務水平，也表現出城市管理中的協調能力的欠缺。

　　春節期間放映的電影一般都擁有超高的票房。很多觀眾湧進電影院的一個重要原因，是在全國放假的這個時段中，我們的公共文化不能滿足公眾多方面的需求，公眾於是選擇了走進電影院。如果這個時候博物館能夠根據公眾和社會的需求打造一些專題的展覽，或者能夠延長開放的時間，或開展一些專門的活動，無疑會吸引一部分走進電影院的人群。在一個城市的晚間，尤其是在春節這樣一個特別的節日之中，如何讓城市通過博物館來提升它的文明水平，或者是提升公眾服務的能力，

這是博物館需要考慮的問題。在一個缺少夜間公共文化服務的城市中，人們走進電影院，更多的只是選擇了一種晚間的生活方式或休閒方式。

把博物館納入城市晚間休閒的生活方式之中、讓博物館在城市夜生活中發揮作用和影響，這是提升博物館在城市中的社會地位、擴大其在公眾中的社會影響的極其重要的一個方面。人們很難祈求博物館能做到更多的、更大範圍內的晚間開放，但是，逢年過節，一個月或者一個星期的某一個時間延長到晚間開放，像國外的一些博物館那樣，這還是容易做到的，關鍵是博物館應該表現出對城市的責任和對公眾服務的基本態度，而這都反映了博物館的專業倫理和管理水平。因此，要建立一個常態化的博物館與公眾之間的依賴關係，在特定時間延遲開放到晚間，是一個非常關鍵的舉措。如果這個問題解決好了，公眾可能會更多地走進博物館，進而促進博物館各方面專業工作能力的提高，特別是休閒功能的開發。深入考慮的話，晚間開放會帶來博物館管理中的另外一些的問題，包括博物館的餐飲區、咖啡廳、以及為公眾服務的很多方面。博物館夜間開放不只是簡單的時間延長的問題，而且需要量身打造一個服務的環境和專門的內容，並做出專門的安排；另一方面也需要優質的文化產品來支撐夜場，這既考驗博物館的專業水平，也見證博物館的審美眼光和藝術能力。如果把博物館的夜間專場做成像「劉老根大舞台」那樣熱熱鬧鬧的群眾娛樂活動，那麼將嚴重影響博物館的價值觀和社會形象。博物館只有用積極的態度和優質的產品發揮它在城市夜間的影響力，才能真正融入城市的夜間休閒和消費體系之中，博物館的晚上也才能更精彩，才能成為夜以繼日的不可或缺的重要補充。能有夜間開放的博物館，表現出文化在一座城市中的夜間存在，這將直接反映城市

的文明狀態和文明發展的水平。

　　博物館延遲至夜間開放，或者在一些關鍵的時間節點上開設夜場或專場，並使之常態化、制度化，這是博物館管理運營中的專門學問，牽扯到博物館學的很多問題，更重要的是關係到整個公共文化服務體系的建設和提升問題。

<div align="right">2019 年 2 月 28 日</div>

難以忘懷的 V&A 歌劇展

　　一個好的展覽一定讓觀者過目不忘、久久回味，一個讓人難以忘懷的展覽一定有一個好的展覽策劃，一個好的策劃一定有深厚的文化內涵，一個有高深文化內涵的展覽一定有精彩的呈現方式而散發出雋永的文化魅力。2017 年 9 月 30 日在英國倫敦維多利亞與艾伯特博物館（V&A）開幕的「歌劇：激情、權力與政治」展，就是一個令人難以忘懷的展覽。

　　到了倫敦，每一次去 V&A 都有不一樣的感覺，都能夠看到不同於過去的新鮮的內容，這不同於去大英博物館。2018 年 1 月 24 日的倫敦，天氣不好，多日陰雨。前幾次去都沒有發現 V&A 的側面是自然歷史博物館和科技館，因此，在參觀完這兩個以前沒有去過的博物館之後，又不由自主地去了 V&A。

　　進入 V&A 之後就全然沒有了外面陰雨的憂鬱，這裏正在展出的特展——「歌劇：激情、權力與政治」，似乎洋溢着歡愉的氣氛，至少它為 V&A 帶來了一片生機。展期一直持續到 2018 年 2 月。不同於許多主流藝術展的是，它並不是用具體的藝術作品來構成一定主題的展覽，而是通過展覽讓人們學習、認識、回味歌劇的歷史和魅力。因此，這個展覽沿襲了 V&A 在特展上一貫的沉浸式傳統。展覽以時間為序，將 1642 年以來歌劇發展的歷史做了一個全景式的呈現，揭示了歌劇如

何與它們所創造的城市中的社會、政治和文化景觀密不可分地交織在一起，並見證了這種曾經流行的娛樂形式如何捕捉到藝術家的想像力。它們像一面能夠透射社會的鏡子，跨越國界，激發觀眾的想像。

從理論上說，什麼樣的內容都可以通過展覽的方式在展廳中呈現，但有些內容的展覽要做好是有相當難度的，比如做一個關於歌劇的展覽。因為當歌劇離開音樂，離開唱腔和劇情，歌劇藝術轉換為另外的語言，而劇場的空間變成了博物館的空間，演出又變成了展出，細想想，要做一個這樣的展覽難上加難。

僅僅從展覽的題目「歌劇：激情，權力與政治」上來看，好像看不出什麼特點，相反，這個題目帶來的內涵上的複雜性可能會導致觀眾興味索然，因為人們難以想像歌劇的「權力與政治」，更難以想像權力與政治捆綁到一起如何用展覽的方式來呈現。V&A 這個展覽的策劃實際上是一出淺顯易懂的「歌劇與城市」的歷史劇，它之所以能夠獲得《衛報》和《旗幟晚報》等英國老牌媒體給出的五星評價，關鍵是從歌劇與七大城市的關係切入，用嚴謹的展覽策劃，通過多樣化的方式來呈現，而所有的呈現方式都與歌劇和劇場相契合。從入場開始，戴上耳機起步，場內瀰漫着的歷史氛圍，和在耳畔淺吟低唱的歌劇一樣，讓人們輕鬆地走過了歷史和城市的時空。

展覽策劃所構建的展覽大綱以歌劇發展史為脈絡，其貫穿城市之間的關聯，在一定程度上也表現了歐洲城市化發展的一個過程，以及城市上流社會生活與審美的發展變遷。展覽以四個世紀的七個歐洲城市為基點，從意大利文藝復興的起源到現在，用展覽講述了歌劇發展的歷史，又好像是一個歌劇的歷史故事。展覽像舉起的一面鏡子，跨越國界來看社會，以此激發

觀眾。而呈現所調用的多樣化手法，特別是英國皇家歌劇院在合作佈展中的駕輕就熟，既有大規模的舞台搭建，又有能夠看到後台與佈景機關的秘密視角，讓人們看到了一個在劇場裏看不到的舞台核心。因為常規情況下人們在劇場裏是面對舞台的固定的位置，而在展場人們可以繞着搭建的舞台觀看內部。儘管這不是歌劇的核心，可是圍繞着歌劇而看前所未看，這正是展覽的方式所帶動的另一種方式的呈現。這就是不同於歌劇的展覽，這就是不同於劇場的展出。

　　無線耳機全程播放音樂在今天的展出中不可缺少。展覽中的音樂跟隨是錦上添花，如果少了它，就好像不成其為關於歌劇的展覽，無疑會大為失色。

　　以一個展覽看盡歌劇四百年的沿革與發展，並走遍關聯的歐洲七座城市，感受深邃的思想、激情的吟唱、歷史的穿越、視覺的震盪，一切有賴於 V&A 新開的地下展廳——名為聖伯瑞（Sainsbury）的畫廊，它在地下連接着博物館的另一側入口。感謝建築設計師的精心構想，成就了一個嶄新的 V&A。以後來該館看特展，建議從這個入口進入，因為從門外的廣場到下層的空間，以及預留給咖啡廳能夠看到戶外的空間，特別是進門後沿着一個並不是很大但設計獨特的樓梯入口，可以進入一個完全不同於 V&A 其他舊有空間的新視野，好像都是為這個特展而量身定製的。通往地下展廳的是黑色鋼琴漆面的樓梯，它與白色的牆面形成了巨大的反差，而紅色的立柱增強了色彩對比。它完全不同於 V&A 以往的建築空間和空間設計，或許這正是要表現今日的 V&A 不同於過去的地方，一切新的設計徐徐鋪展，好像就是為了這個展覽。

　　展覽第一部分從 1642 年的威尼斯開始，意大利作曲家蒙特威爾第的作品《波佩亞的加冕》（*L'incoronazionedi Poppea*）

中的一曲詠歎調為展覽拉開了序幕。與之相關的威尼斯地圖與貴族日用品，還有那撩開鮮豔紅裙而露出腿部的女歌唱家的雕塑，都顯現出此時作為商業城市的威尼斯的高度繁榮。威尼斯在 17 世紀中期是一個衰落的城市，由於繞過其島嶼的亞洲和非洲航線出現了新的選擇，威尼斯努力維持其在地中海海上貿易中心的地位。儘管威尼斯的政治地位正在下降，文化卻仍然興盛。在狂歡季的幾個月裏，頹廢的音樂和戲劇是慶祝儀式上的主流，不管是出於炫耀財富的目的，還是為了享樂的現實意義，許多私家劇院拔地而起，進一步帶動了城市的商業與繁榮，為來自不同社會階層的參與者們創造了更多的自由表達的空間，與之相關的是促進了歌劇這一新的藝術形式的發展。

展覽的第二部分：倫敦，1711 年。倫敦安妮女王的統治為英格蘭提供了一個繁榮和穩定的時期。繼 1666 年的倫敦大火之後，大片地區以古典風格進行了重建，劇院蓬勃發展。在這座城市的咖啡館裏，人們不但為政治爭論不休，也在這裏購買歌劇門票。到 1711 年，歌劇在整個歐洲流行而成為時髦。英國作曲家亨利·珀塞爾（Henry Purcell）創造了一種特殊的歌劇風格，將英語中的唱與詞結合在一起。英國的商人也認識到了意大利歌劇的價值，並熱衷於引進這種形式，使歌劇在倫敦得到了很大的發展。作曲家亨德爾（Handel）來到倫敦成為其成功的關鍵。亨德爾時代的倫敦，更多顯現了這座有着悠久國際化歷史的城市是如何對待意大利語歌劇引進的，而這對英語娛樂世界造成的衝擊，後來被本國的批評家嘲諷為「居然背叛了莎士比亞」。

維也納的 1786 年作為展覽的第三部分，表現了維也納成為這一時期歐洲音樂和歌劇中心的歷史。作為啟蒙之城，也是新的思想、趨勢和靈感可以蓬勃發展的地方，維也納是成千上

萬的遊客和知識分子談論的中心。奧地利皇帝約瑟夫常被人們稱為音樂之王，他不僅親自參與了維也納城堡劇院的運作，而且鼓勵言論自由和社會流動。在他的統治下，貴族保留了他們的經濟和智力優勢，但是，他認同不同社會階層之間的交流，這意味着維也納也成了一個富有想法的國度，這也反映了隨着啟蒙時代的到來，個人與平等主義的思想開始覺醒。年輕的音樂家莫扎特被吸引到了維也納，維也納也培養了他卓越的創造力。這位著名的奧地利音樂天才一生作品眾多，其中以《費加羅的婚禮》最為出名。

其後展覽的第四、第五、第六、第七部分相繼為：米蘭，1842 年；巴黎，1861 年；德累斯頓，1905 年；彼得格勒，1934 年。其中，威爾第表現出意大利的民族團結精神，瓦格納反映出巴黎的社會文化變遷，施特勞斯《莎樂美》顯現了德累斯頓的女性主義萌芽，肖斯塔科維奇《麥克白夫人》揭示了蘇聯的政治審查。展覽的第八部分是「激情歌劇到現在」。

值得一提的是展覽的第七部分。現場視頻中可以看到作曲家演奏劇目的場景，放映廳門口以大量交錯的紅色膠帶進行封閉，巨大的紅色 Logo、革命時期典型的雕塑以及宣傳畫等，共同構造了一個讓人們意想不到的效果，雖然感覺到與整體不太協調，但真實地表現了歌劇在 20 世紀的發展。

整個展覽從頭到尾，牆上都有相關的文字，它們像塗鴉般不拘成法，完全不同於以往所見的博物館中的各類文字，在展廳中的分佈也並非一本正經，這是該展覽在視覺上的特色之一。但是，這也很容易讓人們產生負面的評價，「過於注重文字描述與主題提煉的佈展方式削弱了展覽應有的實物感」，這完全是一種不同的理解和對待角度。黑底上的反白字，正體的標題與手寫體的內容，形成了強烈的對比，於此可以看到劇作

家伏案的身影。重點的下劃線與手稿中常見的那種批改符號，其突出的形式感還是強化了歷史過往的感覺，正如同展覽內容所呈現的那樣。有些箭頭直接伸向下方展櫃中陳列的手稿，此種不拘一格的「排版」似乎也在詮釋着展廳空間和平面設計中的結合可以打破常規。而所有的這一切都與展覽主題密切相連。

與展品文字介紹相關的視頻充斥於展廳之中，銀幕或大或小，或液晶的或投影的，輝映之中依然表現出舞台的感覺，歌劇中不同時代的精彩歷史片段在這裏回放，觀者既可以在這裏了解歷史的精彩，又可以立足於今天而欣賞過去的輝煌。這些在今天的博物館中常見的形式，綜合到這一展覽之中，多維度詮釋了展覽的主題。在不同的時區和城市區塊內，配以相應年代劇目的舞台陳設、演出道具及服裝，極大地豐富了展覽的內容和形式，表現出了作為藝術綜合體的歌劇在藝術上多樣性的專業內容。

展覽是和展品聯繫在一起的，展覽策劃也包括展品的組織。好的展覽一定有好的展品，展品的級別在一定程度上會反映展覽的檔次。此次特展的重點展品之一是莫扎特當年使用過的羽鍵琴以及他的創作手稿。莫扎特用過的物品已經意義非凡，而 18 世紀的這種撥弦古鋼琴在今天也不多見，重要的是這種具有歷史標記的樂器，既反映了它在 17 世紀至 18 世紀間全盛時期的顯赫地位，又表現了它被「後起之秀」所取代的歷史過程，與之相關的歌劇發展也正是通過這一具體的樂器而顯現出來。此時此地，經由以較為溫和的詠歎調開頭的音樂，於維也納轉向了歡快靈動的新時期。

講究的版面與粗糙的搭建背面形成的反差，也是該展在展陳方面顯著的特色。不同規模和形式的搭建在整個展廳中的

合理運用，包括莫扎特羽鍵琴所在位置的背景，在一般的展覽中是看不到的，屬於搭建中的隱蔽工程。這完全是一種超越常規的刻意安排。這種刻意與讓人們一目了然地看到舞台搭建一樣，所不同的是，設計者把人們不願看到的那種原始狀態翻轉過來，給觀者看到一個最為樸實的初始狀態，或者是一種內部結構形式。這裏的合理性是基於每位觀者自己的把握和理解。或許這也正是策劃者別出心裁之處。

燈光是舞台藝術不可缺少的重要方面，可是，展覽中的燈光設計往往被策展人所忽視，有的即使有設計可能也比較簡略，有的簡略到幾乎等同於日常的照明。該展的燈光設計整體上維持了劇場內的感覺，淺淡柔和而不昏暗，因為展品常常在光束的照耀下顯得很突出。光的設計在該展覽中實際上是在引導觀眾走向展品。從開始舞台上的人物形象模特到服飾，到莫扎特的羽鍵琴，都用燈光勾勒出了它們在展廳中的顯著位置。「舞台刻畫着人類內心深處的激情」（盧梭），把這些激情通過展覽的方式，將城市和歌劇發展相關聯的歷史表現出來，正如該展策展人凱特・貝利（Kate Bailey）所堅信的那樣——「歌劇展可以讓年輕一代對這門藝術有新的認識」，由此可以理解展覽中內容和形式的一切都是為了年輕一代，而歌劇在當代的生存與發展正是依靠年輕一代觀眾作為支撐的，正像博物館和博物館的展覽一樣。回頭來看博物館中的特展，雖然標有「特」字，但還是難以脫離臨展的範疇。在很多博物館中，臨展通常比較簡單，有的簡單到粗糙和敷衍。V&A 有着比較講究臨展的傳統，像歌劇展這樣精心的大製作，在國際博物館界是少見的。對於像英國 V&A 這樣免門票的博物館，用特展的門票來貼補收入，其特展的內容與展陳的水平是其關鍵。特展是博物館聚集人氣的重要力量，因此，在特展方面下功夫，表

現出博物館在展覽工作方面的主動性，而實際的水平就成為評
判博物館綜合專業能力的標準。

2018 年 4 月 9 日

威尼斯雙年展

意大利的威尼斯人口 34.3 萬，面積不到 7.8 平方千米，人口和面積大概只有北京朝陽區的 1/10 和 1/60。可是，威尼斯的藝術雙年展卻攪動了世界，讓許多人癡迷。從 1894 年第一屆雙年展算起，到今年已經是第五十六屆。能夠延續百年，越做越大、越做越強而成為一個與城市緊密相關的產業，尤其是能夠讓許多中國的藝術家追捧褒揚，實在是一件不容易的事情。儘管在世界範圍內，特別是在中國，對於威尼斯雙年展有着不同的評價，但威尼斯雙年展的實際影響力是客觀存在的，對於一個小小的城市來說，實在值得刮目相看。以威尼斯的人口和面積，能夠有一份如此重要的文化產業，對於這樣一座小城市來說也就顯現出十分重要的意義，放在世界各國的任何一座城市也是意義非凡，可是卻無法複製。

在威尼斯，並沒有高大、寬敞、氣派、現代化的場館，所有的設施基本上都是原有的值得珍視的歷史文化遺產。正因為城市中有了這些歷史文化遺產，加之保護與開發，歷史的遺跡發揮了超於自身的價值。以威尼斯雙年展為個案的對於城市文化遺產的開發和利用，對於中國來說有許多值得借鑒的內容。遺憾的是，在我們的城市，如北京的朝陽區，過去的建築已經拆得差不多了，在現代化的城市景觀中很難尋覓到歷史悠久的

感覺。相反，將 16 世紀威尼斯畫派畫家作品中的威尼斯，對照如今這座城市的景觀來看，基本上沒有改變。相較而言，威尼斯如果呈現出的是現代化的「新威尼斯」，是不可能有如今的國際聲望的，更不可能有今天的威尼斯雙年展。

威尼斯雙年展的本質是一個國際性的藝術集會，它和過去中國農村的趕集是一個道理。到了約定的時間，不用宣傳和鼓動，十里八鄉的人就會亮出自己的產品（包括牛馬這些大型的生產資料）和手藝，擺個攤設個點，伴隨着各種吆喝聲。在這個兩年一度的集市裏，行內行外的人都來了，也有無數來看熱鬧的男女老少，他們如同來威尼斯的旅遊者一樣：有的三五成群加入團體隊伍之中，有的孤身一人施展拳腳；有的懷有直接的目的，有的只是為了見見世面；有的是策劃，有的是被策劃；有的是賺個盆滿缽滿，有的是花了錢還沒有賺到吆喝。威尼斯雙年展只是和藝術相關聯的一種產業，和藝術的關係僅僅表現在和策展人的關係之中。它在藝術上的傾向性很明確，它與當今國際藝術潮流有着特別的關聯，而這種關聯也只是與「弄潮兒」有關，並不能反映世界藝術發展的全部。威尼斯雙年展只適應一部分形態的藝術以及與之相關的藝術家，因此，相當一部分藝術家不必太在意，更沒有必要動用政府的力量而使得一項商業化的活動被貼上一個特定的藝術標籤。

沒有哪個國家的藝術家像中國的藝術家那麼癡迷於威尼斯，那樣趨之若鶩地去趕威尼斯雙年展這個大集。去過的還想去，沒去過的想方設法地要去，甚至產生了本屆展覽中國藝術家佔據肯尼亞館的問題。像把肯尼亞國家館變成「中國館」這樣的參展行為，以剝奪肯尼亞藝術家的權利為代價，顯現出中國土豪藝術家的面貌，除了損傷國家形象還能表現出哪個方面的意義？箇中掮客正利用威尼斯雙年展的影響力將其變成一門

生意，他們玩命地忽悠和鼓噪也是造就威尼斯雙年展表面虛熱的原因。

　　威尼斯雙年展五花八門，主題展、國家館、平行展，令人眼花繚亂。主題展的作品多而雜，國家館也是良莠不齊。倒是平行展中有一些確實不錯的作品，有的利用自然環境，有的充分發揮場館特點，重要的是，能夠讓人們在排他的環境中慢慢地欣賞，而不像看主題展，如同趕集那樣匆匆從頭走到尾。在形形色色的策展人周旋下，如此巨大的國際集市沒有一定的展品規模是撐不起來的，沒有幾個人能夠看全包括平行展在內的眾多展覽。所以，藝術家只是聚集起來造就規模的一分子而已。在威尼斯毫無規則的小街小巷內有着難以計數的展覽，而在交通主要靠步行的威尼斯，要找到它們的所在地實在不容易。規模是顯示在地圖上的，而虛榮則表現在許多門可羅雀的空間中。即使在主題展中，所謂的規模，面對觀者的行色匆匆，成百上千的作品所帶來的是無限的審美疲勞——行旅中的腳最知道。

　　沒有看到具體的統計，不知究竟有多少中國藝術家參加了本屆展覽，也沒有人去統計有多少中國人去威尼斯觀摩展覽，更沒有人去統計觀摩展覽的人究竟看了其中的哪些展覽。本來應該利用統計學的數據來評價威尼斯雙年展以說明一些問題，但實際上很難做到。在威尼斯隨時隨地都可以碰到參展的和看展的中國藝術家、媒體記者以及圈中的熟人，大家經常互相打聽誰在哪裏、怎麼走。只有看徐冰的作品不需要打聽。如果沒有耐心堅持往下走，就有可能連中國館看不到。徐冰的《鳳凰》是本屆威尼斯雙年展中比較出彩的作品。與其以往的展出不同的是，《鳳凰》離開了展館，完全在自然中放飛了，其規模與效果都讓人歎為觀止。過去人們糾結於這件作品自身的問

題，現在藝術家將作品與環境因素黏合在一起而表現出了特殊情境中的視覺效果。如果沒有造船的碼頭及與其相關的設施，就沒有「鳳凰工廠」，也就沒有徐冰的鳳凰在威尼斯再生的盛景。

2015 年 6 月 11 日

「羅丹雕塑回顧展」誕生記

◈ 放眼全球，籌劃羅丹展

我們一直在考慮，要讓它既不同於 20 年前在中國美術館的展覽，也不同於一般的雕塑展，更不同於在世界各國已經先後舉辦的各種類型的羅丹雕塑展。

問：「永遠的思想者——羅丹雕塑回顧展」是從什麼時候開始策劃的？

答：這要從 2013 年 9 月 18 日法國巴黎羅丹博物館館長卡特琳娜·舍維約女士和中法建交 50 周年慶典活動法方總協調人馬克·畢棟先生訪問我館說起。呂章申館長在會見中表示，如果能在 2014 年中法建交 50 周年之際，與羅丹博物館合作在中國國家博物館舉辦一個大規模的羅丹雕塑展，這必將成為中法之間又一重要文化合作成果。舍維約女士表示非常看重與中國國家博物館的合作，希望就展覽的主題和展陳形式等進行深入討論。

會見結束後，我與舍維約女士就展覽談了一些具體問題，達成了初步的合作意向。2014 年年初，中法建交 50 周年系列活動啟動後，法方不斷提起羅丹展，我們也積極予以回應。就是在這樣的大背景下，「永遠的思想者——羅丹雕塑回顧展」

得以啟動。

問：展出的 139 件羅丹雕塑作品，作品清單和展覽主題是如何敲定的？

答：在 2014 年年初，展覽已經有了一個基本的目錄。當時我們提出，希望展覽能夠涵蓋羅丹的全部代表作，並區別於 1993 年在中國美術館展出的「法國羅丹藝術大展」，以更大的規模展示羅丹的雕塑作品。

之後，展品目錄經過幾次調整。展覽雖然確定為羅丹雕塑大展，但是並沒有一個明確的主題。後來法國方面提出以「回顧」為主題，回顧展的意義是基於羅丹藝術的發展，我們也認為這樣可以把羅丹各個時期的代表作進行一個完整的呈現。

直到 2014 年 9 月 18 日，中法高級別人文交流機制啟動儀式暨首次會議在巴黎舉行，在中國國務院副總理劉延東、法國外長法比尤斯等 200 多位嘉賓的見證下，中國國家博物館與羅丹博物館簽訂了展覽協議，確定羅丹雕塑回顧展於 11 月 27 日在中國國家博物館開幕。

我們一直在考慮，如何呈現展覽，讓它既不同於 20 多年前在中國美術館的展覽，也不同於一般的雕塑展，更不同於世界各地曾經舉辦的各種類型的羅丹雕塑展。羅丹雕塑作品不僅藏於法國巴黎的羅丹博物館，美國斯坦福大學博物館、美國賓州的羅丹博物館，還有其他地方的博物館，都有專門的收藏或展示。這些展覽展示的大都是羅丹的青銅作品，雖然統稱為「原作」，但都是翻模的青銅作品。

目前，在世界各地，關於羅丹的展覽有三五個。我們這個展覽怎樣呈現，怎樣突出主題，是我們一直在思考的。

問：您剛才提到世界上有多家博物館館藏或展出羅丹作品，

這幾個博物館您都去過嗎？

答：前面提到的幾家都去過，比如斯坦福大學博物館。我們在 2011 年為國家博物館建館 100 周年而籌劃了一個大型的展覽群，當時想做幾個外國展覽，其中就包括羅丹展。

斯坦福大學博物館是除法國巴黎羅丹博物館外，世界上收藏羅丹作品第二多的地方，幾乎囊括了其所有代表作。2011 年去談合作的時候，基本上談成了，但是他們的現任館長臨近退休。董事會上有人提出：幾個月後就要退休的館長，不應該代替下一任館長簽訂展覽合同。新任的館長後來不認同該展覽到中國來展出，只好作罷。

後來，我們去美國賓州的羅丹博物館。這個博物館規模不大，只有 100 多件羅丹雕塑。華盛頓赫什霍恩現代藝術博物館也有一批羅丹的雕塑，我們也去談過合作展覽的意向。在 2011 年休斯敦美國博物館年會上，我曾經提出把發達國家的博物館庫房變成發展中國家的展廳。華盛頓赫什霍恩現代藝術博物館的藏品非常多，倉庫都放不下。當時跟他們談把他們的藏品拿到中國國家博物館來長期展出，可以簽訂五年、十年的合同，做長期陳列，談得很好，但最後沒有實現。

◈ 打破雕塑展的常規展陳方式

「永遠的思想者——羅丹雕塑回顧展」不僅展示羅丹的作品，更重要的是把與之相關的內容——羅丹的身前、身後，羅丹的當下，以及和羅丹相關的博物館等緊密地聯繫在一起。

問：後來是如何確定以「最初的歲月」「雕塑家的誕生」「漸臻成熟」「走進神秘的羅丹工作室」四個部分為框架的呢？

答：2014 年 9 月份，我們在巴黎先後考察了羅丹博物館、奧賽博物館、羅丹故居等，之後就有了一個基本的框架：基於「回顧」這樣一個特別的主題，把羅丹的博物館、花園、展廳、故居、工作室、餐廳、墓地、羅丹博物館的庫房等呈現在一個展廳中，就是大家現在看到的格局。

「永遠的思想者——羅丹雕塑回顧展」不僅展示羅丹的作品，更重要的是把與之相關的內容——羅丹的身前、身後，羅丹的當下，以及和羅丹相關的博物館等緊密地聯繫在一起，環環相扣，讓人們看到羅丹以及與之相關的環境。這些環境可能是大家熟知的，也可能是大家不知道的，比如羅丹的墓地、故居，很多人沒去過。

這些豐富的內容集中在一個展廳呈現，增加了展覽的豐富性和可觀賞性。觀眾走進展廳，不僅是欣賞某一件作品，還可以看到羅丹博物館展廳的元素。而這種氛圍的營造，就區別於我們在奧賽博物館或者斯坦福大學看到的羅丹雕塑的陳列。展覽開幕之際，「永遠的思想者——羅丹雕塑回顧展」的展陳理念和方式得到了羅丹博物館館長和策展人的高度認可，法國大使、大使夫人對這樣的展陳也都很肯定。卡特琳娜·舍維約激動地説：「我沒有感覺到在中國，感覺還是在巴黎，但你們的空間比我們的好。」

這種展陳方式打破了雕塑展覽的常規。在雕塑展覽中，如何把藝術家和與之相關聯的文化因素結合在一起，使得觀眾在審視具體作品時能獲得更多的信息，是非常重要的。通過知識、具體的視覺圖片等去建立這種關聯，讓人們能夠不去巴黎而找到身處巴黎的感覺，不去羅丹博物館而能有身臨其境的感受，這是我們所努力的。當然，我也反覆強調，展覽不管做過多少回，不管同類型的展覽如何表達，都應該有各自不同的

方式，從而得到不同的效果。比如同樣是這 139 件羅丹雕塑作品，我們還可以有另外的展陳方式，那就可能會得到完全不同的效果。

◆ 花最少的錢，辦最好的展覽

現在業界的一個問題是，很多展覽大規模、大面積搭建展廳，造成資源和金錢的過度浪費。因此，我們在籌劃展覽時確立了一個理念：花最少的錢，辦最好的展覽。

問：您剛才說，羅丹雕塑回顧展如果換一個展廳，可能有不同的效果。我們注意到該展覽是在這個展廳的上一個展覽的框架基礎上進行佈展的，在佈展過程中您是怎麼考慮的？

答：展覽的搭建是整個展覽形式和整體面貌的重要方面，也是花費比較大的方面。現在業界的一個問題是，很多展覽大規模、大面積搭建展廳，造成了資源和金錢的過度浪費。因此，我們在籌劃展覽時樹立了一個理念：花最少的錢，辦最好的展覽。

羅丹雕塑回顧展的展廳，上一個展覽是「作為啟蒙的設計——中國國際設計博物館包豪斯藏品展」，這個展覽由中國美術學院主辦，是一個設計考究的展覽，也花了不少錢做了一個比較大規模的搭建。在展覽結束之前，我們就研究了這個展廳，之後便與中國美術學院商量，希望其撤展時儘量保存框架。當時這個展覽分為四個部分，對展廳做了分割，正好符合羅丹雕塑回顧展的架構，為我們省卻了框架搭建的費用。而且，妙就妙在佈展完成後，還不怎麼看得出原有的痕跡。為什麼看不出來？這就是我們提到的，在展覽中將有關羅丹的各

種元素組合在一起。站在羅丹雕塑回顧展的展廳門口，透過玻璃，目光可以直達羅丹博物館《地獄之門》的那面牆。也就是說，視線穿透了展覽的幾個部分，一層一層遞進，已經完全看不出上一個展覽的痕跡，儘管兩個展覽的架構都是四個部分，而且其結構的劃分與每一部分的面積大小完全一致。

在佈展細節上，展廳門口的主題柱原來在中間，我們將之推至牆邊，加高，並打破原來的格局，使門口的空間變得更為寬敞。「作為啟蒙的設計——中國國際設計博物館包豪斯藏品展」展廳裏原來還有一個播放投影的獨立空間，在「永遠的思想者——羅丹雕塑回顧展」中將之改造成為羅丹的餐廳。所以，雖然是沿用原來的架構，但羅丹雕塑回顧展在細節上進行了種種努力。通過此次展覽，我們獲得一個重要的經驗：充分運用現有的展廳資源，而不是完全把它推倒重來。在佈展過程中，我們始終貫徹環保、節約的理念。

問：我們了解到，該展覽在開幕前最後一天還在緊張佈展，是遇到什麼棘手的問題嗎？

答：雕塑展佈展比較複雜，作品比較重，移動起來不方便，不像繪畫作品那樣輕，容易懸掛。另外，雕塑的特點在於它需要獨立的欣賞空間。但在此次展覽中有一個個案，就是《吻》。在這件雕塑作品的前面有一件躺着的作品，後面是羅丹博物館的場景，前、中、後彼此穿插。後來法國大使和大使夫人告訴我，這一場景是整個展覽中最精彩的。但是，這並不是雕塑展中最合適、最合理的方式。合理的方式是，欣賞某一件雕塑作品時，能排除其他干擾。然而，這正是我們架構的一種彼此呼應的關係，幾件作品成為一組之後，它們之間便形成了一種新的格局、新的情景、新的意味。

為什麼佈展持續了很長時間？就是期間不斷在調整。直

到展覽開幕的前一天，我們發現 40 釐米的有機玻璃護欄不夠高，臨時改為 60 釐米。原因之一在於 40 釐米的護欄，觀眾一伸手就能摸到展品；其二，40 釐米正好在展品大半高度的位置上，影響觀感。這些問題並不是在畫圖紙時能預先把握的，一定要在具體工作中通過實際考察才能發現。

問：具體到 139 件羅丹雕塑作品上，此次展覽有哪些不同於世界上其他羅丹雕塑展的特點？

答：139 件作品為這次展覽提供了很好的基礎條件。在這些作品中，法國巴黎羅丹博物館打破常規，選取了 61 件石膏作品。前面提到我曾遍訪美國斯坦福、美國賓州等地展出的羅丹雕塑，大都是青銅作品，基本上沒有石膏作品。石膏雕塑是青銅雕塑的母本，應該說它是更接近原作，或者說是更接近底稿的一種形態。但是，石膏比較脆弱，不便保存，運輸則更困難。這次來到中國展出的《思想者》就是石膏的，並不是人們常規看到的青銅的，這一點可能很多人都沒有認識到其中的重要性。這是一件巨大的作品，是拼接在一起的，能夠來中國展出非常難得，拼接需要法方的專家來完成。作為回顧展，此次展覽的展品包含了羅丹雕塑作品的各種材質，展現了羅丹雕塑存世的多樣化形態，這種多樣化的形態正如我在羅丹博物館的倉庫看到的一樣。

問：在羅丹博物館的倉庫看到什麼？

答：羅丹不僅是一位雕塑家，還是一位收藏家，其藏品的豐富性是出乎人們意料的。在法國巴黎羅丹博物館的倉庫，除大量的羅丹作品外，還有琳琅滿目、數以千計的羅丹藏品，那裏的情景讓人體會到羅丹豐富的一生。

羅丹收藏有許多古希臘、古羅馬、古埃及的雕塑，或許

他創作的靈感正是從中獲得的。因此，在研究羅丹雕塑的發展時，可能不僅要探究他如何認識古典主義、文藝復興以來雕塑發展的成就，或者如何學習文藝復興大師的具體成果，還要追溯他對古希臘羅馬、古埃及雕塑藝術的理解和學習。

在羅丹生前的工作室中，兩側有幾個展櫃，擺放有羅丹的一些小件的作品，所以，我們在展覽中還原羅丹工作室這一部分時也運用了展櫃陳列的方式，把羅丹的小件雕塑陳列在一起，讓人們感受到羅丹生前的工作狀態。

問：關於該展覽的題目，法文是「羅丹雕塑回顧展」，中文是「永遠的思想者──羅丹雕塑回顧展」，這是為什麼？

答：最初，我們工作用的名稱是「羅丹雕塑大展」，它與此前在中國美術館的展覽名稱相同，所以，我們一直在考慮起一個合適而響亮的名稱。法國巴黎羅丹博物館的策展人提出的方案是「回顧展」。在巴黎討論展覽名稱時，我認為可以把「回顧展」作為展覽的副標題，我們要有一個更響亮的、更能完善地表達羅丹雕塑成就以及羅丹雕塑思想的名字。想了很多天，有一天突然靈光閃現，就叫「永遠的思想者」吧。

《思想者》曾經在中國展出，人們一提到羅丹，就想到《思想者》。《思想者》的永恆性和經典性，是我們今天要強調的。在當代藝術的發展中，很難找到過去那種經典的感覺和持久的魅力。《思想者》的永恆性，給了我們啟發，其本身所具有的魅力和內涵，都有着特別的歷史意味和文學趣味。

「永遠的思想者」似乎更像一部文學作品的名字，作為藝術展覽的名字，沒有矯揉造作的感覺，沒有很深奧的詞語，很普通、很平常、可親近，就像我們看羅丹的雕塑那樣。當我告訴法國巴黎羅丹博物館館長和策展人這一想法時，他們都拍案叫好。

問：這次展覽花費是否很大？為什麼國際同行對此次展覽的成功舉辦感到驚訝和讚歎？

答：法國巴黎羅丹博物館是一個公立博物館，但國家不提供資金，運營經費主要來自門票、文創產品、羅丹作品的出賣收入，其中最後一項佔很大一部分。按照規定，羅丹的雕塑作品一件可以翻十幾件，翻了之後就要永遠封存起來。羅丹博物館與世界各國博物館交易，賣掉一部分作品，以獲取運營博物館的經費。羅丹博物館與世界各國博物館談展覽時，都要收取非常高的借展費。但我們的原則是，國與國之間的文化交流展覽通常是不付借展費的。在不付借展費的前提下去和羅丹博物館談，是不可能成功的。

此次羅丹雕塑回顧展僅運輸費就花費了近 500 萬元人民幣，再加上保險費以及其他費用，這是一項較大的支出。2014 年中國國家博物館舉辦了九個國際交流展，需要控制每一個展覽的財政支出。之所以能夠成功舉辦「永遠的思想者——羅丹雕塑回顧展」，是因為該展覽被納入了「中法建交 50 周年系列活動」中，而且是收官之作。在這一前提下，中國國家博物館和羅丹博物館之間就沒有了借展費的問題。

問：通過策劃此次展覽，您最大的感受是什麼？

答：這次展覽可謂一次再創造，是基於羅丹的一次新的梳理。對我們來說，關於展陳、策展的理念，在這次展覽中也得到了鍛煉和提升。這一點體現在具體工作中，都是一些細節的問題，例如展廳文字的安排，如羅丹的遺囑、名言、年表，每一個細節背後都有策展人想傳遞給公眾的特別的意義。我們希望向公眾展示羅丹的全貌，讓人們看到羅丹不僅有偉大的作品，還有更豐富的內容。

◆ 很難說誰淹沒誰

實際上，人們並沒有忘卻卡米耶，人們還知道她和羅丹的關係。不管是師承也好，獨立性也好，我想卡米耶是客觀存在的，很難說誰掩蓋誰。

問：有人說，卡米耶的天才被羅丹掩蓋了，您怎麼看？

答：在世界藝術史上，同時代的藝術家彼此關聯，所謂的掩蓋是有可能的。但是，如果卡米耶的才能確實超過了羅丹，那是掩蓋不住的。當然卡米耶也是那個時代中法國重要的雕塑家，但是，沒有超過羅丹。她可能有某幾件作品超越了羅丹，或者被更多的藏家欣賞，但這僅僅是一個方面。

考察一位藝術家，不能只看其一兩件作品。當然，在世界藝術史上也有藝術家通過一件或很少的幾件作品名垂青史，比如維米爾。維米爾是我最喜歡的畫家，但他一生只有 30 件左右的作品傳世。

實際上，人們並沒有忘卻卡米耶，人們還知道她和羅丹的關係。是師承也好，獨立性也好，我想卡米耶是客觀存在的，很難說誰掩蓋誰。在中國畫史上，比如惲南田，很有才華，很早就出名了，山水、花鳥畫俱佳。但是，他認識王翬之後，認為王翬的山水在自己之上，從此不畫山水，專畫花鳥，成就了中國美術史上的一段佳話，我們不能因此就認為王翬掩蓋了惲南田的山水畫成就。今天我們再來考察王翬、惲南田山水畫的成就，依舊認為惲南田是除「四王」外清初最重要的一位畫家。那麼，在研究 19 世紀法國雕塑藝術家的時候，除了羅丹，同樣還能談到卡米耶。

問：您如何評價羅丹及其藝術成就？

答：羅丹的一生是豐富多彩的，他的愛情、家庭生活也為他增添了很多傳奇的色彩。因此，當我們今天呈現其某一點、某一個細節時，如果細細品味其中的關聯和蘊藏的內容，就能更加了解一個擁有豐富人生的羅丹，一個具有傑出才華的羅丹，一個具有重要貢獻的羅丹。

就像中國藝術家齊白石一樣，羅丹留給後人的不僅是精神遺產，還有很多機會。羅丹博物館在今天成為法國巴黎擁有觀眾量較多的博物館。法國政府在羅丹去世後接受了這樣一筆巨大的遺產，基於羅丹生前的遺囑，建造了羅丹博物館。

在此次展覽中，我們在展廳多處呈現了羅丹博物館的原貌，也是想以此告訴公眾：一位藝術家如何回饋社會，一位藝術家如何把自己的作品與自己的國家聯繫在一起，這是一種奉獻精神。從羅丹博物館，我們可以看到羅丹捐贈的初衷和他回饋公眾的理想。通過羅丹博物館，我們可以讓子孫後代記住這個偉大的名字，記住一位偉大的藝術家及其為社會做出的傑出貢獻。

2014 年 11 月 27 日，作為中法建交 50 周年系列活動的收官之作，「永遠的思想者——羅丹雕塑回顧展」在中國國家博物館盛大開幕。展覽展出半月有餘，前來參觀的觀眾絡繹不絕。此文據 2014 年 12 月 12 日本書作者在國家博物館接受小博記者專訪整理而成。

讓文物「活起來」

　　在「互聯網+」的時代，如何讓文物「活起來」，正成為中國博物館界的熱門話題。但是，對於這個「活起來」，現在很多文博單位在認識上有些偏差。所謂的讓文物「活起來」，是說不應該讓那麼多的藏品一直沉睡在博物館的庫房之中，而是要讓它們更多地與公眾見面，有更多的展出機會，或者用更多的方法讓它們能夠得到生動的展示。一方面，中國的很多博物館場館非常大，但展出的文物卻有限，感覺不到博物館的「博」；另一方面，很多文物並沒有在公眾面前亮相的機會，或者亮相形式單一，同質化傾向非常嚴重，缺少個性和特色。因此，提出「活起來」，就是讓它們從沉睡中蘇醒過來，讓它們能夠在公眾面前得到更多的展示機會。「活」也要去除同質化，以多樣化的特色顯現中國博物館版圖上的「活」。

　　博物館要讓文物「活」，除了要讓文物有更多、更好的展示機會，還需要通過各種手段把文物中的歷史故事、文化關係等展示出來，這是「活」的本質內容。博物館在展出一些非常重要的藏品時，除了有一些展覽標籤顯現基本的文物信息，還缺少以公眾為中心的更豐富的內容，比如這件藏品是如何發掘出來的、如何流傳的、如何鑒定它的時代、與其相關的有哪些文物等。實際上，很多博物館並沒有讓展出文物得到完整的

呈現。在文化共享的過程中共享研究的成果以及階段性的內容，這是非常重要的，公眾對這些背後的內容很感興趣，他們也有必要了解這些內容。特別是經過科考發掘的文物，彼此的關聯性非常重要。目前，很多博物館單一化的呈現方式，讓很多文物失去了一些與之相互依靠的豐富內容，因此，讓人感覺到「死」而不「活」。比如，漢代墓葬中的畫像石，我們通常注重的是畫像石上畫的是什麼，是伏羲、女媧，還是東王公、西王母，等等，往往忽視了其在墓葬中的具體位置，而這一點是極其重要的，因為它反映了畫像在當時的社會意義，以及人們的信仰。失去位置的畫像不能說它沒有價值，但博物館還是要讓公眾能夠了解與之相關的墓室結構、畫像位置、每一塊畫像彼此之間的關係，這是文化共享的一個重要內容，也是文物「活起來」的一個重要方面。向公眾完整地傳遞這種綜合性的內容是博物館的責任，也是衡量博物館專業水準的一個評判標準。

除了喚醒那些深藏在庫房中的文物，讓文物「活起來」的方法還有很多，可是，目前博物館的嘗試往往局限在某些新的形式或科技手段的運用上。展示中的數字化，包括讓畫動起來，只是其中的一種方式，而不是「活起來」的唯一方式。很多博物館一說到要使文物「活起來」，就會想到數字化手段和聲光電的方法，導致有些博物館完全背離了博物館的基本原則。對於博物館來說，展陳方式的新舊並不是很重要。放眼世界，像牛津大學阿什莫林博物館這座最早的公共博物館、世界上規模最大的紐約大都會藝術博物館，以及盧浮宮、大英博物館等老牌博物館，對於新方式的運用都非常謹慎，所用的並不是很多，甚至不用。極端的案例是世界十大博物館之一的埃及國家博物館，其展陳還是幾十年前的狀態，但是，人們看到那

些法老時代的奇珍時，完全忽略了展陳的不足。相比之下，正在中國博物館界流行的所謂新方式的應用，正在消解博物館的核心價值：一切以文物來說話，用文物來表現——文物至上。在中國的很多博物館中，藏品可能不夠豐富，或者是比較單一，缺少有世界影響力的歷史文物和藝術品，因此，他們希望用新的方式來轉移人們對博物館核心價值的關注。展廳光怪陸離，特別是有的博物館中一些電子設備經過一段時間之後，憋的憋，瞎的瞎，無人問津，實在不忍目睹。

「活起來」的核心關係到文化共享的質量問題，不是說把文物陳列或展現出來就實現了共享的目的，而是要把與它相關的內容，包括研究的成果一併展示，以顯現共享的質量。其中不管是歷史故事，還是其他內容，都關係到文化自信的問題，只有把這些內容完整地展現出來，才能夠讓公眾了解博大精深的中華文化，了解其豐富性和複雜性，並獲得更多的知識和愉悦感受。因此，不管在什麼時代，博物館都應該用多樣性和豐富性吸引公眾，用博物館的專業語言來陳述專業的內容，反映文物的基本特徵。博物館的展出不僅是展示某一件作品、某一類作品、某一個時代的作品，或者是有相互關聯的諸多作品等，更重要的是要在文化信息的完整性上下功夫，要在為公眾傳遞多方面信息上去努力，要關注細節。這就需要博物館在文明傳播的過程中，研究規律和方法，讓公眾在博物館展示中感受中華文明的偉大，增強文化的自信。

<div align="right">2018 年 4 月 17 日</div>

博物館角落裏「無盡的盛宴」

　　隨着博物館、美術館的建築規模越來越大，除展廳增多外，過道等公共空間也隨之增加。如何利用好公共空間，讓這些空間活起來，許多博物館都有成功的案例和非常好的經驗。最常規的辦法就是根據公共空間的大小，安置一些展板，展現博物館、美術館發展的歷史，使觀眾能夠一目了然地了解建築的過程和歷史。因此，這些空間的利用對博物館的業務有很大的幫助，也提升了博物館為公眾服務的範圍與水平。所以，博物館的公共空間，包括展廳的利用，能夠反映博物館的管理水平。閒置公共空間的充分利用，在某種程度上是擴大了展廳的數量和面積。

　　波士頓美術館是我喜歡的博物館之一，這家博物館的建築規模、專業安排，以及公眾服務設施，都是比較周全的。波士頓美術館在休閒功能上的空間利用水平也是少有的。該館有很多餐廳，既有簡餐，也有常規的餐廳，還有比較高端的餐廳，滿足參觀者的各種需求。

　　波士頓美術館二樓的過道也是非常壯觀而具有設計感的，就在二樓轉向展廳的過道上，有一個「無盡的盛宴」的特展，可以成為博物館充分利用閒置空間的典範。

　　「無盡的盛宴」是一個合作的藝術項目，旨在探索食物和

文化的相互聯繫。波士頓美術館在七個月的時間裏，與朗達·韋普勒（Rhonda Weppler）合作，邀請來自波士頓地區十個社區組織的年輕藝術家創作了可食用雕塑，同時作為大型攝影作品牆的素材。作品牆的背景也完全由可食用的材料製成，再現了來自世界各地的桌布圖案。這裏還有孩子們喜歡的糖果，用軟糖和符合食品安全的矽模具製作微型盤子、碗和其他食品。他們的靈感來自波士頓博物館館藏和藝術品，以及不同文化背景的藝術家多樣化的食品，如中國蛋撻、薩爾瓦多辣醬玉米餡餅、牙買加米飯和豆類等。這些食品被拍攝後，就會在這個超現實的史詩般的「無盡的盛宴」中佔據真實食物的視覺空間。這個展出空間不遠處就是博物館一層大餐廳以及地下餐廳，沿着過道往前行，還能夠看到很多人在這裏就餐。

　　為了對應這個巨大的照片，年輕的藝術家都製作了一個他或她前一天吃過的一頓飯的小雕塑，這就是與牆面巨大的攝影作品牆所對應的展櫃陳列——「昨天的食物」。這些「昨天的食物」使用膨脹鑄造材料，通過作品的紋理，可以看到製造者的指紋，這些縮微的模型又讓我們反思年輕藝術家的日常生活及其獨特身份。策劃人還考慮到博物館展示的藝術品和文物如何不僅代表歷史的強大力量和社會習俗，而且還代表那些正在經受飢餓或享受美食的人。

<div style="text-align:right">2018 年 10 月 26 日</div>

博物館的展品說明牌

　　與博物館的空間以及博物館展覽中的諸多工作相比，說明牌只是「方寸之間」的物件，因此一般都不會太受重視，甚至經常被忽視。儘管如此，說明牌在博物館卻是不可或缺的，不可因事小而不為。

　　說明牌又稱「展簽」，用以說明展品，應該是和博物館同時誕生的，是博物館公眾性的一個體現。最初英國收藏家把藏品捐贈給國家，國家向公眾開放展陳，為了讓公眾能夠了解陳列品而用文字加以說明，這就有了說明牌。說明牌在過去很簡單，現在一般來說也不是很複雜。隨着社會的發展、科技的進步，說明牌也有了多種形式，有的出現了二維碼等現代化元素，有的延展了服務，譬如點字等，可是傳統的形式仍然佔據着重要的地位，仍然是主流的方式。說明牌在展廳中，一般跟隨展品，不離左右，但也有在一個展櫃內集中呈現的。說明牌通常擺放在展櫃內，也有黏貼在牆面上的，還有獨立的說明牌位於特定的空間內，或與護欄結合在一起。說明牌的職能是說明展品的相關信息，通常包括作者、名稱、時代、尺寸、發現的時間和地點、流傳的經過、收藏的地點等相關內容，進一步可以對展品做一般的敘述和描繪，更專業一點的，還有藏品在博物館中的編號，等等。這些內容的安排是各博物館基於展

覽的要求而設定的，內容可詳可略，但必須以公眾為基本的考量，應該以滿足公眾了解、認識展品的要求為出發點。因此，在越來越多的公眾進入博物館的今天，博物館對於展品的說明牌應該予以高度的重視。說明牌雖小，卻關係到公眾進入博物館參觀的基本感受和獲得知識的多少，因為觀眾主要通過各類說明牌來了解展覽和展品的情況。在博物館中，有的展品本身比較簡單，不管是表現內容，還是材質、工藝等，都一目了然，且不具有與其他展品等相關聯的內容；有些展品卻非常複雜，它可能自身就有很多的內容，甚至包括名稱中的文字，可能都是一般觀眾所不認識的，如中國古代青銅器中一些器物的名稱有許多生僻字，就需要用拼音來標注。至於豐富內容的解讀，也需要博物館的專家在說明牌中加以提示。還有一些展品與其他展品或者與墓葬出土等有關聯，公眾對此也會感興趣，這也是公眾認識展品的一個重要方面，這種關聯性帶來的豐富的信息需要在說明牌中加以說明，否則觀眾只是孤立地看展品，無疑會降低展覽的文化內涵和社會職能，也會削弱展覽的教育意義。

說明牌依附於展品和展覽，不是獨立的存在，但又有其自身的價值。說明牌的設計也有學問，它與博物館的空間和展品有特定的關係，其形狀、大小、色彩、排版，還有擺放的位置等，都非常講究，都要遵循美學的原則。現在有很多博物館不太重視說明牌，一些說明牌的設計與安排不夠關注公眾的感受：有的字非常小，根本看不清楚；有的貼得很高或很低，不便於觀看；有的大小不合適，與展品不協調；有的因為展櫃中的展品數量多，說明牌擺放雜亂無章；有的做得花裏胡哨，毫無美感。說明牌既反映博物館的專業水準，又反映博物館對待公眾的態度，其設計應該既美觀大方，又能豐富博物館的展陳

形式，以和諧為主要追求。

　　說明牌雖小，卻能反映博物館在展陳細節上是否考究，也能反映博物館從收藏到研究等方面的專業水平，更能反映博物館對公眾的態度。就說明牌的具體內容而言，可以更豐富、更多樣，也可以更生動、更考究。一般來說，說明牌上的主要內容都是展品的基本信息，這對於公眾來說是遠遠不夠的，博物館應該根據展覽和展品，有針對性地撰寫具體的內容，而不是簡單地用基本信息做一般性的表述。其內容要兼顧不同的人群，要言簡意賅，當然，能夠兼顧展品與展品之間的關聯和其他方面，會更加有益於觀眾欣賞展覽。為了讓說明牌生動起來，文字的魅力也非常重要，有趣味地敘述有意思的內容，一定比乾巴巴地交代要好。但是，現在博物館界「賣萌」的風氣盛行，也有損於博物館的品格，有的甚至有庸俗化的傾向，所以，文字的品格也很重要。說明牌文字內容的把握和拿捏並不是很難，但要做好也不容易，應該在趣味性和知識性方面下功夫，使人們感受到博物館工作人員的感情，這種感情就是文化共享中的溫度。

<div align="right">2018 年 5 月 27 日</div>

兵馬俑的手指與博物館的安全

就我曾經在中國國家博物館工作的經歷和經驗而言，國外的一些博物館，尤其是那些聲名顯赫的大館，對於和我們的合作，都有嚴格的場館方面的要求，不僅是展品的安全與保衛問題，還有對場館硬件方面的要求，包括溫度、濕度等具體的硬性指標。2011 年，德國與國博合作的「啟蒙的藝術」展覽，德方甚至在國博的展廳內安裝了能在德國監控溫度和濕度的設備。國博這麼多年來沒有發生過任何關於展品安全方面的問題，保證了國家博物館的聲譽不受損害，同時也建立了一個很好的與國外博物館之間合作與信任的基礎。

最近從新聞中得知，秦始皇陵兵馬俑在美國費城的富蘭克林學會博物館展出中受損，我感到非常震驚。這次在費城展出的，除了 10 件陶俑，還有金銀玉器錢幣等 170 餘件文物。而這個時候另外一個秦始皇陵兵馬俑的展覽正在英國利物浦國家博物館旗下的利物浦世界博物館展出，這個由英國利物浦國家博物館和陝西省文物局合作舉辦的「秦始皇和兵馬俑展」於 2 月 9 日開幕，將展出至 10 月 28 日。客觀來說，在美國費城的展出，如果不是因為展品受損的問題，很多人還真的不知道有這個展覽。

我去過世界各地 300 多家博物館，也去過費城，但沒有去

過富蘭克林學會博物館,此前也沒有聽說過這家博物館,可能這是一個規模不大的博物館。那麼,我們對於它的場館要求可能就沒有那麼嚴苛,至少沒有像西方國家的一些大館對我們的要求那樣,也有可能是我們對於它的場館硬件以及管理能力失察,沒有審查它是否具備展示秦始皇陵兵馬俑這樣的國家一級文物所必需的基本設施。秦始皇陵兵馬俑多次到國外展出,我們往往只注意到它獲得的巨大成功和反響,但是並不意味着這些展出場地及規模都是一流的。費城富蘭克林學會博物館是隸屬於學會的一個博物館,這種學會博物館可大可小,大的如美國史密森學會下屬的位於華盛頓的幾家著名大館,其餘的一般都不是很大,與之類似的有紐約的亞洲協會博物館。規模不大的博物館,在安保基礎設施尤其是工作人員的數量等方面是有所欠缺的,很難保證展品的安全。在這一事件中,肇事者在閉館之後進入博物館,其過程沒有被保安發現,而該館的監控系統亦形同虛設。可笑的是,「直到幾周後,博物館的工作人員才發現這個兵俑少了一根手指」。由此可見,該館即使在硬件上有保證,但幾乎到了沒有管理的地步。

如此重要的文物出國展出,場館中沒有或缺少安保措施和安防預案,這也是我方的失察。如果有最基本的紅外線報警,當有人進入某個區域,尤其是閉館之後進入某個區域,設備就會報警,安保人員就能在第一時間趕到現場,從而快速有效地處理問題、保護現場。博物館內什麼事都可能發生,盧浮宮還發生過槍擊事件呢,偷盜也時有發生。所有的安全問題都應該成為前車之鑒。

在國際交流展方面,我們即使不能經常和像大都會藝術博物館、大英博物館這樣的世界一流博物館合作,也必須在和中型博物館合作時,提出一流博物館的安保要求。與小型博物

館的合作則應該謹慎，國家文物局應該嚴格把關。國家文物局應該提出文物出國展覽對場館的基本設施要求，不符合要求的展出要明令禁止。這一次兵馬俑展出的事件，給我們的出國文物展覽敲起了警鐘：在對外合作中，尤其是在中國重要的文物「走出去」的過程當中，應該嚴格考察對方展館是否具備基本的規模和設施要求。安全第一，不能完好地去，缺指頭回來。

在世界上任何一個國家，在任何一家具有專業認知的博物館，對於具有重要歷史和藝術價值的文物和藝術品的展出，其展出的場館中都必須有足夠而充分的安保技術手段。博物館保護文物不受損壞是天經地義的，這是博物館立館最基本的準則。這次受損的兵馬俑是沒有展櫃的裸展。就裸展而言，在全世界大小不等的博物館中都可以見到，通常用於展出一些大型的、不易損壞的展品。裸展這種方式並不完全代表不安全，卻是所有展出方式中安防級別最低的。因為展品沒有展櫃或玻璃罩的保護而裸露在外面，有的甚至觸手可及，因此，博物館通常會在展品的周圍設有不可觸摸的警示。裸展也是以安全為基礎的，配備專門的人員看管也比較常見，而現在相關的報警設備基本上是標配。如果缺少必要的硬件防護，裸展是容易出問題的。當然也有像墨西哥人類學博物館那樣的情況，中央大廳裏面展出的是巨大的瑪雅或印加文明中的石質文物，基本上沒有任何防護，觸手可及，但多年來少有觸摸，也沒有損壞，這是建立在公眾主動不觸摸的基礎之上的。公眾能有對歷史文物的敬畏之心，需要有個歷史過程，需要幾代人的努力，需要教育的支撐。實際上，對於博物館這樣的公共文化服務機構而言，公共安全問題無時不在，它與社會公共安全的整體狀況相聯繫，只能採取各種方式去預防，然而，防不勝防。

現在，博物館界提出與觀眾互動，使得有些人誤認為是與

這些展出的文物進行直接互動。互動的方式多種多樣，但不管如何互動，不能觸摸展出的原作是不可突破的底線。在有的博物館中可以看到一些視障人士觸摸展品，那是專門為視障人士準備的複製品，而不是原作。

像秦始皇陵兵馬俑這樣有兩千多年歷史的中國重要文物，在世界上任何國家都不可能產生與之互動的問題，所以，用展櫃、隔離帶以及其他技術手段去隔離公眾的直接接觸是必要的。這次費城富蘭克林學會博物館出現的肇事者掰斷秦始皇陵兵馬俑手指的事件，是一個嚴重的事件，這個事件應該引起各方的反思。

原載 2018 年 2 月 23 日《中國藝術報》。

輯五

博物館之教育

在芝加哥藝術博物館邂逅安娜

　　芝加哥藝術博物館每周四開館到晚上八點，讓上班族有進入博物館的機會，也給像我這樣的過客多了三個小時看博物館的時間。實際上，我是在德里豪斯博物館臨近五點閉館的時候才轉移到此的。如果一座城市中的所有博物館都是下午五點鐘閉館，那這座城市的晚上就缺少博物館的溫情，城市的魅力也就會減少許多。城市的晚上，如何增加一點文化和藝術的去處，除了劇院、電影院，博物館、美術館也應該有所作為。

　　我走過老館，進入心儀的新館，眼前大的結構都比較熟悉，只不過與上次所見相比，大廳裏懸掛了許多畫，未及細看，感覺不是太好，有點亂。在漫無目的過程當中，感覺確實太累了，看到過道上有一個枱子和一把椅子，沒有人。我知道這是工作人員坐的地方，就想在這裏坐一會兒，沒想到主人過來了，聊了一會，我問她叫什麼名字，她給我看了她的工牌，上面寫着「ANNA」（安娜）。她非常熱情跟我打招呼，有問必答。我知道她是志願者之後，就跟她聊了關於志願者的話題。她非常熱愛志願者這份「自願」的職業。如果在中國，安娜應該已經到了頤養天年的時候，或者在大街上跳廣場舞，或者在麻將枱上，或者在電視機前。但是，她還沒有退休，在一家圖書館中做圖書管理員。從早晨上班一直忙到下班，很敬業。

下班之後，她沒有直接回家，而是來到芝加哥藝術博物館做志願者，一直要到晚上八點鐘閉館才回家，可見她這一天是非常辛苦的。她白天管書，晚上管人。安娜一直滿臉笑容，非常和藹，顏值也很高。在國外的博物館中，經常會看到一些年紀比較大的志願者，他們都有與博物館的感情，他們與博物館都有很多故事。因此，他們的熱情、他們的辛勞以及他們的努力，對博物館很重要。

安娜說她對藝術有特別的愛好。她在藝術博物館做志願者已經有兩年的時間。在一般人看來，在博物館做志願者是很簡單的事情，就是看看場子，或者是為觀眾疏導和回答一些問題，或者是做講解員，等等。總之，人們對志願者的感覺好像並不是那麼專業，幫幫忙而已。安娜告訴我，博物館並不是人人都可以來做志願者的，要經過嚴格的考核，考核之後要經過培訓。芝加哥藝術博物館比較大，而且非常精緻，其藏品也很豐富和全面，佈展也很講究。藝術博物館的建築結構複雜，因為由老館和新館兩部分組成，其內部關係相對一般的博物館來說要複雜得多，從場刊的平面圖上看，大大小小一共有 399 個展廳。因此，對於志願者來說，要把這些展廳所在的位置、正在展出的內容都記下來，那可不是一件容易的事兒。安娜說在這裏做志願者記性要特別好。通常我們認為人到了 60 歲這個年齡是記憶力衰退的時候，可是，安娜依然非常努力記住這些內容。她說每位志願者都要經過 20 個小時的培訓，必須記住每一個展廳在什麼位置，每個展廳裏正在舉辦什麼展覽，展覽中有什麼特別的或重要的展品。她拿出一份印刷資料，指着上面的一件作品，告訴我這件作品已經到了中國的上海展出。她每天要回答觀眾提出的各種各樣的問題，最多的還是關於展廳的位置和展覽的信息。如果有觀眾要問某件著名的作品在哪

裏，不但要準確説出這件作品的位置，還包括到國外去展出的信息。

正説話的時候，樓下傳來了非常動聽的音樂聲，俯首望去，是薩克斯和大提琴以及吉他的三人組合。樓上樓下的觀眾一下子都被音樂吸引住了。演奏者所在大廳的上面是一個觀眾休息區，觀眾在那裏可以喝一點飲品，或者吃一點簡單的食品。在這個休閒區聽到如此美妙的音樂，是非常愜意的事情。安娜告訴我每個星期四博物館裏都有這種演出，只不過此前都是在戶外的一個空間中；今天還是第一次在室內演出。

博物館用多樣的方式吸引觀眾，營造藝術氛圍，應該是博物館的職責所在。博物館用多種方法來拓展自己的生命力以及吸引力，正是博物館得以存在幾百年的一個重要的原因，在這幾百年的發展過程當中，博物館人包括志願者，通過自己的辛勤努力，再加上城市居民的支持，使博物館在城市中的地位越來越重要。博物館的服務是一個永無止境的話題，是一個能夠反映博物館特色的重要方面，是一個一直都需要解決的問題。博物館服務永遠在路上。

2018 年 9 月 29 日

在菲爾德自然歷史博物館遇見瑪麗

菲爾德博物館是一座自然歷史博物館，在芝加哥口口相傳。它的大堂非常氣派，從南到北貫通，兩邊都有出入口，其大堂的高度雖不及中國國家博物館，但也相差無幾。從入口進門之後，售票處位於大堂中，這在其他大型博物館中很少見。

我看完上下三層的大多數展廳，回到了中央大廳，在接待處志願者的席位上，遇到了瑪麗。瑪麗在這裏當志願者已經十年了，她和芝加哥藝術博物館的安娜一樣，也是在圖書館工作。瑪麗是一位電腦工程師，每個星期天都在菲爾德自然歷史博物館上班。她非常熱愛自己的工作，非常勤勉地對待每一位諮詢者，她把這份沒有薪水的工作看成是自己生命的一部分。

瑪麗能夠非常熟練地回答觀眾所提出的每一個問題。同時她還強調：「我不僅知道博物館和圖書館的事情，外面哪兒有好吃的，哪兒有好玩的，包括哪個地方賣便宜的東西，我都知道，你問我吧。」——她非常的自信，有點像過去上海灘的「包打聽」。瑪麗為菲爾德博物館增添了一道特別的風景，對於博物館來說，能夠有更多像瑪麗這樣的志願者是一種運氣。他們真正不求名不求利，完全是興趣所在。

瑪麗非常熱情地拿出一份中文導覽圖，封面上寫着：
「一切從 SUE 開始！參觀迄今為止發現的最大、最完整的

霸王龍！」

　　瑪麗介紹說館裏有一個很有意思的活動——「和恐龍睡一晚」。迄今為止發現的最大、最完整的霸王龍是菲爾德博物館的標誌，側門正立面懸掛的巨幅廣告上就是霸王龍的形象。瑪麗說一年中有幾個特別的時間，通過電話預約，六歲至 12 歲的孩子可以申請在博物館和恐龍睡一晚，這對很多孩子來說都是非常嚮往的事情，大多數孩子六歲之前都沒有離開過父母。參加與恐龍睡一晚的活動，離開父母和家人的這一晚，陪伴他們的還有博物館的志願者。這些志願者像家長或幼兒園的阿姨一樣陪伴這些孩子度過一個夢想成真的夜晚。

　　瑪麗打開平板電腦告訴我如何預約。在接下來的時間裏，2019 年有三個晚上都有「和恐龍睡一晚」的活動，費用是每人 70 美元，團隊 15 人以上每人 65 美元。參與的孩子需要自備睡袋和被子。如果有中國的孩子得到這個消息，一定非常有興趣，以圓和恐龍睡一晚之夢。

　　「和恐龍睡一晚」是一個極有創意的活動。對於博物館如何更好地吸引公眾、如何用獨特的想像來吸引更多的觀眾、吸引各個年齡和各個文化層面的觀眾進入博物館、感受外面感受不到的內容，這個活動提交了一份答案，這也正是博物館利用自己的藏品來開展教育活動、開展社會活動的一個獨特的案例。

　　菲爾德自然歷史博物館還有一些小推車，上面放着動物、植物的標本，也有志願者非常耐心地向家長和孩子們講解。這種講解實際上是一門特別的課程，是一對一的輔導，有別於在展廳裏看展覽。

　　如果沒有這些志願者，博物館要增加幾倍的編制才能完成如此的工作量。因此，招募志願者、利用城市中富餘的人力資

源來服務於博物館，既節省了博物館管理上的人力成本，又能實現那些對博物館和藝術有特別愛好的志願者的願望，可謂雙贏。如果博物館有更多像瑪麗這樣的志願者，有問必答，博物館的美譽度將會不斷提升。這就是博物館非同一般的服務。

<div align="right">2018 年 10 月 1 日</div>

一 美國芝加哥菲爾德自然歷史博物館「和恐龍睡一晚」活動宣傳廣告。

輯六

博物館之
運營

博物館的運營之道

◈ **博物館如何協調職能轉換**

　　博物館挖掘藏品內涵，與文化創意、旅遊等產業相結合，開發衍生產品，增強博物館發展能力等，都是一些老話題。但是，這幾年說得比較多而且不斷在說的，是開發衍生產品，好像這些問題成了博物館的主要問題。實際上，與文化創意、旅遊等產業相結合，開發衍生產品，增強博物館發展能力，並不是博物館主業中最核心的問題。因此，也談不上根據這些問題來說博物館如何去協調職能轉換。博物館只有在本質上去思考發展的問題，才有符合博物館特性的實際意義。

　　博物館以藏品為基礎。博物館的藏品多的數以萬計，包括不同的時代、不同的品類、不同的材質、不同的造型、不同的工藝，圍繞着藏品有大量的整理工作，整理之後還有研究、利用，這都需要有一個時間過程。只不過在中國的很多博物館這個過程比較長，問題也比較複雜。有的考古機構和博物館是分離的，各自為政，所以，有的考古發掘在結束了幾年或者數十年之後，考古報告還沒有出來，見證成果的文物也沒有與公眾見面。而有的博物館中的許多藏品一直深睡於庫房之中，很難與公眾見面。因此，挖掘藏品的內涵首先要有整體、研究的基礎工作，然後，需要通過展示把藏品內涵挖掘出來；更需要在

深挖藏品內涵基礎上的高水平的策展與展示。

　　策展很重要，策展的過程也是挖掘藏品內涵的過程之一。只有把豐富的藏品內涵挖掘出來，串聯起來，提供給觀眾，才是現在業內常說的「活起來」。

　　當然，與文化創意、旅遊產業的結合問題，也是博物館運營的基本方面。毫無疑問，博物館的文化資源要通過文化創意去轉換，而與旅遊的結合則會帶動客流量，會提升博物館的社會知名度和社會影響力。而每一家博物館的情況各不相同，有些博物館，特別是那些非公立博物館，對於訪客數量有着很高的追求。比如說像法國的羅丹博物館，荷蘭的凡·高博物館，其年度運營經費主要來源的三分之一是靠門票，因此觀眾數量對它的生存很重要。這類博物館對於挖掘藏品內涵、與文化創意及旅遊等產業相結合、開發衍生產品，都有着非常高的自覺。

　　博物館開發衍生產品需要根據博物館自身的情況。有的博物館自身有非常好的資源和優勢，而這個資源優勢是建立在它的歷史淵源和長時間積累的具有歷史厚度的社會影響力上的，但有的博物館不具有這樣的資源優勢。所以，並不是每一家博物館都可以通過開發衍生產品而獲得發展的動力。衍生品的開發只是產業鏈條的一部分，接下去有銷售的問題，如果生產出來，銷售不出去，問題更嚴重。對相當多的博物館來說，自身的藏品沒有廣泛的社會知名度，博物館所在的地區、博物館的歷史，又不具有支撐開發衍生產品的基礎。因此，讓所有博物館都通過開發衍生產品來提高博物館的發展能力，是不切實際的。

　　博物館應該根據自己的實際情況來利用自身的資源，把一些長期閒置的資源，變成有效的社會資源來為博物館的發展服

務，這需要知識、智慧、能力的相互融通。拿博物館的藏品來說，如果某幾件能夠代表博物館藏品實力的重要藏品，或者作為鎮館之寶的藏品，在這個地區沒有廣泛的影響力，那麼，藏品內涵對文化創意、對旅遊業的影響就無從談起，也就不可能據此來開發衍生產品來獲得一個更為廣泛的知名度。

近年來，一股把文化創意與旅遊結合和開發衍生品的社會風潮被提升到一個很高的層面，社會也給予了很高的期盼。而對於博物館主業的社會關注正日益消減，因此，我們應該回到博物館的本體價值之上，應該讓更多的公眾在走進博物館的時候，知道什麼是博物館——博物館可以有很好的餐廳和咖啡館，但博物館不是餐廳和咖啡館；博物館可以有很好的商店，但博物館不是商店；博物館也不是廟會或娛樂場所；博物館更不是科技館。

博物館的核心價值是要通過藏品來敘述自己的歷史，來展現文明和藝術的創造，來闡明自己的文化立場。只有這樣，博物館才有可能在相關藏品的內涵挖掘、文化創意與旅遊結合、衍生產品的開發等方面，表現出博物館的實力和獨特性，從而提升博物館在城市中的社會地位以及在國際上的影響力。

◈ 博物館的經費與收支

關於博物館的運營經費問題，每家博物館的狀況也是不相同的。公立和私立博物館大相徑庭，而公立博物館因其所屬關係也不盡相同。屬於文化部系統的，還是屬於省級系統、市級系統、縣級系統的，其經濟狀況千差萬別。東部和西部，南方和北方，民族地區和非民族地區等，其經費的狀況也有不同。

公立博物館的經費都有保證，有些博物館的經費還很充足。然而，全世界博物館的普遍狀況又都是缺錢，非常缺錢。

中國很多公立博物館最缺的是收藏費，因為市場上的文物和藝術品價格都很高。即使年度收藏經費上億，有時都買不起一幅畫。美國大都會藝術博物館的前任館長康柏堂就是因為經費問題而被董事會解職。而在中國，只要不貪污、挪用，沒聽說因為經費問題而被革職的。不管是哪一級的中國館長都不會舉債營運，「有多少錢辦多少事」的持家風格也成為博物館的基本規則。對於多數博物館來說，博物館所缺的並不是專業上的經費，因為有年度經費預算。可是面對新增的項目，往往是捉襟見肘。很多博物館缺的是未列入預算的那一部分。預算往往是基於上一年度的花費。博物館的級別越低，基數就越低，每年新增往往非常有限。這也在一定程度上反映了各級政府對於博物館的認知和重視的程度。「只管生不管養」的問題也很普遍，一次性投入建了很大的館，可是，沒有充分考慮到運營經費，節衣縮食往往成為常態。而所謂的不缺錢或有保障，大致也是在節衣縮食的狀態之中。

公立博物館的年度經費來自各級政府的財政。年度撥付的經費大致分為兩個部分，一是和人員工資、福利關聯的費用，二是相關的業務經費，通常包括收藏、展覽等業務費用，單列、專款專用。對於相當多的博物館來說，人員經費是主要的，是需要保障的。博物館的工作人員並不只是定編定崗的那一部分專職人員，還有相當一部分是派遣制的臨時聘用人員，這一部分人員在很多博物館、美術館超過了定編定崗的人數，有的甚至是遠遠超過。這一部分人員的工資、福利並不在政府財政的預算之內，需要博物館在自收的經費中支出。這就有了在國家財政基礎上的自籌自支的問題。

這也給博物館提出了一個自籌資金的問題。像有些縣市一級的博物館，定編人數非常少，有的只有幾個人，那麼，在一個只有三五個人的縣級博物館中，一位館長、一位書記、一位

副館長、一位辦公室主任，要維繫博物館的對外開放是不可能的，還需要講解和展廳工作人員等，需要請保安、保潔人員。實際上的工作人員多數是非體制內的臨時聘用人員或派遣制員工，這一部分人員的工資以及其他相關經費的支出，往往需要館長去精心地運營。博物館的收入問題也就成了館長日常需要考慮的。這種自營的問題在各博物館之間也是各不相同。相同的是，公立博物館都有針對免費開放而發的政府補貼，這一部分收入對絕大多數博物館來說是不可或缺的。有的博物館如果失去了這一部分經費，開門都是問題。關於博物館的營收，國外的博物館一般是三分之一來自門票收入，三分之一來自衍生品、餐飲或其他的經營項目，三分之一來自贊助、場租和其他。法國羅丹博物館的三分之一營收來自羅丹作品的複製；荷蘭凡·高博物館的三分之一來自借展費。中國的許多博物館時常舉辦一些與主業沒有關聯的臨時展覽，在很大程度上是為了場租費，因此，臨時展廳幾乎成了博物館的標配；而有的博物館的臨時展廳很多、很大。這種現象在國外較少。

博物館的資源優勢決定了它的營收狀態。大城市、大館具有較好的資源優勢，中小城市的博物館要想獲得場租費的收入是很困難的。現在很多省級館建立在新區，實際上也失去了獲得自籌資金的資源優勢。加上現在城市中的展覽場所增加很多，很多博物館失去了往日獨一無二的地位，營收也就相對困難。

對於博物館來說，自籌的資金往往是解決運營中實際困難的。國家政策上有很多制約，有很多規矩，使得即使收支兩條線，也在一定的可控範圍之內。因此，自營的收入與合理的支出，都可能需要一些策略。這些都要在合理合法的範圍之內。各級政府應該要有政策上的確定性，就是當博物館合理獲得收入的同時，應該讓其在合理的支出方面有政策的依據，並且，

應該給博物館以一定的自由度。

另外，國家在財政安排方面能否更好地考慮博物館的實際情況，根據定編定崗的人員來落實每年財政投入。這之中定編往往是因為國家編制的嚴格限制，那麼，博物館不在定編範圍之內的那一部分定崗人員經費安排，應該納入年度的政府投入計劃之中。因為目前的定編定崗依據的是政府在編制範圍內的人數，實際上定的是一部分的編制和一部分的崗位。這就造成了館內人員的兩種待遇，實際上不利於博物館的工作。

博物館在運營工作中採用多種手段來解決營收的問題，是一種積極的態度。體制內定編定崗是必須的，可是，定編定崗的科學性、定編定崗與財政之間的相互關係問題，決定了博物館在運營過程中的一些實際狀況。因此，博物館在實際的運營過程當中，應該在政府的幫助下確定好自己的年度經費計劃安排，除在門票方面的補貼外，更多的是需要其他方面的實際考量，以使博物館的運營在年復一年中獲得良性循環。

◈ 博物館如何從對「物」的管理轉向對「人」的服務

對物（文物）的管理和對人（公眾）的服務，是從博物館誕生之日起就一直存在的兩個方面的重要職能。這個物的管理就是藏品管理，包括了常規的管理、修復等，也包括對於文物的研究、利用。博物館的重要職能和專業工作是離不開藏品的，因為離開了藏品的博物館，就只是一個建築。

在近年來博物館發展的國際潮流中，博物館對觀眾的服務已經提高到一個很高的認知層面，在收藏、研究、展示與教育的基本功能之外，現在還強調與觀眾的互動，以及多元的體驗等，但這只是一種新的拓展，不能影響主要的業務，不能喧賓

奪主。如果把與觀眾的互動以及其他的有關服務上升到一個核心層面的話，可能會偏離博物館的主業；而偏離了博物館的主業，所有的服務就沒有了與博物館關聯的實際意義。比如説，服務做得非常好、非常的體貼、給觀眾一種禮賓的待遇，可是，進到博物館看不到好的展覽，也沒有好的文物展示。博物館需要有很強的專業性才有可能吸引公眾。

博物館的專業服務建立在好的展覽策劃、藏品的利用，以及展覽所表現出的為公眾服務的具體內容上。只有這樣，觀眾進入博物館之後才能感受到博物館的服務是其他地方所沒有的、是一種只屬於博物館的專業服務。與收藏、研究、展示、教育等專業關聯的專業的服務，是博物館的立館基礎。

韓國的國家博物館、美國芝加哥藝術博物館都有專門的設置，滿足觀眾「摸」展品的需要，在重要展品的周圍設置複製品展台，或者設置專門可以摸展品的區域。這種來源於公眾需求的互動，是在專業基礎上的滿足。創造能夠與觀眾互動的專業服務還有很多方式，一定是根據展覽和陳列的實際。

關於博物館的營銷以及營銷策略，這在國內博物館好像不是問題。因為博物館沒有自覺的營銷，基本上是等客上門。沒有營銷的自覺是因為營銷無關乎實際的利益。國外許多博物館是自覺營銷，因為營銷關乎生存。他們會制訂各種切實可行的營銷策略，包括藏品的複製、借展的安排等。

◈ 博物館的品牌化

每一家博物館都是不一樣的，比如世界上只有一個故宮，只有一個盧浮宮。它們的品牌已經是基於國家和城市的歷史而存在。新的博物館就缺少這樣的資源優勢，建立品牌的社會影響力就比較困難。也有一些博物館是基於歷史的發展，已經獲

得了其獨特的社會地位，有了自己的品牌，像美國大都會藝術博物館、法國的蓬皮杜藝術中心等，加上時間的積澱，這些博物館已經有了品牌的影響力。中國的一些博物館，比如像湖南省博物館有馬王堆墓，湖北省博物館有曾侯乙墓，還有像敦煌、雲岡等石窟遺存，這些都是品牌的主要內容。現在博物館和美術館幾乎已經成為城市的標配，但是，能否形成城市的品牌，主要看它存在的價值和意義，以及它的作用和影響。

對很多博物館來說，品牌是不需要打造的，基本上是自然生成的。可是，對新的博物館來說，就需要悉心運營，需要獲得廣泛的社會認知，通過時間的積澱來逐漸建立起自己在這座城市中的品牌地位。品牌地位的確立還和博物館的藏品相關聯，比如有世界上最大的恐龍、最大的鱷魚，都有可能成為品牌的標籤。有一座知名的博物館建築，也是確立品牌的一個重要方面。比如像巴黎的路易·威登基金會美術館，因為其建築的特殊性而增加了品牌的特別內容。還有像位於法國朗斯的盧浮宮分館，也是因為建築的影響力，否則，人們要看盧浮宮的藏品直接去盧浮宮就可以了，完全沒有必要跑那麼遠到那個幾近廢棄的城市中。分館也借用了盧浮宮的品牌，如果沒有盧浮宮的品牌效應，在那裏建博物館幾乎是不可能的。還有日本的美秀美術館，完全是因為貝聿銘的設計，否則，誰會去離中心城市那麼遠的自然保護區中的博物館。

總之，博物館的品牌以及品牌的社會影響和知名度，取決於很多方面。博物館的每一點努力，對於博物館的存在和社會影響，都具有重要的意義，也關聯歷史和未來。

本文根據 2019 年 3 月本書作者接受《藝術市場》「大視野」欄目的採訪提綱改寫而成。

博物館的衍生品

◈ **衍生·延伸**

　　博物館衍生品成為時尚潮品，在中國已經形成**趨勢**，並引發如何看待「爆款」、如何看待「爆」的問題。但是，以中國之大，博物館之多，要說博物館的衍生品已經成為時尚潮品、爆款，顯然還言之過早。

　　博物館的衍生品是與博物館的收藏、展示、研究等主要業務有很強關聯的文化產品。作為博物館形象的另一種表現形式，它所承載的博物館功能是超於許多專業之外的，它在博物館之中是不為專業的專業，是「另類」，它是讓觀眾把博物館帶回家的具體而實在的載體。這些衍生品與博物館的藏品和展覽之間有着特別的關係，它們的設計或是基於博物館的鎮館之寶，或者某個展覽的代表性作品，而這些作品的意義和價值正反映了博物館的社會影響和知名度。因此，世界上很多博物館都設計和生產了自己的衍生品，這是一種潮流，反映了博物館發展的水平和高度。衍生品是博物館專業的延伸，也是博物館走向社會、為更多人所熟知的一種方式。售賣這些衍生品的博物館商店，往往是人們必去光顧的地方，在公眾心目中獲得的關注度不亞於展廳。為了吸引觀眾、擴大營銷，更有甚者，把出售衍生品的商店安放在博物館出入口，那是觀眾的必經之

處。觀眾可以通過這些衍生品來了解博物館的藏品，了解博物館最近的展覽。衍生品的意義不僅具有一般商品的屬性，還具有特殊的意義——延伸。

我們的衍生品開發水平與文化創意水平，和發達國家相比還有很大的距離，還是停留在一般性商品之上，也就是筆記本、茶杯墊、鑰匙鏈、手機殼、鼠標墊、馬克杯、絲巾等常規品種，和博物館本身一樣，同質化傾向嚴重。近年來觀眾對博物館的興趣日益加強，博物館的社會知名度也在不斷提升，基於此，衍生品的需求量水漲船高，觀眾的關注是衍生品開發的一個重要動力。創意、設計、質量、數量等是決定衍生品存活率的重要方面，也是決定其經濟效益的重要方面。如果沒有很好的博物館文化，沒有與之關聯的文化創意，沒有足以反映博物館品位的藝術設計，衍生品就不能表現出與博物館的關聯度，也不能表現出博物館衍生品的意義和價值，就可能淪為一般性的商品。所以，即使出現時尚潮品和爆款，也不是靠忽悠的。

◈ **連接·鏈接**

好的博物館衍生品應該與展品、展覽本身有緊密的關聯，與國家和城市的文化傳統也有着重要的關係。這種關聯有可能並不是直接的，而是間接的表現。譬如美國紐約的 MoMA（現代藝術博物館），它的衍生品應該是全世界博物館中做得比較好而周全的，但很多與博物館的藏品和展覽等並沒有直接的關聯，而是與博物館定位中的現代藝術和現代設計相關聯。MoMA 賣的是文化創意，是設計，是其他地方所沒有的特別的內容，表現出博物館級的品質，是博物館品牌的一種展現。人們徜徉其中感受到這種超於一般的意義，這正是 MoMA 的

特殊性。所以，看 MoMA 的衍生品商店就像看展覽那樣精彩，有身處展廳的感覺。

如果沒有一流的博物館，就沒有一流的產品，如果沒有一流的展覽，也不可能有一流的衍生品設計。中國的各級博物館與世界一流博物館相比還有很大的差距，因為我們在發展的過程當中，博物館藏品的局限性以及展覽的水平，造成了博物館的社會美譽度、知名度並不高。客觀來說，在免費政策支撐下的中國各類博物館，觀眾的實際消費水平較低，而觀眾實際消費水平對於衍生品的開發和生產很重要，因為沒有消費的支撐，衍生品就是卡拉 OK 自吹自唱，就有可能變成博物館自己的禮品。

博物館的衍生品與博物館的藏品、展覽之間的關聯是非常緊密，可是如果沒有具備足夠影響力的藏品，沒有能夠讓城市居民趨之若鶩的展覽，衍生品的開發就沒有根基。

◆ **阻礙・阻隔**

當下比較熱門的博物館衍生品開發正在形成一股影響到博物館主業的潮流，這無疑是一個誤區。衍生品中能夠吸引公眾關注的、能夠真正實現「將博物館帶回家」的產品非常少。與過去相比，我們看到了進步和成長，但是也必須看到自身的不足，這個不足在一定程度上反映了博物館體制和運營管理的核心問題。有的博物館衍生品商店中的產品非常多，銷售卻不盡如人意，因此，就有必要研究其中的問題。

第一，博物館缺乏自覺性，這是最主要的。現在衍生品的開發搭在了國家政策鼓勵的文創產業之上，作為一種與文化相關的新興產業，有着鮮明的中國特色。在博物館高度發達的西方國家，不管是文創，還是衍生品，都不是政府主導的，而是

博物館的自覺行為，因為這關係到許多博物館的生存，自覺是前提。比如荷蘭的凡‧高博物館與法國巴黎的羅丹博物館，其衍生品的銷售是博物館生存與發展的重要經濟支柱，大概佔其經費來源的三分之一。自覺往往來自生存的壓力，而沒有壓力往往導致沒有動力，就不能把對衍生品在博物館中的重要性的認識提升到一個高度，就不能將其與其他業務工作比肩。沒有自覺就只有應付。因此，應該在體制上理順其中的關係，將被動變為主動。

第二，衍生品的開發是依附於藏品和展覽之上的，要求博物館擁有具有廣泛知名度又能被公眾所接受的藏品，比如，盧浮宮的《蒙娜‧麗莎》。比如荷蘭海牙的皇家博物館，擁有一件維米爾的《戴珍珠耳環的少女》，就足以處身立世。法國羅丹博物館根據《思想者》開發的系列產品有很多，凡‧高博物館的《向日葵》系列衍生品也不勝枚舉。這些聞名遐邇的代表作支撐了衍生品的開發，以及衍生品與公眾之間的聯繫。藏品不僅決定了衍生品的內容，還決定了衍生品的銷售。

由此來看博物館的衍生品，並不是每一家博物館都可能獲得成功。像故宮這樣特殊的文博單位，全世界僅有一家。它的衍生品的內容和故宮自身的專業內容是相關聯的，而支撐衍生品的是「遊客」，而不是博物館中的「觀眾」，這就是故宮的特殊性，正如我們看到的像凡‧高博物館和羅丹博物館在專業內容上的特殊性。所以，它在某一方面的成功並不具有普遍意義，而我們如果把特殊性當作普遍性來推動，就可能會把文創或衍生品的開發帶入誤區。

第三，停留在衍生品的通用性層面，缺少有針對性的開發。中國各類博物館一年舉辦的展覽數量堪稱世界之最，而有的展覽時長只有一兩周，如果針對每一個展覽都開發衍生品是不切實際的。國外許多博物館一年辦幾個臨時展覽或一兩個特

展，所以就有可能針對展覽開發相關的系列衍生品，有的展覽衍生品多達數百種，可謂琳琅滿目。基於前述原因，我們的衍生品缺少與展覽的關聯，即使有，也只有幾件、十幾件而已，沒有系統性，不成氣候。

國外一些做得好的博物館，與展覽相關的衍生品開發是常規手段，配合展覽的衍生品開發往往會提前一年左右的時間。等到展覽開幕的時候，展現在人們面前的是一個與展覽相關的延伸，是一個系列的產品線，而這一系列的產品會帶動人們關注展覽，因為這些衍生品展現了這個展覽中最精彩的內容。衍生品、藏品和展覽是一種相輔相成、互為促進的關係，衍生品成為博物館推廣展覽的一種手段，這種手段對於博物館來説是非常重要的，這個重要性不僅僅是經濟方面的原因。

第四，經濟問題也阻礙了各級博物館的衍生品開發。衍生品的本質是與博物館關聯的文化與創意，而核心問題則在經濟方面。我國的公立博物館由國家財政支持，雖然不是很富裕，但維持運轉沒有問題。西方許多博物館都不屬於國家，有的雖屬於國家，但國家財政不管。比如，美國大都會藝術博物館雖然是世界上最大的博物館，但它不是美國政府財政管轄的公立博物館，因此，如果館長經營不善，理事會就會罷免他。凡·高博物館、羅丹博物館都是公立的，但政府不提供運營資金。這樣的博物館對於衍生品的開發是積極的、主動的和必然的。我們在經濟方面沒有壓力，反而阻礙了博物館衍生品的開發。當然，凡·高博物館和羅丹博物館只是個案，實際上博物館在缺少國家財政支持的情況下，創收是有難度的，而通過衍生品的開發來獲得全年運營經費的三分之一左右，這種成功的博物館在世界上也不多見。因此，年度的資金預算對於博物館的生存至關重要，他們必須有積極主動的舉措去應對資金問題，否

則博物館的館長就會面臨下課。

　　基於此，我國博物館衍生品的開發如果要上一個台階或者進一步發展，就要在體制上解決一些相關的問題。國有博物館事業的發展，除國家財政支持，有的也有理事會，但是理事會往往只是一個牌號，並沒有在實際運作中產生作用和影響。有的大館因知名度會獲得一些社會支持，但絕大多數博物館在當地是很難獲得支持的。這是一個矛盾，一方面是博物館缺錢，另一方面是博物館在借助社會資源來支持博物館事業上有一定的限度，有政策上的問題。這樣一種限度就會帶來博物館整體運作上的一些問題，尤其是給博物館的衍生品開發帶來困惑。

　　第五，博物館缺少專門的經營推廣人才。博物館的衍生品既要開發，也要推廣。如果能像美國大都會藝術博物館那樣將博物館的商店開到時代廣場，那麼就需要博物館有專門的人才來從事推廣工作。而我們的博物館從業人員，普遍缺少推廣和營銷方面的專業基礎和能力。而且，衍生品的推廣也需要資金支持，而許多博物館缺少這樣的專門經費。

　　第六，衍生品作為文化創意產品，缺少優秀的設計，有的既沒文化，又沒創意。這是阻礙衍生品設計進步的一個重要問題。茶杯墊不應只有方的和圓的，也不應只有常見的材質和形式，也不應只是將藏品的照片印在上面，這種沒有設計的「設計」，普遍出現在我們的衍生品之中。創意的設計，關係到衍生品的出路。另一方面，我們的衍生品缺少與著名設計家和美術家的聯繫，不能利用他們的影響力開發出與市場相關聯的產品，而像黃永玉、韓美林等著名的畫家，自己都開發了一些衍生品，在他們的粉絲的擁護下，有固定的消費群，顯現了衍生品的藝術魅力和市場潛力。

　　第七，欠缺與材質相關的工匠精神。許多衍生品粗製濫

造。博物館作為精英文化之所在，其衍生品必須有與其相配的品質，精緻是必須的，材質也應該是考究的。

第八，消費能力不足。一方面是沒有能激發消費的優秀衍生品，另一方面，實際的消費能力有限也是制約和阻礙。沒有消費基礎的博物館衍生品開發，一定會局限在有限的範圍之內，也不可能出現人們所期望的那種時尚潮品、爆款，更不可能為文化創意產業做出貢獻。

此文據 2018 年 5 月 8 日本書作者答《文匯報》記者關於博物館的衍生品之問整理而成，摘要發表在《文匯報》。

私立博物館在中國

　　我是學藝術出身的。20 世紀 80 年代在出版社工作，在人民美術出版社待了 17 年。那時候我收藏了一些東西，特別是油燈的專項收藏，之所以進入專項收藏並選擇油燈，是另外一個話題。後來收藏多了，沒地方擱，就在家鄉江蘇揚中市建了一個油燈博物館，到現在已經有十幾年了。和十幾年前相比，中國的私立博物館更多了。我個人認為，私立博物館的出現對於整個國家的文化建設和發展是有積極意義的。但是私立博物館的發展不容樂觀，僅僅從數量上來看，我認為不能說明問題，因為博物館的本質不是靠數量來決定的，而是要靠博物館自身所反映的內涵以及對周邊輻射的作用和影響力。很多私立博物館只是私人收藏館，並沒有對公眾開放。博物館要有它基本的功能：收藏、展示、研究、公共教育。這些功能不健全，不能稱其為博物館。所以實際上，中國私人博物館有相當一部分是私立收藏館，不具備博物館的功能。第二個問題是很多私立博物館對於建館目的存在不同認知，比如作為博物館來說，收藏是不能拿出來交易的，但是有些私立博物館存在着交易的問題。再有就是專業方面的問題，目前絕大多數私立博物館着力於收藏，輕視展示，更缺少研究，幾乎沒有公眾教育。這是

行業的現狀，也是中國私立博物館發展初期的大致狀況。

我們知道，像美國大都會這樣的博物館並不是國家公立的博物館，而是歸屬於一個基金會，嚴格意義上說也是一個私立博物館。可見，能否做成世界著名的博物館，並不在於私立還是公立，不管是哪一種經濟成分都有可能把博物館建設好。只不過我國私立博物館發展的歷史還不到 20 年，經營私立博物館的多數是收藏家出身，對博物館缺少基本的了解，這是需要一個過程的。如果建立一個有效的、用基金會制度推動建設和發展的博物館，尤其是在博物館的專業內涵方面脫離了簡單的收藏定位的話，私立博物館的未來會有很好的發展前景。因為它畢竟結合了整個社會經濟主體之外的民間經濟的很大一部分力量。上海出現了一些私立的藝術館，這些藝術館本身就有很豐富的收藏，這些豐富的收藏恰恰是國家所沒有的，是國家收藏的一個重要補充。因此，以私營經濟為主導的私立博物館，其發展在未來是對於公立博物館的一個重要補充。又比如說郵政博物館，沒有哪個國家級、省級的博物館中有此專項收藏，因為它的藏品規模太小、太微不足道了，但是這種微不足道的事情往往會被私立博物館或者是私人收藏所關注。

我希望中國在這一點上可以借鑒西方：私人藏家把自己完整的收藏捐給國家，國家則給他們很高的名分，為他們建立專門的展廳，在這點上我們還有待轉變觀點。不要說在國家博物館了，就是在省級博物館掛個人的名字，都有可能受到質疑。但是在國外大的博物館裏，經常可見以個人名義命名的展廳。即使在國家公立博物館建設中也時常會吸收一些私人經濟成分，包括私人藏品的加入。總之，能夠匯聚全社會的力量推動公共文化設施建設是一件好事。不管收藏得對也好、不對也好，總比吃喝玩樂、奢侈消費要好，這些藏家畢竟用自己的錢

財為大家、為民族積攢了我們的歷史和當代的藝術品。這些事情只有通過一定時間的積澱才能看到它的意義。如果以 20 年為一個界線或以改革開放 30 年為界線，再過 30 年我們回頭來看，會有一大批私立博物館出現，成為一個地區的重要文化景觀，他們做了許多地方文化部門所沒有做的事情。

正像我在我的家鄉建油燈博物館，不是說地方政府不做，是確實做不了，它缺少專業人才和專項資金。而私立博物館的出現往往反映了民間的智慧。很多藏家用他個人的智慧發現了收藏的重點，然後努力去收藏，把這個點形成一個專題，形成一個博物館的主體，使我們看到了私立博物館的未來。當然，私立博物館整體的水平有待提高，特別是運營私立博物館的人，要加強對博物館學的基本認識。因為博物館不是一個倉庫，不是把攢下來的藏品擺在這個倉庫裏面就叫博物館了。它是具有社會職能的，這個社會職能要通過開放和與公眾相結合，對周邊環境產生影響，要有人願意進入博物館，把它當成第二課堂，在裏面獲得美的感受。

◈ **第二部分**

現在有許多人把私立美術館、博物館發展不夠好的原因，歸咎於政府沒有扶持。我認為這種觀念是不對的。這是沒有正確認識到政府在這方面的責任和義務。簡單來說，政府面對公立和私立的博物館，不可能一視同仁，這是由博物館的性質所決定的。公立博物館代表了政府和納稅人的利益，代表政府的收藏、研究、展示以及公眾利益等；而私立博物館只是代表私人的或者是私人機構的利益訴求。儘管它也有公益性，但是，這種公益性與公立博物館表現出來的公益性是不同的。簡單來說，公立博物館的收藏是屬於國家的，私立博物館的收藏

是屬於私人或私人機構的。性質的不同，決定了公立博物館和私立博物館在本質上的差異。

關於國家扶持，我們應該有客觀的認識。國家有責任和義務支撐公立美術館的設立和運營，注入相應的資金，以維繫其收藏、展示、研究等業務的開展。但是私營美術館代表的是個人的利益和愛好，國家沒有扶持的責任和義務。為什麼要拿納稅人的錢來支持個人的事業？在世界範圍之內，哪怕是再大的私立博物館，如美國大都會藝術博物館或其他著名的私立博物館，各國政府都不會給予特別的支持，如給它注入資金、批塊土地等。私立博物館應該在自己能力範圍之內解決自己的問題，必要的時候，可以成立基金會吸引社會資金。西方文化傳統中，藏家把自己的藏品捐獻給政府所屬的美術館或博物館，但我國傳統中的藏家不願意把自己的藏品捐給國家，希望自己建立美術館或博物館來展示其收藏，那還有什麼理由要國家來支持呢？

因此，在促進美術館、博物館良性發展的過程當中，一方面，政府要全力推動公立博物館的充分及均衡發展；另一方面，要努力使私立美術館在規範運營的範圍之內，讓它更好地用合理、規範的管理體制和運行方式推動自身良性發展。世界上有很多實力很強的不依靠政府的私立博物館。公立博物館免費對公眾開放，獲得國家相應的補貼，這是合乎常理的。如果是具有一定專業水平，又能發揮社會功用，同時得到公眾認可的私立博物館免費開放，國家給予一定的補貼，也在情理之中。私立博物館可多學習美國大都會藝術博物館，既超脫於體制之外，又能以自負盈虧的運營模式成為世界上最大的博物館。它靠賣門票和擴大衍生產品的銷售來運營和發展，是得到公眾的理解和支持的。也可以學習荷蘭國家博物館私有化的經

驗，荷蘭很多的私立博物館、美術館都沒有依賴國家，也運營得非常好。

　　中國的私立博物館、美術館應該明確建立宗旨，完善功能，樹立基本的公益性原則，健全並保持其長久發展的運營機制，放棄對政府的依賴。

原載新華網，2012 年 7 月 31 日。

大學博物館的缺失

最近，高校博物館建設的話題受到業界關注，我想這是多年來對中國教育問題的反思。過去，中國高等教育的關注點主要集中在校園建設、擴招、師資等方面，對於博物館這樣一個考量高校綜合實力的重要指標，我們的認識存在嚴重缺失，這也是長期以應試為目標的教育傳統造成的。我們的學院教育忽視了對人文學科的建設，許多高校認為博物館、美術館可有可無，現有的管理方法也存在着許多問題，亟待解決。

◇ 是否擁有一座偉大的博物館是評判一所大學優秀與否的重要標準

西方發達國家的博物館在近 300 年中得到了很大的發展，其中大學內的博物館是非常重要的一支力量。比如英國牛津大學的阿什莫林博物館是世界上第一座對公眾開放的博物館，美國斯坦福大學藝術博物館收藏了大量的羅丹作品。在我看來，是否擁有一座偉大的博物館，是評判一所大學優秀與否的重要標準。中國的高校現已建成數以百計的博物館，但總體來看存在規模不大、影響不廣、藏品不豐、教育不利等問題。

基於大學的教學體制，博物館的級別較低，預算不充分，重展覽、重開放、輕收藏。高校吸引來的社會資金更多流向了

基礎設施建設，博物館這種需要經費長期支持以維持自身生存發展的部門一直遭到忽視。不僅如此，雖然各館均設有館長和專業部門，但多數管理人員缺乏熱情和專業訓練。因此他們難以在專業性程度很高的博物館、美術館的運作中發揮作用和影響。

對於大學這種處在教育體系金字塔尖的單位來說，博物館可以給人們講述這座大學的歷史，因為每一件藏品都凝聚着一代人的心血和文化智慧。大學博物館在幾百年的歷史發展過程當中，對於其周邊的社區乃至整個城市的影響力，也是大學煥發文化力量的重要方面。

◈ 校園文化缺少對博物館的依賴

不同於社會博物館，高校博物館是面對學校師生的一個部門。與發達國家相比，我們的校園文化缺少對博物館的依賴。反觀已有博物館的高校，學生進入博物館的次數極少，博物館對學生的影響微乎其微。公眾的需求是博物館發展的推動力，如果大家都不關心博物館的展覽和藏品，那麼其在校園中存在的價值就有問題。所以我們一方面要從體制上反思博物館的現狀，另一方面要反思博物館存在的基礎，同時要研究在這種相互關係中如何去推動博物館、美術館事業的發展。

藝術院校的美術館專業性較高，是高校美術館的特例。很多優秀的作品能成為學生的示範，學生進入美術館的次數自然比較多。而綜合類大學的美術館或博物館只是泛泛地介紹藝術或歷史，對學生的吸引力 、影響力會減弱。從世界一流大學的博物館來看，他們收藏和展示的藏品都具有世界文化的多樣性，能夠反映世界文明發展的成果，呈現世界藝術的傑出創造。所以我認為，對綜合性大學來說，建一座綜合性博物館是

有必要的。

高校博物館如何辦出特色以區別於社會博物館、美術館，這也需要專業的判斷和認識。與西方發達國家的高校博物館相比，我們的缺陷是藏品不夠豐富。很多高校博物館的建設只是為博物館而博物館，所以一些博物館實際上只是展覽館，並沒有自己的收藏或收藏不夠豐富、不能建立自己的特色。

◈ 以開放的心態接受社會贊助

高校博物館藏品不夠豐富，有其歷史原因，也有當下的問題。西方博物館大多是接受社會捐贈，但我們的博物館並沒有建立起社會捐贈的體系。在全世界博物館的發展過程中，只利用自有資金而缺乏社會贊助，都難以形成長效機制。因此，一些企業的贊助和掛名只要有利於博物館事業的發展，高校博物館就應該有一種接納的姿態，讓更多的社會關懷能夠扶持高校博物館的建設與發展。這一點在中國很重要。我希望我們的公眾能多了解博物館的發展規律，不要以固有的認知來限制博物館事業的發展，利用社會輿論來左右高校博物館的建設與發展。

清華大學藝術博物館明年就要落成，社會給予很高期待。我們也看到在一個崛起的中國，美術館、博物館的數量與日俱增，出現了很多令人欣喜的景象。我們要有耐心，經過幾代人的努力，中國高校的博物館跟中國的大學一樣，是有可能走向世界前列的。

此文據 2015 年本書作者接受《美術報》記者專訪整理而成。

再説在博物館、美術館拍照

　　在 2019 年 3 月 24 日至 31 日的日本美術館、博物館之旅中，我先後參觀了 25 家博物館或文化遺產景點，分別是大阪國立國際美術館、奈良依水園寧樂美術館、奈良東大寺、京都果子園、京都國立博物館、京都三十三間堂、京都清水寺、京都文化博物館、京都二條城、京都金閣寺、滋賀縣美秀美術館、滋賀縣陶藝美術館、名古屋市立美術館、名古屋市科技館、名古屋市博物館、名古屋市德川美術館、箱根美術館、箱根雕刻之森美術館、熱海 MOA 美術館、東京國立新美術館、東京三得利美術館、東京都現代美術館、東京國立博物館、東京森美術館、市川市東山魁夷紀念館。

　　在所參觀的美術館和博物館之中，博物館都可以拍照，而美術館基本上不可以拍照。美術館對拍照管理非常嚴格，不僅是在展廳，即使在展廳外的公共區域也不可以拍照。這很容易讓人產生疑問：為什麼博物館可以拍照，而美術館不可以？

　　允許或不允許拍照都有道理，都有專業的考量。所以，觀眾必須尊重館方的規定，這是基本的原則。即使在允許拍照的博物館中，拍照的任何行為都不能傷及展品和其他設施，都不能影響其他參觀者。在利用照片時，必須注明收藏單位，這也是對博物館的尊重。那些不能拍照的美術館，實際上也不是墨

守成規的，只是一般觀眾不了解相關的規定和程序，比如雕刻之森美術館的官方網站上就有明確的介紹。該館要求拍攝者提前準備好企劃概要文本，並在兩周前用電話、傳真或者電子郵件和美術館的宣傳人員聯繫。如果得到確認可以拍照的回覆，宣傳人員會發給攝影許可書。

攝影是以介紹雕刻之森美術館為前提的。如果介紹內容與該館不相符，或妨礙美術館運營的情況，或攝影時間太長，或在假日影響其他參觀者，基本上都會被拒絕攝影。

攝影注意事項中明確規定：

1. 務必攜帶攝影許可書；

2. 請在開館時間的兩小時以內在指定的地方拍攝，在確認禁止拍照區域拍攝的時候，相關負責人會另外給一個證件；

3. 拍攝時，如果發生所有權、著作權等法律上的問題，全部由攝影申請者負責；

4. 在拍攝影響著作權的情況下，需要另外申請著作權的許可，如果獲得許可應事先告知館方；

5. 攝影刊登或發表需要注明：攝影協作 雕刻之森美術館；

6. 發表後，需要提交一份刊登報紙、雜誌或視頻錄像等給館方，如果在網站上刊登，需要事前告知館方；

7. 對於違反該館負責人的指示而進行的攝影、刊登、播放等相關糾紛，該館概不負責；

8. 如果給設施和設備造成損壞，需要賠償損失。

程序非常繁瑣，一般的觀眾不大可能完成，只能是不讓拍就不拍了。

關於著作權的問題，每個國家各不相同。一般而言，美術館中的展品大都是當代藝術家的作品，美術館即使是收藏，也只是具有所有權而沒有著作權（特別授權的除外），並不是想

展就展，想出版就出版。因此，美術館中展示的作品也有著作權的問題，在藝術家去世後的 50 年之內都受到保護。日本如此，中國也是這樣。

　　或許是因為著作權的問題，美術館一般不允許拍照。而博物館的藏品或展品都是些年份不一的古董，所以可以拍照。

<div style="text-align: right">2019 年 4 月 4 日</div>

□ 責任編輯：何宇君
□ 裝幀設計：簡雋盈
□ 排　版：時　潔
□ 印　務：劉漢舉

博物館之美

□
著者
陳履生

□
出版
中華書局（香港）有限公司
香港北角英皇道 499 號北角工業大廈一樓 B
電話：（852）2137 2338　傳真：（852）2713 8202
電子郵件：info@chunghwabook.com.hk
網址：http://www.chunghwabook.com.hk

□
發行
香港聯合書刊物流有限公司
香港新界荃灣德士古道 220-248 號
荃灣工業中心 16 樓
電話：（852）2150 2100　傳真：（852）2407 3062
電子郵件：info@suplogistics.com.hk

□
印刷
寶華數碼印刷有限公司
香港柴灣吉勝街 45 號勝景工業大廈 4 樓 A 室

□
版次
2023 年 5 月初版
© 2023 中華書局（香港）有限公司

□
規格
特 16 開（220 mm × 150 mm）

□
ISBN：978-988-8809-69-1

本書經由中國廣西師範大學出版社授權出版